農村廚房

尋味之旅

陳志東・許瓊文・游文宏／著

來去農場玩料理，
探索讓人驕傲的——
寶島美味、原味、鮮味、
在地味與人情味，
看見台灣超IN農家軟實力！

帶孩子體認台灣滋味，領略農場動人的生命故事

二○二○年，新冠肺炎疫情蔓延全球。防疫期間，親近大自然的島內旅遊相對安全，因此一到假日，「休閒農場」便成了親子旅行的熱門去處。

然而，走進休閒農場的一般散客，除了吃吃喝喝、拍拍照片、走馬看花之外，很少人能深一層的聽到農場主人精彩的創業故事，進而體認休閒農場的核心價值，甚或事先預約一些團體旅客才能享受的導覽及活動，這實在是一件很可惜的事。

《農村廚房尋味之旅》正是一本能夠引領親子深度體驗休閒農場的旅遊必備專書。本書以「台灣滋味」為主軸，挑選了十五家具有生產實力、又有料理廚藝的台灣農場，而且每一家都是不同食材類型的生產者。包括養殖鱘龍魚的三峽「千戶傳奇」、飼養乳牛的通霄「飛牛牧場」、土窯柴焙龍眼乾的東山「仙湖農場」、三義藍染的「卓也小屋」、深耕薑麻香草的大湖「雲也居一」……，目的就是希望透過體驗食材的生產過程以及廚藝教學活動，讓來自各地的旅客看見台灣的土地與農業技術；也透過食物教育，認識台灣的飲食文化，學習到如何製作台灣的特色料理、傳遞「台灣滋味」。

其實書中許多農場我都曾帶孩子拜訪過，然而直到閱讀本書，我才恍然明白這些農場動人的生命故事，讓我十分扼腕，也興起再一次探訪的慾望。此外，本書亦將每一個農場可參與的活動、交通指南，仔仔細細的介紹出來，除了讓讀者能輕鬆的按圖索驥，前往一遊，未來也能成為親子共同留存的美好回憶。

閱讀《農村廚房尋味之旅》跟看網路旅遊札記截然不同，三位作者中一位是現任台灣休閒農業發展協會秘書長游文宏，一位是現任交通部觀光局國際推展專員許瓊文，還有一位則是擔任過多年旅遊美食記者的陳志東，因此整本作品的文字流暢優雅，照片寫意繽紛，讓旅遊美食的採訪化身成為一篇篇動人的散文，賞心悅目之餘，也更具收藏價值。

如果您喜歡在假日拜訪大自然，享受農場的新鮮美食；希望拍照片之外也充實心靈、涉獵不同的知識領域；或是帶著孩子親近土地、認識自己的家鄉美景；《農村廚房尋味之旅》都是一本值得推薦的作品。讓台灣休閒農場的色香味，陪伴您度過二○二○這難以忘懷的一年。

陳安儀

玩遍「五味」農場，見證台灣最具生命力的面貌

台灣這塊土地最美麗動人的事物，就隱身於我們不知道的角落。我曾在高雄湖內田間遇見對土地謙卑，整天彎著腰辛勤挖蓮藕的農夫；亦曾在屏東恆春遇見全身趴在地上，緩慢匍匐前進只為了採洋蔥的農夫；甚至還在高雄美濃遇見全身浸泡在水裡，只有頭部露出水面辛苦採水蓮的農夫。在台灣北部、中部、南部及東部城鄉，你都能在農村遇見在台灣土地默默奮鬥的小人物，這就是台灣最具生命力的豐富面貌。

這本書集結了十五個台灣超好玩的農場，帶你從陽明山、內湖、三峽、大溪、竹北、通霄、三義、大湖、谷關、竹崎、東山、頭城、礁溪、冬山一路玩到宜蘭大同，從「原味」農場新貌、農家職人「人情味」、農村「鮮味」上菜、田間「美味」學堂及農旅伴手「在地味」等「五味」旅行觀點切入鄉村之旅。在這本書裡，不僅可看到滿滿故事，還能學習豐富的旅遊知識。

書中所寫的苗栗三義「卓也小屋」，有一群人不計成本、費盡心血投入藍染傳統技藝的世代傳承──緣分，讓農場主人卓太太愛上藍染呈現的植物染天然色調，並且一頭栽入無法想像的藍染製靛過程，僅為了把這幾乎失傳的技術透過古書記載、耆老印象，一點一滴拼湊出先民的篳路藍縷。如今，「卓也小屋」的藍染曬布廠，總是飄逸著迷人色彩，而這份最純淨的台灣顏色，更讓「卓也藍染」在國際大放異彩──來到這樣「走在世界最前端」的台灣農場，不僅有讓人感動的故事，還能品嚐到融入在地食材的蔬食無菜單創

意美饌，甚至親自動手參與染布、下廚學做料理。

此外，你也能在宜蘭大同鄉遇見世外桃源的「逢春園渡假別墅」，倘徉茶香山景的療癒森林饗宴，還能品嚐結合宜蘭香米、中山休閒農業區菇類、三星蔥、大同茶葉、南方澳漁港漁產、宜蘭鴨賞及羅東黑麻油的山居歲月料理，隨著「農村廚房」按圖索驥，從旅行裡細細體會寶島的美味、原味、鮮味、在地味與人情味。

許多人嚮往國外景色的美麗，卻往往忽略了我們置身所在這塊島嶼的美好。曾經出國旅行六十幾趟的我，卻依舊樂此不疲的熱愛台灣，因為踩踏在自己的土地上，旅行起來特別有情感！

八年多前，我從半導體工程師辭職之後，在台灣城鄉山林旅行記錄這塊土地之美，我曾在龜山島最高點的四〇一高地，看見彷彿航海古地圖的震撼視野，小曾在清晨五點在太平洋划著獨木舟，遇見清水大山清水斷崖之壯麗景緻；過往時空的歷史記憶，彷彿可透過旅行一一拼湊重現⋯⋯

現在，就跟著《農村廚房尋味之旅》出發玩台灣吧，在農場旅行中感受風土人文，在農村廚房裡品味多彩人生。

農村廚房尋味之旅，打破你對「農場」的想像

「給我一支筆、一台相機，我就能看見平凡事物中隱藏著的深刻人情。」是樂爸喜歡又尊敬的前輩，也是《農村廚房尋味之旅》作者之一陳志東（東哥）的座右銘。

印象中的「東哥」總是安靜，同在外頭取材採訪時，經常默默的在一旁觀察拍照，看似不易親近的嚴肅外表，但內心柔軟又是個愛貓族，不慍不火，其文章常能讓我們看見平凡故事中隱藏的溫度而深入人心——就像這本「農村廚房尋味之旅」，它打破了我們對農村、休閒農場的認知與偏見。

閱讀整本書，跟著東哥和另外二位作者的腳步由北到南，從陽明山「安然質樸的食光」起，包括了內湖「彷若天堂般」的存在、三峽「漁人的在地味」、大溪「有機人間的好時光」、竹北「九降漁家的限定物產」，以及通霄、三義、大湖「好薑雲故鄉」、谷關「森林氣息的真淳滋味」、竹崎「雲霧茶香裡的食在自然」，至台南的東山「六十年老灶寮」的故事，再橫跨到宜蘭頭城「熱情與活力之農場女王」、礁溪「音樂」與「米」的另類結合，還有冬山「宜蘭米和宜蘭豬結合的快樂廚房」、大同「茶香蔥甜療癒五感」刻劃出的在地「溫度與滋味」……多元而豐富的內容，讓我們不僅可以看到「觀光休閒」的旅人角度，而且融入了台灣休閒農業故事，更特別的是，還帶著我們一同走進「農村廚房」，深度玩出在地鄉土的人情味、美味與旅行趣味。

嚮往環遊世界的你，不知是否認真環顧過週遭這土地的好山好水呢？對於國內旅遊早具刻板印象的你，不知是否了解其改變而重新感受寶島迷人所在呢？習慣走馬看花來進行國內旅遊的你，不知是否想換個方式，好好實踐一趟結合「旅遊、生活、美食、料理」的台灣在地深度之旅呢？

二〇二〇年，一場突如其來的疫病，攪亂了你我的生活步調，曾經習慣出國旅行放鬆的人們，剎那間猶如籠中鳥般的「悶壞了」！而在面對後疫情時代來臨、整個地球緩步復甦的同時，置身台灣的我們，只要《農村廚房尋味之旅》一書在手，就能「玩味、不用想！」輕鬆享受台灣休閒農場「一邊玩、一邊吃、一邊學料理」的尋味好遊趣！

心動的您，調整好旅遊的腳步了嗎？

現在，就帶著《農村廚房尋味之旅》一起出發吧！

樂爸真心推薦。

（林正豐）

走進農村廚房，認識台灣的美景與滋味

如果不是因為「農村廚房」，我也許不會有機會摸到那麼小隻的鱘龍魚。

鱘龍魚體長動輒一、二公尺以上，非常巨大，這從恐龍時代孑遺至今的悠久古生物，要看還只有半個手掌大的小小鱘龍魚，而且還是一大群，就只能在漁場裡的繁殖池了。

看小鱘龍魚非常療癒，因為體型小。為了保護自己，它們把身上所有骨板都透過那薄薄皮膚顯露出來，讓自己看起來充滿武裝，但在那一臉認真的表情背後，還是掩蓋不住滿滿的稚嫩與天真。

小鱘龍魚為了生存，有東西吃時絕對不會禮讓，因此一旦一池之中有幾隻體型明顯大了，接著就會大者恆大，小隻的就愈吃不到食物，所以養殖漁家每隔一段時間就要「分魚」——在「農村廚房」課程裡，為了讓學員深入理解漁家怎麼照顧魚，就會安排體驗這分魚過程，也就這時，你可以親手去撈小鱘龍魚，去感受它們那滑嫩表皮下的滿滿尖銳……

「農村廚房」，它要教的其實不是烹調技術，它要傳遞的就是那精神。

農家與漁家在養殖與生產過程中的點點滴滴，也只有透過這點點滴滴，你才能真正看見農家的日常，真的看見食材的價值，並因此理解食材的好壞怎麼區分，以及造成這好壞差異的原因為何。

例如大家都說宜蘭蔥好，但好在哪？——這有幾個原因，例如宜蘭位於雪山腳下日夜溫差大，蔬菜自然比較甜，但更重要原因就

是許多宜蘭蔥都種在黏土中，農夫們透過一根鐵管用力把蔥插入土中讓其繁衍，插得愈深，蔥白就愈長，並因未能與太陽光合作用所以更甘甜細緻，但也因長期用力插管種蔥，讓不少老蔥農都有著讓人不捨的駝背。

「農村廚房」的內涵是深刻的，操作起來卻是輕鬆有趣的，於是，透過台灣休閒農場這一系列「農村廚房」課程，你可以摸小鱘龍魚，可以泡在水中抱超大鱘龍魚，更可以自己動手去採食用花卉並學習如何利用它裝飾餐盤，或是進入歷史悠久的台南東山老土窯看如何柴焙龍眼，去探訪阿里山茶如何誕生，去理解愛玉的前世今生、烏魚子的差異、客家薑麻料理，還有福菜酸菜的製作流程差異……等等，過程充滿歡笑。

透過「農村廚房」，大家可以走到幕後，接觸平常不一定有機會看到的食材生產過程，細細詢問每個細節；而之所以農場主人願意推出這樣的活動，願意不藏私的公開食材生產過程，是因為「他們希望大家更懂台灣的農地與農家，更認識台灣的飲食文化與食材」。

這本書裡，有很多很棒的農場主人故事，有很療癒的農場美景，還有那一盤又一盤，充滿滋味的優美餐盤——而我，何其有幸，成為這一切的紀錄者，更是收穫豐美的見證者。

因為農村廚房，讓世人看見另一道台灣之光

這真的不是讓大家變身成帥氣大廚的食譜，畢竟，寫食譜從來也不是我的強項。所以，要是有人以為這是一本「買來照著做」的料理書，那我只能說「祝你好運」。

那麼，這究竟是本什麼書？——且讓我先說說我的強項吧！多年來，我的工作重點就在於把台灣各地觀光資源與脈絡組裝串聯，有目的性、有組織性的分享給各國媒體，再透過他們的鏡頭和文字，讓世界看見臺灣；簡言之，就是想盡辦法吸引外國人來台灣。畢竟，要讓國際旅遊版圖時能指到台灣，除了靠產官學界共同努力不懈，有時還真得靠點運氣。

也因此，一旦成功把外媒吸引到臺灣，就必須從我的手掌心溜走！因為「不但要讓這些老外愛上台灣，還要讓他們一來再來」就是我的使命。至於什麼最能讓一個旅人回味無窮？根據多年經驗顯示，「味蕾的體驗」肯定錯不了。於是，無論於公要推動「台灣熱點」，抑或於私出自本人私心偏好，「前進農場」絕對是Must Do，因為台灣的休閒農場實在太好玩了！再加上深具在地生產特色的農村料理，以及充滿活力又好客熱情的農場主人，真可說是「台灣味」最佳代言人——畢竟，旅遊行程免不了一日三餐，所以每總擁有這樣美好的經驗，豐富了我的生命。

「三星蔥」品質精良、名冠全台的原因。也由於為了讓蔥白長而水潤，栽植時必須增加工序——先打下沉重的鋼管，然後才能植下青蔥。因此，在看見「肩背很厚」的蔥農們彎下腰、駝著背辛勤栽蔥的身影之後，拍攝團隊在品嚐蔥油餅的當下，也忍不住感動落淚說出「Worth it！」此外，也有不少國際媒體朋友在返國數月之後，突然傳來在自家辦potlock的照片，而那餐桌上一道道被複製台灣菜，以及一則則他們分享給親友知道的台灣農村廚房料理故事，對我來說，無疑就是最豐富的回饋。

以農立國的台灣，有很多值得驕傲的事，而結合「生態、生產、生活、生命」的休閒農場，正是當中最容易讓世人留下深刻印象的一環。「越在地，越國際。」走進「農村廚房」，可以體會農場主人的日常，可以感受農家生活的型態，可以聆聽在地的故事，可以理解產業的甘苦，甚至，在透過自己捲袖採菜、動手料理做菜的經驗中，成就一場「有菜、有酒、有故事、有風景」的完美旅行。

最後，我要特別感謝游文宏秘書長的邀約，讓我成為《農村廚房尋味之旅》的作者之一。有幸參與這本書，使得我一度平淡的生活有了新的光亮，不僅在訪談過程中被農場裡的人事物療癒，更因為現場的人情味和菜餚，都成為最動人的驚喜與亮點！

記得二〇一九年帶著美國知名美食節目《BuzzFeed-Worth it》團隊到三星蔥田採訪，直到現場實地採蔥、做蔥油餅，大家才知道

從農村廚房出發，讓台灣味也有國家隊

從事休閒農業推廣工作二十多年的我，對於農村有著一份執著與堅持，期待農村可以成為代表台灣的特色。專家們常說「全球在地化，越在地、越國際」，究竟「在地」是什麼？我們要用什麼跟世界接軌？這樣的想法，總是圍繞在我的腦海裡。

民以食為天、國以農為本，食農合一、身土不二。從世界飲食文化來看，提到日本會聯想到拉麵、壽司、定食；提到義大利會聯想到披薩、燉飯、義大利麵；提到法國會聯想到米其林西餐、馬卡龍；提到泰國會想到月亮蝦餅、咖哩；而提到台灣呢？是蚵仔煎、臭豆腐、滷肉飯？還是珍珠奶茶？

台灣，這個位於北回歸線、太平洋上的島嶼，生物多樣性世界之冠、四季好食材舉世聞名，所以，我們可以用食材與美食跟世界交朋友。二〇二一年農委會與「台灣休閒農業發展協會」合作於「台北國際旅展」推出「食材旅行」，帶領消費者前往產地認識並品嚐當地當季美食，此後，「從產地到餐桌」、「稻田裡的餐桌」、「騎海牛烤鮮蚵」等遊程，百花齊放。

二〇一八年，我邀請任職於交通部觀光局國際組的瓊文一起去泰國了解「世界廚房計畫」、體驗廚藝教室，並邀請知名美食記者志東擔任顧問，開始推動「台灣農村廚房計畫」。「農村廚房」除了提供一般廚藝教室的廚藝教學、品嚐美食及伴手推薦服務外，還額外加入「農事體驗」與「食材採集」兩個元素。透過農事體驗讓消費者感受土地的溫度與農事的辛勞，透過食材採集讓消費者認識農作

物的特性與營養。儘管「食農教育法」尚在立法階段，但「農村廚房」已經巧妙的將農業知識、營養知識、料理知識、飲食文化融入其中。

「食材旅行」是一種主題旅遊，「農村廚房」是一種生活體驗。我常與就讀「開平餐飲學校」的兒子游喆討論「農村廚房」的內涵與實踐，他提出第五味覺的思維：酸、甜、苦、鹹、鮮的「鮮」。「鮮」的台語發音為「青」，青包含了美味、鮮味、原味、在地味、人情味等五種滋味，這就是我心中代表農村的台灣味。在宜蘭爆紅的無菜單料理就是青的最佳詮釋，有別於一般餐廳菜單點餐，提供菜名、價格、食材方便消費者選擇，無菜單料理則是以人頭計價，以無法預期當天漁獲種類及數量，保證提供最新鮮的食材為訴求，可見「青」的魅力。

法國用時尚來創新農業價值，儘管是葡萄生產大國，賣的卻是葡萄酒文化，行銷全球。台灣生產多樣化的食材，我們可否用農村廚房來跟世界交朋友？期望這本書能夠扮演領頭羊、帶路雞的角色，聯合部落廚房、客家廚房、生態廚房組成「台灣味國家隊」打世界盃，用四季好食材，為世界上菜，分享道地的幸福台灣味。

游文宏

CONTENTS

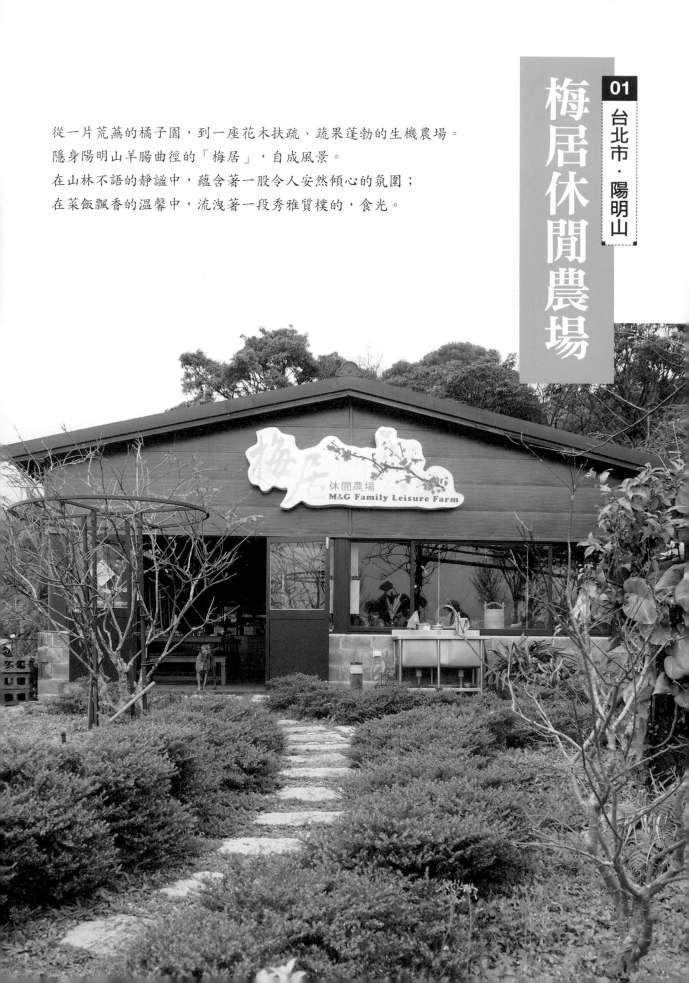

從一片荒蕪的橘子園，到一座花木扶疏、蔬果蓬勃的生機農場。
隱身陽明山羊腸曲徑的「梅居」，自成風景。
在山林不語的靜謐中，蘊含著一股令人安然傾心的氛圍；
在菜飯飄香的溫馨中，流洩著一段秀雅質樸的，食光。

01
台北市‧陽明山

梅居休閒農場

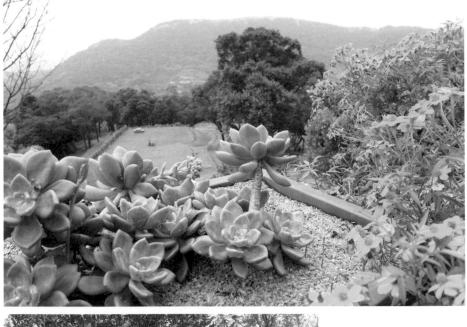

花果蔬菜一應俱全──
一座無所不種的
都市山林天然蔬食農園

從花草樹木到水果蔬菜,什麼都種的「梅居」,看不出曾是荒蕪的橘子園。

位於陽明山上的「梅居休閒農場」深藏在容易錯過的小巷弄,但每逢花季,卻總是充滿蜂湧而至的遊客。隨著時序變遷,入口交界的平菁街打從年初櫻花盛開便吸引川流不息的賞花人潮;而踏入「梅居」,呈現出一幅「花若盛開,蝴蝶自來」的悠然景致。

除了櫻花,更有梅花、紫藤、薰衣草、金針花……交替盛開,呈現出一幅「花若盛開,蝴蝶自來」的悠然景致。

除了迷人花景,佔地五公頃、位居海拔五百公尺高的「梅居」還具有遼闊視野,不僅可俯瞰「台北101」聳立的繁華市景,還能仰望無垠藍天星空。至於為什麼叫做「梅居」?創辦人郭秀光與楊安心夫婦說明,因為這片土地乃是祖傳家業,在農場設立時,便取母親(婆婆)名中的「梅」,以及父親(公公)名中的「居」來為之命名,以茲紀念。而入口兩旁特別栽植的梅樹、用石塊堆砌的護坡,以及所有一花一草、一樹一木,也都是抱著對長輩的感恩、對大地的尊重、以及對子孫的關懷與愛所開展、所起始……。

曾經,在橘子售價最好的年代,這裡是一座果實纍纍的橘子園;時至今日,農場內還能見到具有六十年歷史的橘子樹。事實上,自從郭秀光夫妻接手後,二十年來,這片土地便不曾施灑任何化學肥料;只是,也因為人手匱乏、無力照護,所以果園漸漸荒蕪。多年後,土地間接經過淨化、自然過濾,變得天然純淨,而屆退休之齡的楊安心在下定決心好好整頓後,召喚姪子楊人傑來加入協助。於是,在一大堆繁文縟節的公文穿梭,一連串整土闢地的繁瑣工程之後,這片荒地,終於變身為一座楓葉、梅花、香草、蔬菜……各種植物專區錯落有致的休閒農場,甚至,還孕育出一處充滿農家風味的創意蔬食餐廳。

因為感恩所以傳承——

一個從都會餐廳
來到山上當農夫的廚子

新一代的農場守護者楊人杰，自小即對姑姑楊安心充滿感念。聊起接手「梅居」的緣由，他特別強調：「我姑姑喜歡鼓勵小孩讀書，我們家族小孩的學費，都是她堅持付的！」也因此，當楊安心開口提出需要幫忙的請求，他二話不說，立刻投入農場大小事。

老實說，一直在都市打滾、開過很多家餐廳的楊人杰，六年前剛到「梅居」的第一天就想打退堂鼓，「想不到山上的生活實在太單調了！」然而，當姑姑、姑丈帶著他到附近吃飯，沒想到不過三十分鐘路程，就讓他爬得氣喘吁吁、狠狠輸給已經七十多歲的兩位老人家。於是，在備感「身體狀態不堪」之餘，為了不再漏氣，他只有咬著牙告訴自己「一定要撐過去！」然而，第一個月下來，每天回家就躺在床上的他，全身上下都僵硬無比，「簡直像跟木頭人一樣，而且手腳還輪流抽筋……」楊人杰一邊笑，一邊回憶。

後來，隨著時間過去，一方面，他不辜負長輩的期待；再方面，他的身體與心靈也在山居生活中被療癒、被啟發，所以他說：「現在的我，已經回不去了！」下定決心留在農場之後，抱著「傳承」的意志力，楊人杰不但廣結善緣、到處學習，同時，也徹底改變自己。「我上山學會的第一件事情就是『慢』」，第二則是『不要計較』。」他指著農場裡的白楊木，有感而發：「這棵樹的一生長達一千年，一千年才會倒下；而倒下之後，還要歷經一千年才會腐化——連樹都不計較了，我們要計較什麼？」

就這樣，原本以為種種花草不是什麼難事的他，在來到「梅居」當農夫之後，真正吃到第一口自己種的菜，已經是兩年後的事了。「一切都急不得！我以為這片土地沒有化學肥料很乾淨，只要挖個洞，把種子丟進去就會長出作物，結果一般人種三個月就可以收成的高麗菜，我種出來才手掌大，切開來還是空心的，吼～真的是昏倒！」原來，這裡的土質竟然是酸性的，於是，楊人杰花了兩年時間收購馬糞木屑、以有機方式改變土壤，慢慢的，來蚯蚓和昆蟲幫忙耕土、生態也變好了。又經過四、五年循環與操作，加上以四季落葉、果皮廚餘滋養大地，到現在，不管種什麼都可以長得跟籃球一樣大，而且產量也很好了。「我們的木瓜和蘿蔔都被種得跟籃球一樣大，而且產量不少，今年我們員工光是洗蘿蔔都要洗到翻臉了！」

笑語中，聽得出驕傲；但驕傲中，仍懷抱對大地的謙卑。楊人杰說：「我們都是在跟大自然學習，試想…如果對土壤不好，那它怎麼可能會滋長作物？換成對人，也是一樣。如果對員工不好，又怎會有人願意跟著你做事？……」

順天應人。

這正是自然萬物教會我們的事。

開過很多家餐廳的楊人杰，來到「梅居」之後成為農夫主廚。

生命強韌的山中寶——
城市人有大把鈔票
也難買到的新鮮野蔬

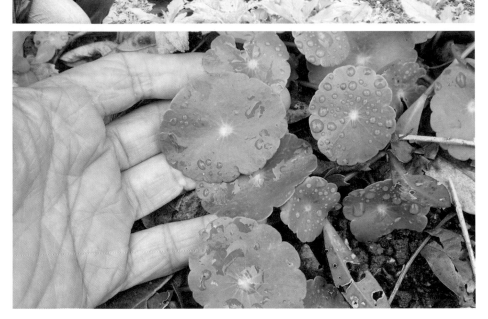

生命力旺盛的山蔬野菜，可說是「梅居」的特色農產。

談起「梅居」裡的特色作物，楊人杰又分享了自己的「糗事」。原來，只懂得餐廳管理、對烹飪和種菜一竅不通的他，當初上山看到「雜草叢生」的景象，第一件事就是「把野草除光」，而且，還因為場地變乾淨、變漂亮而贏得大夥兒的讚賞。

不料，後來他才知道自己把珍貴的陽明山特色野菜都除光了，「簡直可以用『寸草不生』來形容……」為此，他特地到台東藥用植物園討教野菜栽培及食用技巧等知識，這也才更加意識到「梅居」整片山頭都是珍寶。

回到農場，楊人杰開始努力「復原」，並試圖規劃出野菜專區、打算好好栽培。

然而，也正因為野菜的生命力強韌、充滿野性、無法刻意被規矩設限，所以，即便認真闢出一畦畦方正的菜圃，但不出幾天，那些野菜還是會長成一副荒煙蔓草的樣子。

「唯有順性發展，才不會揠苗助長。」

在領悟到這個真理之後，經過一番調整，現在的「梅居」已有近二十種野菜恣意生長，包括山刈菜、山芹菜、山茼蒿、昭和菜、山七（俗稱川七）、龍葵、肉葵、金錢草、旱金蓮等，不僅種類多到令人往往叫不出名字，也成為蔬食餐廳裡讓人最驚艷的美食，無論是夏天裡的涼拌時蔬，還是冬天的野菜火鍋，都是山下城裡人有錢也吃不到的珍饈。

從知味賞味到品味──
只有參透下廚真諦
才會明瞭的箇中三味

農村廚房 FARM KITCHEN

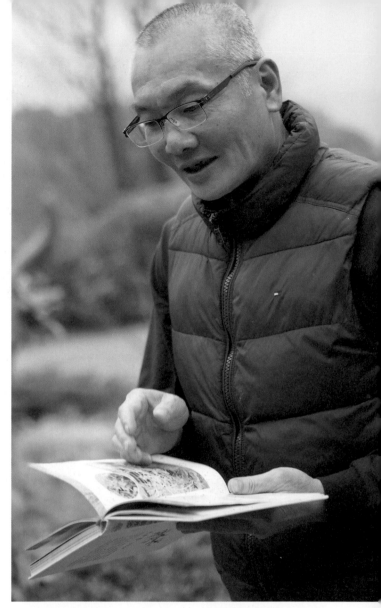

左手拿鋤頭、右手拿鍋鏟，既下田又下廚的楊人杰更從書本中尋索關於「味道」的知識。

那麼，該怎麼將野菜轉變成與眾不同的創意料理呢？聽到楊人杰回答「隨便煮」三個字的瞬間，還真會讓人以為他在開玩笑。但其實這是他拜師學藝過程中，一位輩分極高的名廚傳授給他的心法，而且，要不是他參透其中真諦、領略出「知味、賞味、品味」的道理，進而把「隨便煮」的功夫落實到每天的烹調大任之中，那麼，也不會造就出如今「梅居」令人口齒留香、道道驚艷的蔬食傳奇。

所謂「知味」，就是要知道食材本質的味道；而「賞味」，就是善用各種味道的食材加以混搭烹調，進而創造出好吃的料理；至於「品味」，則是在品嚐食物的美味之外，還要能為整體呈現味覺徹底提升烹飪層次，為每道菜注入靈魂。

「我覺得做菜其實沒那麼多學問啦，重點是敢不敢嚐試！要是只會學別人做菜，那就只是複製的模子。而且，山上有那麼多野菜可以吃，我可以盡量創造、不怕失敗！」抱著這樣的精神，楊人杰猶如神農嚐百草，經常一邊拿著書，一邊就在農場裡到處試吃野菜。「反正就是吃吃看啊，不吃怎麼會知道要怎麼煮？」走出自我料理之路的他，堅持「不用匠氣的廚師」，甚至鼓勵不懂做菜的員工一起嚐試：「每次廚房研發出新菜色，我就請大家試吃；只要沒人吐出來或面有難色，那就表示味道及格；但是如果還有人添第二碗飯，甚至把菜打包帶回家，那就算是大成功啦！」

民以食為天。楊人杰的「滿意度調查」雖然原始，但卻十分真實。也正因為「以味為本」、深諳「箇中三味」的烹飪之道，所以，就此開啟了「梅居」的農村廚房大門。

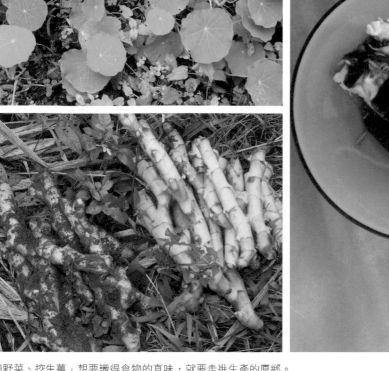

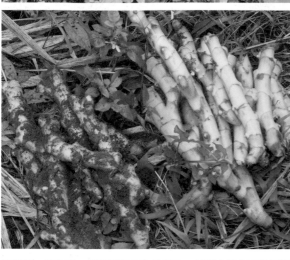

摘野菜、挖生薑，想要識得食物的真味，就要走進生產的原鄉。

比起許多腹地寬廣的農場，「梅居」雖不算大，但所栽植的農產種類繁多，四季皆有新鮮當令的絕佳食材。也因此，跟著楊人杰走進各種作物專區，一邊認識長在土裡的蔬菜瓜果樣貌，就是「學知味」的開始。

例如農場裡滿山遍野的旱金蓮，不但花型可愛、色澤妍麗，摘下一片入口，還會嚐到猶如芥末的微辣滋味。「但當它與其他食材搭配，卻會提升食物的甘甜，甚至產生回甘、在喉頭縈繞不去。所以，我都叫它『蠟燭』」──因為它根本就是一種燃燒自己、照亮別人的野菜嘛！」楊人杰的生動描述，很難不讓人對這種植物印象深刻。

此外，就算是常見的蔬菜，也能在他的介紹下，顯得格外有生命力。「你們看，去年才種下去的薑，今年就已經長得好大，要花幾十分鐘才能把土挖開採收。」來到薑園，楊人杰一邊把土扒開，一邊指著深藏地底的薑條說明：「剛出土的薑，水分飽滿，切開來不但顏色鮮黃漂亮，而且入口辛辣多汁。如果想要吃老薑，那得就再等一年再來收成……」

若非種菜人，怎知菜中味？也只有腳踏泥土、親手採下熟成的物產，才能真正嚐到最初始、也最真實的滋味吧！

把原味不同、各具特色的食材，加以融合搭配、協調組合，靠的就是運用「切剁削刨、煎煮炒炸」各種烹調技法所展現的「賞味」本事。在楊人杰的構思下，走進「梅居」的農村廚房，所能學到的不僅是料理步驟，更是活用食材與廚藝的觀念及技術。

① 素肉燥：

別小看這道菜，這可是楊人杰當初花了新台幣一萬多塊錢才學到的獨門料理。儘管用料中的豆製品、大麥、金針菇的滋味平淡無奇，但也正因如此，才更加考驗烹製過程中必須「創造風味」的功夫。「首先，用慢火把新鮮薑末煸出微焦香氣；接著再混入各種食材，並加入醬油、香椿醬還有浸泡一小時的香菇水不斷拌炒，直到整鍋素燥飄出豆香；最後，再用胡椒鹽調味……」據說，只要學會「素肉燥」，也就掌握到蔬食料理的靈魂了！

② 鳳梨苦瓜：

光看菜名，會以為這道菜既酸又苦。但深諳人生滋味的楊人杰，自有一套做菜哲學。首先，他以東山龍眼乾帶出甜味，再用豆醬引出鹹味。後來因為發現紫蘇梅的酸不但能中和死鹹，還能溫潤甘甜，於是再搭配特製的五香粉，讓這道小菜充滿風味。此外，為了讓苦瓜熟軟，楊人杰沒有採用一般餐廳先汆燙再快炒的方式，而是選擇用小火慢慢煎，直到邊緣呈現微焦金黃、散發撲鼻香氣——只有把動作慢下來，才能擁有最好的滋味。

自成一格的蔬食菜餚，儼然已是「梅居」的味自慢料理。

所謂「品味」，就是從入眼到入口都令人酣暢滿足。

③ 滑蛋橘子：

蛋料理向來頗受歡迎，而一心想把在地食材融入應用的楊人杰，卻一直想不出代表性夠強的菜色。直到某天，忙著整地的他在不慎滑倒的當下順手去抓樹枝，卻意外拔下一顆橘子，剎那間，就像是被蘋果砸到的牛頓，一個靈感閃入腦際，「滑蛋橘子」也就這樣誕生。

「蛋要夠滑嫩，所用的油就要夠多。為了兼顧健康，我就選擇麻油來做這道菜。」於是，在楊人杰的創意下，這道菜結合陽明山特產的橘子、山藥，再加上麻油滑蛋，就成為別處吃不到的招牌料理。

第三課 ◆ 學品味，自大地取材融入盤飾

進入「品味」的階段，楊人杰想要傳遞的理念是：所謂美好的食物，除了用舌頭領略，還要能從其他感官覺察到它的吸引力。而餐食端上桌的瞬間，第一眼的美感，自然也就成為「品味」的要件；換成廚師的行話，也就是「擺盤」藝術。但，除了採用大地花葉等自然素材，楊人杰更強調：「我不接受廢物般的美感！」意思是只要是放在食器中的東西，就不能只具備裝飾的作用，而是在賞心悅目之餘，還要能夠用嘴品嚐、吃進肚裡。也因此，「梅居」的餐桌料理，無論是盤中的一朵花，還是碗裡的一片葉，在優雅芬芳之餘，更是可以入口的食材，不僅好看，而且好吃——色香味俱全，才是「品味」的最高級。

特色小農風味物產──
產地直銷季節限定
純釀好物與新鮮農產

鴨腳蜜（冬蜜）

玻璃瓶裝中瓶 300g，600 元。小瓶 100g，250 元。常溫保存。

　　鴨腳木冬蜜係原生種土蜂所採的蜜，為頂級蜜種，維生素含量多，易結晶，入口微苦，後回甘。

梅子酵素

玻璃瓶裝大瓶 600g，700 元；中瓶 300g，350 元；小瓶 100g，120 元。需冷藏。

　　採取自家及鄰近農場的有機水果釀造，除了青梅，還有鳳梨酵素。

同場加映 平等里小農市集

　　週末假日來到陽明山，不妨順道逛逛平等里小農市集。一整排舒展開來的攤位上，羅列著各家栽植的山中蔬果：飽滿肥美的蔥薑、碩大鮮甜的番茄、還有種類多到數不清也叫不出名字的野菜，都是山下賣場或超市難以見到的「好東西」。除了「產地直購」的快感，往往還能從賣家口中習得這些食材的挑法和吃法，也是領略「在地味」的最佳途徑。

📍 地址：台北市士林區平等里平菁街 43 巷 99 號
📞 電話：0905-169-176
🚌 大眾運輸：搭 303 公車至倫仔尾站下車，沿 43 巷，
　　散步 18 分鐘即抵達農場。

梅居休閒農場

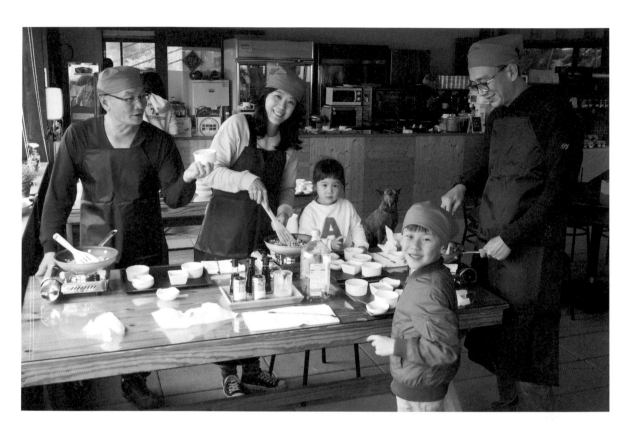

農村廚房主題課程 陽明山祕境蔬食廚房

★ **遊程售價**

　　平假日均一價：1,300 元 / 人

★ **遊程時程表（可配合遊客時間客製化）**

　10:00　梅居休閒農場集合

　10:10　假日－造訪平等里小農市集

　10:40　園區導覽，認識梅居 / 農事體驗採摘今日料理蔬果菜色

　11:20　廚藝教室料理體驗（素肉燥、鳳梨苦瓜、滑蛋橘子）

　12:30　創意蔬食料理品嚐

　14:00　香草飲料品飲，和梅居主人聊聊山居歲月

❗ **活動注意事項**

・農村廚房 5 人以上成行

・素食空間，禁帶外食

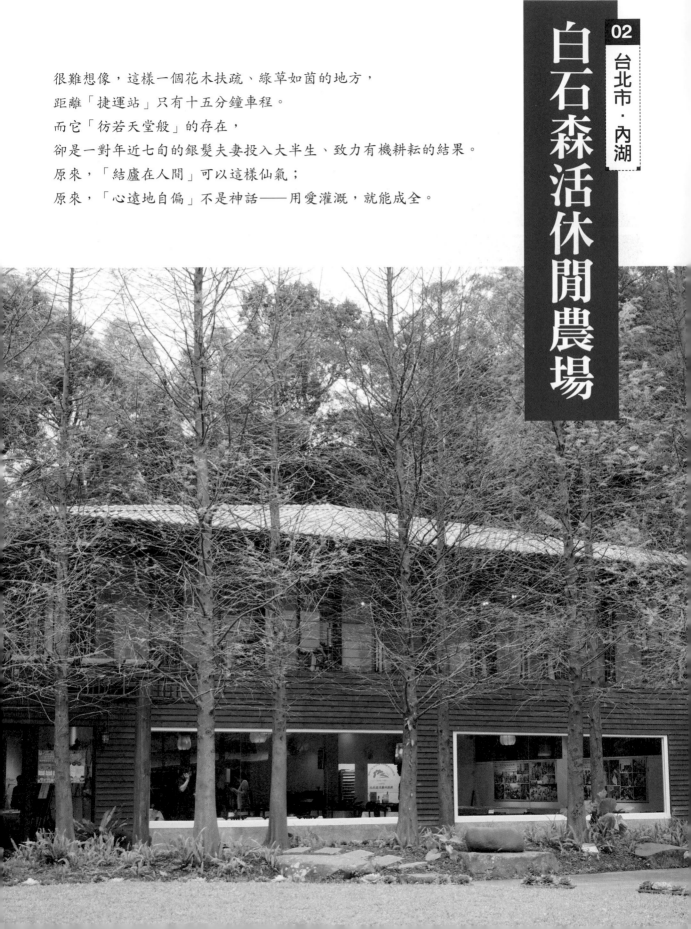

很難想像，這樣一個花木扶疏、綠草如茵的地方，

距離「捷運站」只有十五分鐘車程。

而它「彷若天堂般」的存在，

卻是一對年近七旬的銀髮夫妻投入大半生、致力有機耕耘的結果。

原來，「結廬在人間」可以這樣仙氣；

原來，「心遠地自偏」不是神話——用愛灌溉，就能成全。

02
台北市·內湖
白石森活休閒農場

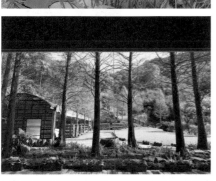

遠離塵囂、視野開闊的「白石森林」無論一花一葉、一草一木，都讓人有清新自然的感動。

世外桃源——
隱身都會半山腰的
自然農莊

內湖，位居台北市的邊陲地帶，清朝以前先民以務農為主。然而，隨著時代轉變，近二十年來務農人口已餘不到兩百人，特別是在「內湖科學園區」進駐後，整個內湖「水牛變滑鼠」的歷程一覽無遺，主要農產作物也從原本的多樣性，轉而聚焦在碧山一帶的香菇與草莓，甚至還成為台北市唯一可以採草莓的地方。

「白石湖休閒農業區」即位於觀光草莓園最為密集的「白石湖休閒農業區」內——這是距離市中心最近的休閒農業區，也是

最為密集的「白石湖休閒農業區」內——這是距離市中心最近的休閒農業區，也是

農場內大量栽植柚樹、柑橘、蓮霧、楊桃、百香果、「內湖一號」草莓等水果，以及櫻花、紫藤、薰衣草、芳香萬壽菊等花卉香草。更高處，則還有景致開闊的有

而「白石森活休閒農場」也因地處山坳，四周被碧山、大崙頭尾山、白石湖山、五指山、圓覺山等群山環繞，所以彷若山林中的世外桃源。

農場作物也從原本的多樣性，轉而聚焦在碧山一帶的香菇與草莓，甚至還成為台北

內湖最高海拔的社區，不僅保有都市少見的農村風貌，而且離捷運站僅十五分鐘車程。農場以「白石」為名，因當地自古即多產白色沈積砂岩；至今駐足在山腰上，仍可見錯落山林中的岩塊在太陽照射下閃耀白砂金光，相當迷人。有趣的是，「白石湖」並不是湖，乃是先民將山中相對低點處稱為「湖」，所以才有這樣的地名。

成為帶動白石地區投入有機栽植的先鋒。

實「營造有機食農教育中心」的理想，更了今日面貌，兩人胼手胝足，不僅逐步落邊學邊做，才讓「白石森活休閒農場」有明瑩夫妻就「開疆闢土」，兩人一路摸索、為早在三十多年前，農場主人劉昭賢及黃這樣蓬勃的生命力，並非憑空冒出。因都是遊客最愛逗留賞景之處。更有成群藍鵲跳躍，從荷花池到森林步道，靜自然，天空中常見大冠鷲盤旋、枝頭間北101」更是清晰可見。也由於環境寧眺像小積木堆疊高樓的台北盆地，地標「台機農場，不但看得到長滿高麗菜、小松菜、蘿蔓、白蘿蔔等蔬菜的繁茂菜園，還能遠

當年因為離開這片土地才認識「有機」的劉昭賢與黃明瑩，也在回來後把「有機」帶到這片土地。

退而不休——
從配眼鏡到種蔬果的
夫妻檔

「因為喜歡喝牛奶，所以買下一頭牛！」坐在農場唯一的房舍「白石58莊園」庭園餐廳裡，年近七旬的黃明瑩笑談起自己與老公劉昭賢「從商人變農夫」的歷程。原來，三十多年前，夫妻倆本在內湖市區經營眼鏡行，生意好到曾經同時開立四家門市。也由於經商有成，一九八八年，喜歡打網球的劉昭賢賣掉山下房舍，把錢拿來山上買地，除了想為日後退休做準備，也想擁有一座自己的網球場。沒想到，計劃趕不上變化：「我們在這裡動土整地，蓋了住家、種了滿山的菜，結果網球場建好的隔年，就移民加拿大了……」

出國之後，由於太想念台灣的高麗菜和芥菜，於是黃明瑩興起「自己種菜」的念頭。而在他們所居住的「英屬哥倫比亞大學」（UBC）學區，恰好透過該校農業系擘劃農地供居民認養，也因此，黃明瑩決定加入，並且因此一腳踏進「有機」世界。

二〇〇四年，年過五十的夫妻倆決定返台展開「人生下半場」，並打算把待在加拿大十年所學到的自然生態維護及有機栽植經驗都帶回家鄉，在當初這片「養老用」的三千七百多坪土地上重新開始。於是，不僅大費周章復育林相、在平地種植特用植物、在坡地栽植蔬果，就連當初特別蓋的網球場，都覆蓋土壤、遍植花草，甚至規劃出多條森林步道、延請工研院設計簡

易自來水系統……，逐步構建出心目中的生態療癒園區樣貌。

而除了將自家土地申請做為休閒農場之用，黃明瑩更積極投入社區營造，致力將「有機耕作」、「友善環境」等思維帶入白石湖社區。也因此，不但協助當地農民朝有機栽種邁進，更集結地方有力人士修繕吊橋、淨山、改變鐵皮屋景觀；並運用自家農場資源，不定期舉辦親子採摘蔬果、農食DIY、銀髮關懷等活動，甚至積極對外爭取認同，讓白石湖社區從一百二十個國際競爭單位中脫穎而出、在二〇一二年獲得「LivCom國際最適宜居住社區銅牌獎」。

眼見老婆回到台灣之後忙得團團轉，原本劉昭賢還擔心她太過辛勞，朋友們也力勸黃明瑩退休、好好享受貴婦生活，但她卻說：「這麼好的地方，不能獨樂樂，必須要分享！更何況，人生就是以服務為目的啊！」

就是抱著這樣的心情，從埋首室內、製作手工鏡片，到捲起衣袖、腳踩泥土種菜種水果，劉昭賢與黃明瑩依然在「白石森活」孜孜矻矻辛勤耕耘；並且，還要帶著不老的燦爛笑容，繼續為「眾樂樂」的明天揮灑更多的愛與熱情。

藏山絕品——
現採有機蔬果
與純手工醬醋

純淨天然，有蟲為證的健康食材

自從接觸有機栽種二十多年來，劉昭賢與黃明瑩最欣喜的，莫過於能在自家農場落實這樣的理念。「這裡從有農作以來，就是有機栽植，農會甚至還說我們是唯一沒有買過化肥和農藥的農場！」從這樣的描述中，不難聽出兩人的驕傲。而走進菜園，還會看到無論是高麗菜、白蘿蔔，還是芥藍菜、蘿蔓葉，都被蟲咬得坑坑巴巴的模樣，就連栽種在溫室高架上的嬌貴草莓，也掛著晶瑩的蜘蛛網。

「看得到蟲，就表示作物很健康、沒有農藥。因為萬物共生，所以我們要吃，也要留些給蟲子吃！」黃明瑩一邊翻出高麗菜葉裡的昆蟲排泄物，一邊解釋。也正因為完全不施用化學肥料及農藥，所以「白石森活」的蔬菜和水果都純淨無汙染，儘管不夠「漂亮」，但卻是最天然的食材、吃得出最原始的滋味，也是現代社會中最難得、最健康的食物。

家傳手藝，百年醬缸釀出的珍寶

除了菜園果園裡的新鮮有機蔬果，在「白石58莊園」的農產品陳列區，還會看到兩個大大的甕、上面貼著「百年醬缸」的紅紙，甕口雖被嚴嚴實實密封，卻不斷散發出豆醬香，讓人忍不住口水直冒。

「我爸爸是討海人，媽媽卻很會做醬瓜——蚵仔配醬瓜，真是天底下最美味的食物！」黃明瑩長在養蚵歷史長達三百年的彰化鹿港海邊，家中有八個兄弟姊妹，在物質缺乏的年代，餐桌上最常見的蛋白質就是蚵仔，而醬瓜更是大部分家庭裡的「常備菜」，簡直一日三餐都有它。

務農之後，黃明瑩除了用天然有機黃豆、黑豆釀造豆醬及醬油，也把農場大量收成的瓜果，以老祖先留下來的醬缸技術製作「蔭冬瓜」、「醃醬瓜」；而這些帶有「媽媽的味道」的醃漬物，也不再只是「為了配飯」的醬菜，更是可以拿來讓料理更加升級的調味良伴。此外，她還會釀柚子醋、草莓醋、熬煮果醬，不僅延長蔬果賞味壽命，更讓有機作物透過加工，變身成為另外一種兼具品牌形象與附加價值的代表商品，讓農場的好味道可以持續更久、也傳得更遠。

蟲子咬過的菜葉、貼上紅紙的醬缸，「白石森活」的特色食材，在天然與樸實中，傳遞的是真淳滋味。

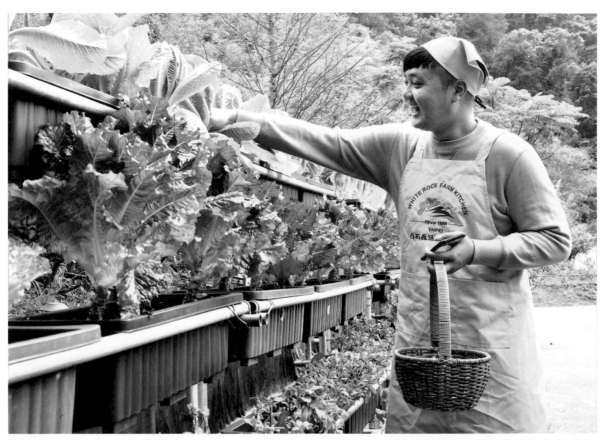

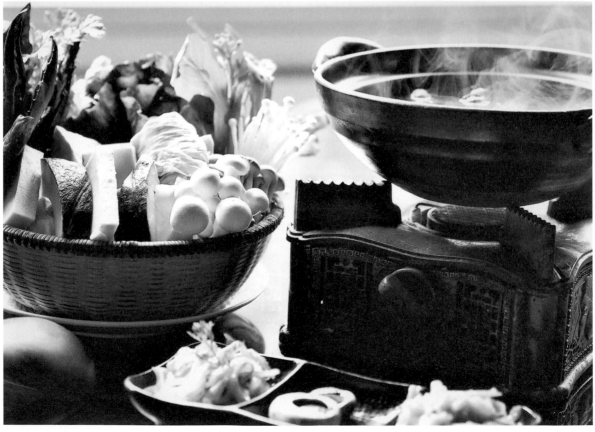

師法自然——
探尋森林深處
老灶腳的滋味

農村廚房 FARM KITCHEN

第一課 ◆ 走進菜園搞懂有機與自然農法

來到以「有機栽植」著稱的「白石森活休閒農場」，當然要跟著農場主人走一趟菜園！由於把「生產、體驗、休閒、教育」當作經營宗旨，所以在參訪過程中，不但可以親手採果摘菜，黃明瑩更會進行機會教育，藉由講解及現場觀察，釐清一般人容易混淆的農業知識與觀念。例如：「有機農業」與「自然農法」有什麼差別？「慣性農業」又是什麼意思？超市標示「無毒」或「產銷履歷」的食材就代表「有機」嗎？……凡此種種出現在生活周遭、卻又總是讓人感到「霧沙沙」的名詞與概念，都能在「一邊逛菜園、一邊拔菜吃」的過程中，得到清楚的解答。

也正因為很擅長把「從產地到餐桌」的理念生活化，所以「白石森活」不但是大人休閒舒壓的療癒秘境，更成為許多幼兒園與中小學推行「食農教育」的絕佳場域，不時可見成群小朋友圍繞著黃明瑩在菜園張大眼睛看毛毛蟲、伸出小手拔青菜的動人風景。

黃明瑩認為「認識有機，應該要從小開始教育！」所以「白石森活」也成為小朋友們最佳的戶外教室。

第二課 ◆ 要吃全食物還要懂得一物全食

為什麼要專程到農場做料理？下廚之前，黃明瑩闡述了「農村廚房」在「白石森活」的講究。首先是對於「全食物」的獨到之處。簡單來說，就是吃食物的原型；藉由食材最原始天然的狀態，獲取最多的養分。其次，則是「一物全食」的應用，意思是不僅把能吃的部分都吃掉，能用的部分也毫不浪費。而這樣的觀點，不僅出自「惜食」的心情，更來自對「環保」的珍視。

「要能一物全食，選物很重要。採用有機方式所生產出來的食材，自然相對讓人安心。」黃明瑩以農場裡所栽植的文旦柚、紅柚、白柚為例，由於品種多元，所以從每年九月到翌年二月均為產季。而除了果肉可食用，柚花可泡茶、插花、柚子葉則能拿來做滷味，柚子皮還能用以做酵素、洗手乳。而這樣「物盡其用」的觀念，不正是沒有化肥農藥汙染的「古早時代」的人類日常？

農場裡所栽種的柚子樹，從花朵、葉子、果實到果皮，都有用途。

將自家生產的有機作物，做出具台灣特色的餐飲，就是「白石森活」農村廚房想傳達的料理精神。

第三課 ◆ 運用老祖先的智慧來做醬醋茶

① 柚子草莓沙拉：

結合農場鮮採的柚子、草莓、蘿蔓生菜，再佐以自製的「柚子油醋」調味。這道前菜料理不但充分展現有機農產的自然健康，也融入「全食物」的精神，每一口都吃得到天然食材的甘美與芬芳。

② 阿嬤的醬瓜魚：

與其說這道菜的主角是魚，不如說是帶出菜色風味的「醬瓜」——不是一般罐頭脆的「蔭冬瓜」，也被稱為「鹹冬瓜」或「豆醬冬瓜」，就是用冬瓜醃漬的天然加工食品。由於風味獨特，搭配煎得皮脆肉嫩的魚片稍加燜煮，再飾以豆腐、月桃葉妝點擺盤，讓阿嬤時代的古早味華麗變身，不僅好吃又好看。

③ 塔香三杯雞：

想要把這道經典家常菜做得出色，關鍵就在於「三杯」調料的選擇是否講究。除了風味純正的米酒與黑麻油，再加上農場「百年醬缸」釀出的陳年豆醬與醬油，連同上選雞肉、蔥薑辣椒先快炒再燜熟，入味之後盛盤上桌，無論搭配飯麵，還是單吃下酒，都令人欲罷不能、齒頰留香。

④ 草莓珍珠奶茶：

揚名全世界的珍珠奶茶可謂「台灣之光」。而這一杯結合農場自種的有機草莓，除了粉圓Q軟、鮮奶濃醇，還多了撲鼻的莓果甜香，喝一口就讓人傾倒，堪稱「絕品好茶」。

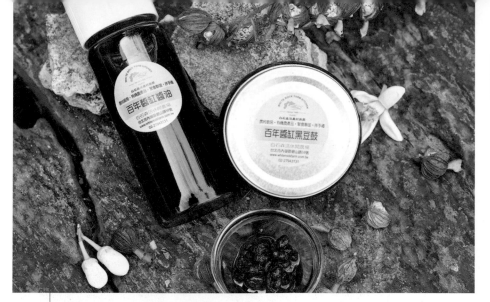

調味良伴──
健康廚房不能少的
瓶瓶罐罐

百年醬缸醬油 / 百年醬缸黑豆鼓
一瓶 200 元 / 一罐 250 元。

　　特選有機黑豆以古法釀造，純天然無添加，沾煎炒滷都好用，只要一點點，就能帶出整道料理的醍醐味。

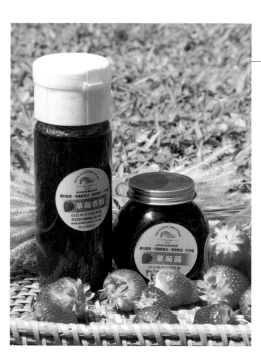

有機草莓香醋 / 有機草莓醬
一瓶 600 元 / 一罐 300 元。

　　採用產自農場自種「內湖一號」品種有機草莓製作。草莓香醋可以加水稀釋當飲料，也可以拿來拌涼菜、做沙拉；草莓醬除了塗麵包，也能用來泡茶、做甜點餡料。氣息香甜迷人，風味絕佳。

手釀有機柚子醋 / 柚香夏豆 Q 糖
一瓶 600 元 / 一袋 300 元。

　　以農場栽種的柚子為原料所釀造的柚子醋，夏天冰鎮飲用最為爽口，也可以拿來調製成沙拉淋醬，清香味美。另外，同場加映的「柚香夏豆 Q 糖」則是吃得到柚子果肉和夏威夷豆的軟糖，大人小孩都會愛上。

📍 地址：台北市內湖區碧山路 58 號

📞 電話：02-2794-3131

🚗 自行開車：

(1) 從內湖路三段右轉碧山路，至 56 號右轉，即抵。

(2) 從至善路二段轉碧溪路，至大崙尾山路口左轉彎至碧山路，即抵。

🚌 大眾運輸：於「內湖捷運站」附近搭乘「小 2」公車，於碧山路 58 號下車，即抵。

 白石森活休閒農場

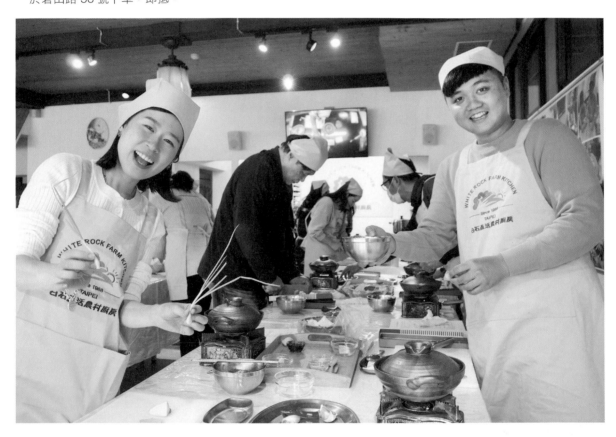

農村廚房主題課程 森林深處的老灶腳

★ **遊程售價**

平假日均一價：2,000 元 / 人；親子同遊價：1,200 元 / 人（不分大人小孩）

★ **遊程時程表**（課程內容會依季節與客製需求而有差異）

10:00　白石森活休閒農場集合

10:10　從一粒種子到蔬菜採收，認識香草成長習性

10:40　採摘蔬果及香草

11:00　料理烹調及認識老祖先的智慧

　　　（柚子草莓沙拉、阿嬤的醬瓜魚、塔香三杯雞、草莓珍珠奶茶）

12:10　全食物概念品嚐產地到餐桌的自然美味

13:10　友善農耕、園區導覽

> ❗ **活動注意事項**
> · 請著寬鬆輕便衣服為主
> · 農村廚房課程需預約
> · 建議參與年齡為 3 歲以上
> · 成團人數為 10 人以上，最多 40 人
> · 現場工作人員能說中文及基本英文

千戶傳奇生態農場

一名業務員，因緣際會，投身水產養殖，在低海拔養出高山鱒魚。

一個門外漢，努力拚搏，遠渡重洋求教，成功打響鱘龍魚名號……

山中，有傳奇。

而這則傳奇，對於現在的典哥與花妹來說，不過就是日復一日的——

漁人的一天。

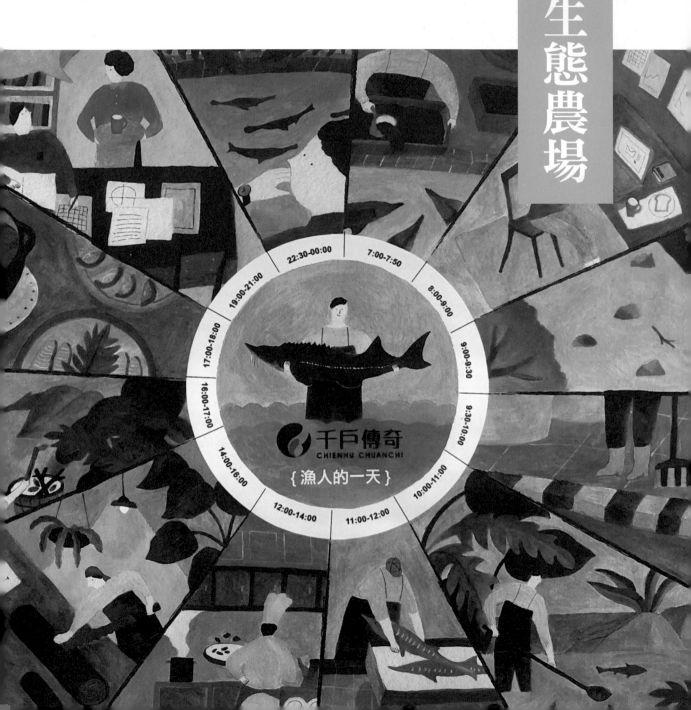

專攻鱘龍魚——
高經濟稀罕魚類的養殖專家

早上七點，陽光穿透三峽滿月圓的綠意森林與大豹溪的潺潺水流，把整個「千戶傳奇生態農場」魚池水面映照得波光粼粼。

穿過陽光與樹蔭舖成的綠蔭大道來到魚池邊，上百條超級鱘龍大魚正在水面下悠游，偶爾探頭、舞動，讓這個由溪流圍繞而成的漁場充滿神祕生命力……

「千戶傳奇」位於新北市三峽區大豹溪上游，緊鄰滿月圓森林遊樂區，從國道三號三峽交流道下來後約莫半個鐘頭就能抵達，與都市距離不遠，卻充滿完全不同於都市的悠閒景觀。走進農場，小小的庭園空間處處綠意與溪流，拉卡溪、中坑溪與大豹溪等多條溪流清澈湍急，四季各有不同美景，附近還有優美森林步道，成為北台灣都會一日遊熱門景點。

成立已三十多年的「千戶傳奇」，從一九八七年開始養過鱒魚、鱸魚、鰻魚、香魚、鱘龍魚，以及原生種台灣鬥魚等多種高經濟與稀罕魚類，養殖技術在業界頗有名聲。全球鱘龍魚總計二十八種，千戶最多時共有九種，包含中華鱘、俄羅斯鱘、西伯利亞鱘、歐洲鰉與鴨嘴鱘等等，曾是台灣鱘龍魚數量與種類最多的漁場之一。

由於位於滿月圓森林旅遊熱點，多年來「千戶傳奇」一直是登山民眾喜愛的假日用餐餐廳。然而，人潮聚集的經濟效益，農場並沒有獨享，而是照顧周邊小農，餐桌上各種蔬菜、筍、薑、碧螺春茶麵等等都向三峽當地小農採購，「因為自己好也要鄰居好」，充滿濃濃人情味。

與其他水產養殖戶最大不同之處，在於「千戶傳奇」除了養魚也擅長魚卵孵化與繁殖，在食農教育的技術層面上能有更多的分享。更特別是，農場曾於二○一五年間遭蘇迪勒颱風侵襲，大水沖毀家園，讓近三十年的建設心血在一夜之間化為烏有，原本的四萬多尾鱘龍魚也因雨水暴漲而流失到只剩四千多尾小魚苗。眼睜睜看著一切發生的主人夫婦，在擦乾眼淚之後不只把園區重建得綠意盎然，也更積極開發新菜色；幾年下來，現在不管餐飲或景色都更勝從前，而曾經跌落谷底的他們，也更懂得尊重自然、珍惜顧客，面對人生總是笑咪咪。

在山中養出鱘龍魚的「千戶傳奇」，三十多年來結合養殖、餐飲與休閒，成績斐然。

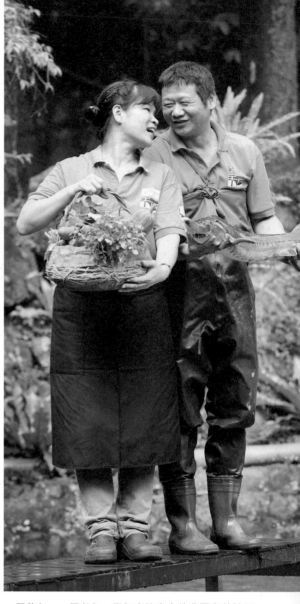

一個養魚、一個煮魚，當年半路出家的典哥與花妹不畏艱辛，成功打造出一片天。

典哥與花妹 ──

意外踏上養魚之路的門外漢夫婦

林典跟葉福花這對夫妻被農場夥伴們稱為「典哥」與「花妹」，無時無刻，他們倆都像鱘龍魚般活力十足，完全看不出已年近六十；特別是這兩年為了推廣「農村廚房」，夫妻倆一年可以飛東南亞等各國十餘次，一邊喊累卻一邊毫不鬆懈。

走進養殖漁業這條路，完全是意外。典哥說，起初因為愛釣魚來到三峽結識四位愛釣魚愛養魚，因此幾經考慮便與哥哥一起貸款一千五百萬元入股。沒想到後來幾位年輕人陸續轉業，而「頭已經洗了一半」的自己，只能接下來繼續幹。

在此養魚的年輕人，隨後這幾位朋友因為資金出了問題向他求助。由於自己一直喜愛釣魚愛養魚，因此幾經考慮便與哥哥一起貸款一千五百萬元入股。沒想到後來幾位年輕人陸續轉業，而「頭已經洗了一半」的自己，只能接下來繼續幹。

比河流域的漁場取經──從學生做起，一直到後來連魚卵孵化率都比美國人還要高，這樣的成績，真的得之不易。而直到現在，對於每一尾鱘龍魚從卵泡到大魚的所有環節，典哥依然抱持著毫不馬虎的態度認真對待，那股猶若日本民族講究的職人精神，實在令人欽佩。

而身為另一半的花妹，在料理上也極度龜毛，對於廚房裡的大小事務無不緊盯到底，只要是農場裡的員工都知道，老闆娘的名言就是：「腥與鮮在一線間！」此外，為了精益求精，她不但參與農委會舉辦的「田媽媽餐廳」品牌認證，更長時間拜「台菜小天王」溫國智為師，讓只要來過「千戶傳奇」用餐的客人都讚不絕口。

老闆學養魚，闆娘學燒魚

但，養魚不是弄個水池把魚丟裡頭、每天餵飼料就可以。飼料丟得太少，魚吃不飽；丟得太多，不只魚吃不完浪費，還會造成水質劣化。此外，溫度變化也會造成水質變化；若是偷懶、沒有進行把大魚小魚、公魚母魚分開的「分魚」作業，那麼很快就會出現大魚搶食導致小魚吃不飽，或是公母混養致使發情期魚群相互追逐、造成體力耗損失去油脂等種種狀況。每個細節，都暗藏魔鬼。

門外漢養魚，失敗自然多。但典哥不但沒有選擇放棄，反而主動前往美國密西西比河流域的漁場取經──從學生做起，一直到後來連魚卵孵化率都比美國人還要高。

鱘龍魚全餐 ——
慈禧太后最愛的養生食材

鱘龍魚的肉質充滿彈性，而充滿膠原蛋白的軟骨、魚筋更是老饕眼中的珍品。

鱘龍魚是目前地球上最古老的脊椎動物，從兩億多年前白堊紀時代就與恐龍同時存在。不像一般魚類透過魚鱗保護自己，鱘龍魚沒有魚鱗，而是在腹部與胸內各有兩條堅硬骨板，加上背部合計五條。但也就是靠這五條骨板支撐，讓鱘龍魚體型巨大強壯，渾身肌肉與彈性，加上表皮像泥鰍般滑膩，所以，一不小心被它尾巴甩到，就像被全身塗滿油脂的重量級拳手打到，保證這裡紫那裡青。

意外的是，這大塊頭的鱘龍魚有著鮮嫩的肉質，而且所含不飽和脂肪酸還比一般魚種高三倍——如此高蛋白、低脂肪又富含膠原蛋白，難怪自古即被視為珍貴食材，不但乾隆下江南中的「遊龍宴」、慈禧太后的滿漢全席中都有它，就連《紅樓夢》

裡林黛玉用來補身體的「鱘鰉魚」也是它。

軟骨和魚筋，都是珍饈

「膠原蛋白」正是鱘龍魚最大特色，因為除了堅硬骨板，它還有許多軟骨，而這些軟骨經過長時間熬煮之後會整個軟化成為「魚膠凍」，就是最天然的膠原蛋白。

根據分析，鱘龍魚膠凍裡富含十八種水解胺基酸，而且透明無魚腥味，無論加在湯品或飲料中，都美味又健康。

此外，鱘龍魚筋更是老饕最愛食材，它藏在鱘龍魚正中央那條魚骨髓中，即便經過長時間熬煮，也不會像牛筋、豬腳筋那樣軟綿綿，而是依舊充滿彈性；但那彈性會伴隨咀嚼逐漸在口中軟化，其滋味與口感之好，實在沒有其他食物可以替代。也因此，許多老饕特愛鱘龍魚，而他們愛的，其實就是那條筋。

典哥說，最早他們夫妻倆在料理鱘龍魚時，並不知道軟骨、魚筋可以利用，所以都會收集起來拿去餵雞。後來知道這些東西的營養價值，才驚覺難怪當初那些雞隻長得特別漂亮，每到餵養時間彼此爭食的狀況也總是特別興奮激烈。隨著花妹廚藝功力不斷提升，對食材的了解更加精進，從此魚膠和魚筋也就變成餐廳裡的珍饈料理，而鱘龍魚的價值也就因為「千戶傳奇」的推廣而更被廣大群眾所週知。

鱘龍魚的養殖時間長達十數年，因此所出產的魚子醬也特別珍貴。

自產魚子醬，風味頂級

更厲害的是魚子醬——魚子醬就是鱘龍魚的卵，頂級魚子醬大小約如小綠豆，最迷人的地方就是放入口中之後，用舌頭將其頂破，就會有一股海洋鮮味融化在口中，並且充滿層次變化。只不過，這樣小小一湯匙就動輒千元起跳；昂貴原因無它，就是在於「難得」。

鱘龍魚有二十多種，每一種的魚卵型態與所需生長時間都不同。唯一相同的是：想取魚卵就必須殺魚，而鱘龍魚要成長到性成熟能產卵，少則七年、多則二十年以上：這魚一殺，就是幾年到幾十年的養殖成本。也因此，「數量愈少愈難養殖、性成熟時間愈慢的魚種，所出產的魚子醬也愈昂貴。」

目前全世界最貴的魚子醬，第一名是來自歐洲鰉魚體的 BELUGA（貝魯嘉），平均每年漁獲量不到一百尾，主要產於伊朗與俄羅斯的裏海這一區域；其次是來自閃光鱘魚體的 SEVRUGA（賽魯嘉），以及來自俄羅斯鱘魚體的 ASETRA（奧賽嘉）。這些鱘魚體型極大，通常成鱘最大體重可超過一公噸，接近一輛小轎車；至於野外鱘龍魚，也曾被記錄有體長超過九公尺、壽命達百歲的超級大魚。

由於「千戶傳奇」曾經得到日本師傅的指導，因此成為台灣少數能取卵並加工生產、擁有自產魚子醬的漁場。也因為養殖時間長，技術難度高，鱘龍魚肉價格並不低，平均一公克一元，魚子醬更是少少十公克就要上千元。

漁人的一天——
摸魚吃魚 也要會做魚料理

農村廚房 FARM KITCHEN

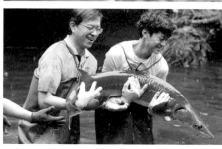

從捧小魚到抱大魚，漁人的一天，就從「摸魚」開始。

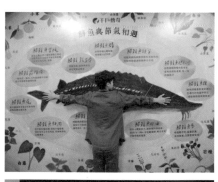

鱘龍魚體型碩大、全身都是能吃的寶；先把魚的全身構造了解清楚，才能吃得巧。

第一課 ◆ 先學摸魚

在「千戶傳奇」摸魚，不只摸小魚，也摸超級大魚。漁場目前擁有從幼稚園到博士班的各年齡層鱘龍魚，小小魚只如指頭般大，大魚則可超過半個成人高。來到這裡，會由典哥帶領大家認識各個階段的鱘龍魚，並解說其生態習性，也就此展開「漁人的一天」。

摸小魚要動作十分輕柔。原因在於鱘龍幼魚皮膚非常細緻，但背上的骨板又因缺乏肌肉與脂肪保護而顯得十分尖銳，所以容易割傷皮膚。也因此，觸摸小小鱘龍魚時動作要特別放輕，這樣才能避免傷害小魚、也避免自己被割傷。

至於摸大魚，那就更要小心。因為鱘龍大魚肌肉十分有力，尾巴一甩就能把人打到瘀青，加上渾身滑溜、泳速極快，其實想要「抱魚」很不容易。即便是在「鱘龍魚達人」典哥的指導下……嗯，偶爾還是會被打到，而且保證全身濕透。然而，能有機會與這樣的大魚近距離接觸，實在是非常難得的經驗。

第二課 ◆ 再學吃魚

一條鱘龍魚，每個部位的滋味卻大不相同。魚尾膠質最多，但多刺；魚肚最嫩，但多油；魚頭滋味最多變，但機關很多。所以，該如何妥善運用鱘龍魚膠質，又該如何吃到鱘龍魚筋，其實學問很大——在這裡，花妹會教大家從認識鱘龍魚的身體構造開始，並在教會你如何聰明吃魚之外，還傳授你如何料理鱘龍魚。

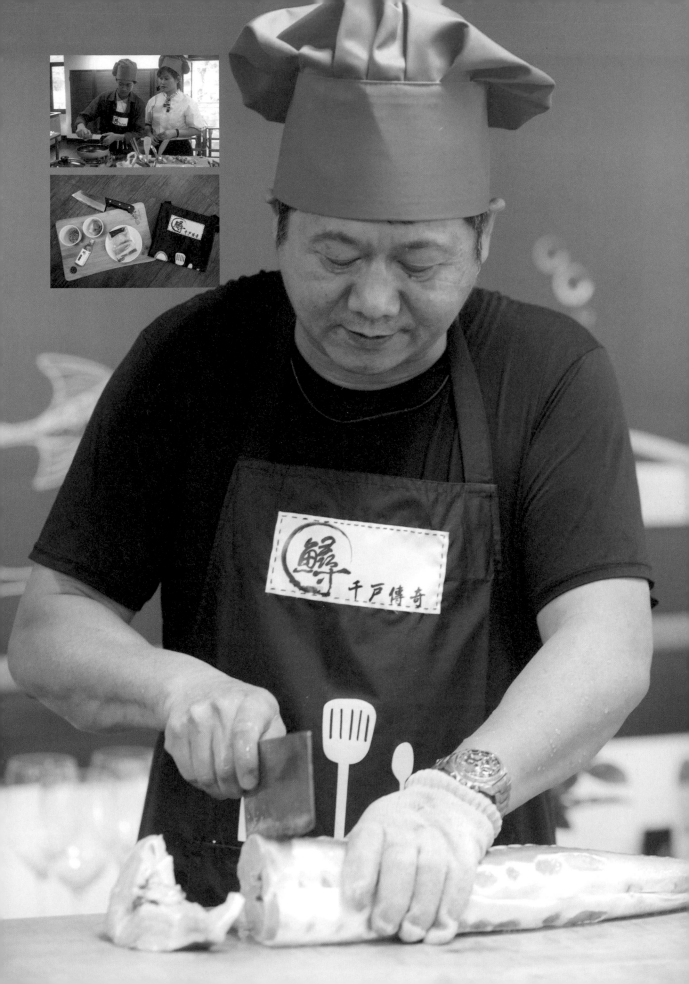

去除厚皮、片魚,再下鍋煎,鱘龍魚的美味盡現。

從切肉、翻炒到燉煮,一碗鱘龍魚滷肉飯暗藏功夫。

用鱘龍魚膠原蛋白做的珍珠奶茶,只有在這裡才喝得到。

第三課 ◆ 學做鱘龍魚料理

① 鱘龍魚滷肉飯:

運用鱘龍魚片與豬五花肉,採取最簡單的切、煎、燉三步驟,一小時就能做出台灣老滋味滷肉飯!也因為藉由料理過程讓鱘龍魚的膠質去中和五花肉的油膩,所以吃起來不僅噴香滑潤,而且再也不需要花一整天去燉肉。

② 乾煎鱘龍魚片:

煎魚最難的就是「如何避免黏鍋」。花妹運用小火、中火、大火等火候控制技術加上簡單的料理訣竅,就把一塊魚肉煎得皮脆肉嫩、膠質黏唇,每一口都讓人非常滿足。

③ 鱘龍魚膠原蛋白珍珠奶茶:

發源於台灣、聞名全球的珍珠奶茶,原來自己動手一點都不難!跟著花妹的示範,不但輕鬆就能學會揉珍珠的技法,還能學到如何搭配七葉膽茶、鮮奶,以及「聽起來很怪、實際上毫無違和感」的鱘龍魚膠原蛋白,讓完成後的珍珠奶茶充滿黑糖鮮奶香,還富含潤滑嚼勁,令人一喝難忘。

把鱘龍的肉筋骨都帶回家
全身都是寶——

鱘龍膠原蛋白凍飲
玻璃瓶裝 70g，150 元。需冷凍保存。

　　鱘龍魚富含軟骨與膠質，在密封高溫下不停熬燉讓其化成膠原蛋白，然後急速冷凍，成為無腥無味，只有入口ㄉㄨㄞ ㄉㄨㄞ好口感，富含 18 種水解胺基酸，純天然無其他添加。

鱘龍魚干貝 XO 醬
玻璃瓶裝 120g，290 元。常溫保存，開罐後需冷藏。

　　以鱘龍魚及頂級干貝手工炒製而成，口味鹹香好下飯，沒有一般 XO 醬的油膩。

鱘龍魚肝油
玻璃瓶裝 50g，100 元。常溫保存。

　　由新鮮處理後的鱘龍魚身低溫萃取，富含 ω-3 不飽和脂肪酸及對人體有益的 DHA、EPA、維生素 A、D 等成分，滴滴珍貴。

養生鱘骨湯
真空塑膠袋包裝，300g，300 元。冷凍保存。

　　由中醫師指導藥方，以 20 多種中藥材及鱘龍魚骨慢火燉煮後極速冷凍而成，富含膠原蛋白，四季皆宜的養生湯品。

📍 地址：新北市三峽區有木里有木 154-3 號
📞 電話：02-26720748
🚌 大眾運輸：三峽公車總站（三峽一站）搭乘台北
客運 807 巴士至熊空站，車程約 40 分鐘。

千戶傳奇生態農場

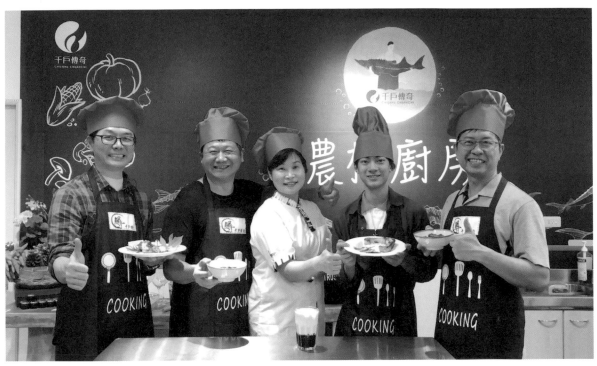

農村廚房主題課程 漁人的一天

★ 遊程售價

平日：1,600 元／人

★ 遊程時程表（分上午與下午，時程與課程內容均可客製化）

10:40 千戶傳奇生態農場集合

11:00 解說漁人的一天，認識鱘龍魚特性，廚藝教室烹煮食材（鱘龍魚滷肉飯、乾煎鱘龍魚片、鱘龍魚膠原蛋白珍珠奶茶）

13:00 鱘龍魚料理品嚐

14:00 園區漁場導覽，認識台灣養殖漁業發展史

15:00 著青蛙裝，下池體驗抱大魚

15:30 大合照，一讚二耶三 OK 四小愛心，揮揮小手說拜拜

❗ 活動注意事項

· 請著寬鬆輕便衣服為主
· 農村廚房課程只於每週二至週五開放
· 建議參與年齡為 15 歲以上
· 此行程大人與小孩同價
· 現場工作人員能說中文及基本英文
· 成團人數為 4 人，最多 20 人，如未達成團人數，行程將取消，並於體驗日期前 2 天通知且全額退款
· 如有特殊需求請先告知

一個廢棄車廠，遇上有機蔬菜專家，土地面貌從此轉了樣。

小小一片農地，四季變換，萬物生長。

金黃的稻米、紅艷的洛神、翠綠的青蔥，

還有生氣勃勃的雞、鴨、鵝，與羊。

廚房裡，香氣蒸騰，傳來的盡是古早味的芬芳——

值得玩味的，不叫歲月，而是人間好時光。

04

桃園市・大溪

好時節休閒農場

以地為尊——
傳遞農藝復興的精神

在「好時節」休閒農場裡，每個季節，都是好時節。

小小一公頃半的土地上，錯落著陳平和、女兒陳莉婷與十多位員工依季節種上的不同作物：稻米、青蔥、洛神、刀豆、木瓜、香蕉、芳香萬壽菊、地瓜葉……，每一種都少少的、精緻的、沒有農藥與化肥，以一種自然健康的方式，按照節氣出現在該出現的季節，讓每一季都有它專屬的色彩。

站在農作區高處往下看，種滿不同作物的梯田旁，有個小小池塘；池塘上，有座紅磚堆砌的小小橋樑；橋樑下，有睡蓮、有大樹；樹的那一頭養著幾隻鵝、幾隻鴨、幾隻雞，還有幾頭羊；至於羊的旁邊，甚至還有大型培養箱裡養著的的黑水虻。

為什麼？——那是因為小小一隻黑水虻就能分解大約二點五公斤的農牧廢棄物，因此，從人類製造的廚餘，到雞糞、鵝糞等動物糞便，都可以交給黑水虻幫忙；而黑水虻的排泄物既是最天然的堆肥養分，幼蟲又是雞、鴨、鵝的最佳動物蛋白飼料，於是「養黑水虻」就成為解決農牧廢棄物、節省家禽飼料錢、還能讓雞鴨更健康的農業環境生態循環利用之道。

然而，這樣的環境、景致，以及科學化的觀念，還不是「好時節」最可愛的地方，因為「人與笑容」，才是它最重要、也最無可取代的價值。打從二○○二年開幕，這裡就鎖定以「親子、生態、教育、農業、地方文化傳承」為主題，並且透過訓練有素的解說員，讓每個入場的大小朋友都能得到寓教於樂的收穫。陳平和說：「我之所以把它稱為『農藝復興運動』，不是要讓人被『種田多辛苦』嚇跑，而是要讓大家感受到農業多麼有趣、多麼精采！」

於是，當陽光透過樹蔭灑落「好時節」，大草皮上，總有銀鈴般的笑聲傳來，一陣又一陣，訴說著農地生命的美好。

大地靜謐而溫馨的氛圍，流瀉在「好時節」的每個角落。

工商界裡走了一圈，還是選擇回到農業、親近土地的陳平和。

父女種豆——
播下歡樂農業的種子

陳平和與陳莉婷這對父女，外型看起來像是企業界上班族，難以與「農民」二字產生聯想。但細究來時路，卻又會覺得這一切發展理所當然，彷彿血液裡的DNA早有傳承的方向。

陳平和出生於彰化溪湖種韭菜的農家，從小每天都要下田幫忙，粗重的農活讓他經常手指磨到破皮、苦不堪言。國中畢業後，順利考上台北工專機械系的他北上求學，後來一路當過機電研發工程師、投入過土木業，甚至還曾擔任過建築業企管顧問。沒人料到的是，就在他全身上下早已嗅不出半點農家味之後，陳平和卻突然想要回到農地，並且就此搬到桃園新屋，開始了與朋友合作種植有機蔬菜的新生活。

然而，儘管隨著農業意識抬頭，這些年來不少小農被鎂光燈追逐，也贏得很多掌聲，但研究調查顯示，大多數小朋友在票選「未來人生理想職業」時，「農夫」還是最後一名。因為在刻板印象中，農業代表的就是「鋤禾日當午」，一種交織著太陽、泥巴與汗水的無盡辛勞。

「事實上，農業可以很歡樂；而一塊農地，就能帶來無數的夢想與可能！」抱持這個想法的陳平和為了傳遞農業價值，遷居到桃園大溪創辦「好時節」，並鎖定幼兒園、小學、家庭親子等對象，希望藉由不同的體驗，向大眾傳遞農業的喜樂能量。

至於「八年級」的陳莉婷，從小就在爸爸的有機蔬菜園裡跟著昆蟲長大；等到「好時節」闢建時，她已經是高中生。由於親眼見識到把一片廢棄汽車修理廠整頓成優美有機農地的過程，所以，她不僅熟悉這個生態、熱愛這塊土地，也十分認同父親「推動農業教育要從小朋友做起」的理念。也因此，自銘傳大學觀光餐飲系畢業之後，她便回家陪老爸「種豆」。

所謂種豆，是老一輩農夫的寓言。他們都說，豆子一定要種四顆：第一顆要與天上的鳥兒分享；第二顆要與地上的蟲兒分享；第三顆可能發芽也可能不發芽，就當作與運氣分享；至於第四顆，則一定要用分享喜悅的心情來播種，這樣它就會心想事成、順利成長。

就這樣，這對父女，在「好時節」裡認真種起了豆，認真傳播農業的歡笑與日常。

陳莉婷在父親的影響下，大學畢業就回家務農，成為「好時節」的新生代代言人。

因蟲而生——純淨健康的米與雞蛋

要認識「好時節」的特別農產，不能不從「蟲」談起。因為這裡的「好米」與「好蛋」，都跟昆蟲有關。

螢緣米，與螢火蟲一起成長的安心好米

體長只有八釐米、兩片翅鞘間有著淡黃色邊紋的「黃緣螢」，通常出現在海拔一千公尺以下且有純淨水源的環境，每年初春，四月，這些成功復育的黃緣螢便會為農莊稻田水域安心成長。幾年下來，每逢三、的方式耕種稻米，以便讓黃緣螢幼蟲能在平和租了一塊農地，並採用不施農藥化肥農藥及水源等種種環境污染下，讓黃緣螢的生存面臨危機。為了改善這種狀況，陳本該是生生不息的生態，但在都市開發、再經過七天蛻變成蟲、接續繁衍任務。原避免自己被魚蝦吃掉。之後，牠們結蛹，大，並在約一百天的成長期內好好躲著，育，幼蟲會進入水流緩慢的水域中慢慢長就把黃色小卵產在草原間。經過三十天孵牠們打著燈籠緩緩飛舞，等順利找到對象，

點亮夜空；到了六月，更有成熟的純淨稻米轉成金黃，經過收割日曬，成為「好時節」的招牌農產——「螢緣米」的誕生，讓我們看見農業不只是生產糧食的手段，更是連結人與土地、提供萬物滋養的所在。

活力蛋，平地飼養吃黑水虻的營養雞蛋

「養雞取蛋」是許多農家的基本生產。為了提昇雞蛋產量，許多農場會以格子籠來畜養雞隻；但這種方式需在小雞十七週大時就送進A4紙張大小的金屬柵籠裡，自此雞隻無法接觸地面，也無法再展翅。雖不人道，基於成本考量，許多養雞戶還是選擇這種方式。因為以土地成本來看，「人道平飼」養雞用兩百五十坪的土地約可養五千隻雞。若換成格子籠，以每籠一到兩隻的方式往上堆疊，同樣面積卻可養到一萬六千隻。此外，前者就算每天花上四至五名人力，從早到晚撿蛋與清潔，最多也只能處理數千顆雞蛋；但後者一天只要一名人力，就可撿選上萬顆雞蛋，差異實在很大！然而，來到「好時節」除了看得到成天自由自在活動的雞隻，還會發現牠們吃得特別豐盛；不僅有蛋雞專用飼料，還有黑水虻幼蟲「加料」餵養。也難怪這裡的雞蛋特別營養——簡單的食材，滋味卻不簡單，究其背後關鍵，其實就是「順性自然」。

因為螢火蟲而生的稻米，還有活力雞下的雞蛋，最普通的農產品，在「好時節」卻有不普通的滋味。

家傳真味 ——
來一頓大溪人的午餐

農村廚房
FARM KITCHEN

透過「食農教育」，陳平和致力推廣農業。例如「農村廚房」體驗活動，不但內容豐富，而且細節充滿貼心設想，讓人可以深刻感受到置身農家的自在與溫暖。活動開始前，只要依照預約時間來到「好時節」，就會看到大門口有人配戴著「豆干」、「米香」、「麻糬」之類的名牌等著迎接；包括主人陳平和「車輪粿」、女兒陳莉婷「湯圓」，所有解說員不但都有一個「傳統食物」代號，而且多半具備園藝、森林科系背景，既熟悉農場植物與生態環境，也擅長解說導引及氣氛營造。加上農場平均每天要接待一到兩團大小朋友，也因此，在長期而專業的訓練下，這些服務人員充滿讓人備感親切的特質，即便是初次見面，

也能輕鬆與大家打成一片，而這也正是「好時節」最動人的風景。

第一課 ◆ 砍竹採菜撿雞蛋

隨著解說員們的腳步進入耕作區，就是參與「農村廚房」的第一課。因為務農本是靠天吃飯，所以來到農場，隨著季節變換自然也有不同的「農活」要忙：也許是

來去田裡除雜草，也許是幫忙收割曬稻穀，也許是砍竹、拔蔥、採刀豆，也許是雞窩裡頭撿雞蛋——脫下鞋襪、挽起衣袖，從食物生產的源頭親自去領受上天的賜予；去覺察盤中飧、碗中菜的原貌；去了解「從土地到餐桌」的旅程原來多麼不易、多麼值得珍惜。

跟著親切的解說員走進農場，就是認識「農村廚房」的開始。

第一課 ◆ 逛老街學買豆干

走進大溪老街，了解農場所在周遭環境人文、選購當地最具特色食材，也是食農教育的一環。大溪豆干起源可追溯到十九世紀末，且與當地水質清澈、釀造功夫精良有關。流傳至今，相關產品品繁多，包括豆腐、豆干、豆皮、素雞……，都是入菜好食材。

而素有「東方乳酪」之稱的豆腐乳，乃是將豆腐蒸熟殺菌後進行低溫乾燥壓成硬豆腐，再透過麴菌或毛黴菌發酵而成，最後再加入鹽、酒、糖，或是辣油、麻油、鳳梨調味，放得愈久，黃豆中的粗蛋白與糖分也被釋出愈多、愈發美味；除了直接吃，更是拿來做菜的好幫手。

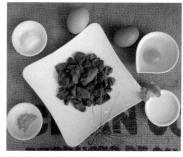

雞肉滑嫩、豆乳甘香，學會這道高人氣的秒殺料理，一端上桌就被搶光。

從切蘿蔔乾到打蛋，從起油鍋到慢火煎，好吃的「菜脯蛋」除了食材好，也要懂訣竅。

從準備食材到敲開竹筒，「好時節」教你第一次做竹筒飯就上手！

第三課 ◆ 米蛋豆乳出好菜

① 月桃竹筒飯：

早年原住民上山打獵會隨身攜帶糯米、小米或白米，並利用山區隨處可見的竹子鋸下竹筒當作容器，一端放入洗淨的米，另一端則以樹葉密封，生火蒸烤之後，再敲破竹筒，把沾附於竹膜的米飯用手撥著吃。「好時節」則以自產螢緣米與紫米為食材，結合在地常見的桂竹與月桃，讓蒸熟後的竹筒飯飄散竹香、米香與淡淡月桃葉香，充滿層次。

② 古早味菜脯蛋：

別以為蘿蔔乾炒蛋平凡無奇，光是食材不同，滋味也大相逕庭。「好時節」選用大溪鄉下阿嬤古法醃製的菜脯，加上農場裡的活力雞蛋，均勻混和之後再下鍋乾煎，油量火侯都是學問；每一口都吃得到蘿蔔乾的爽脆與蛋的豐潤，滿滿古早味。

③ 豆腐乳炒嫩雞：

將雞腿肉切成大丁，再加入從在地豆製品老字號採買回來的米釀豆腐乳稍加醃漬，然後拌入蔥段辣椒下鍋快炒，就成為極具「大溪風味」的特色菜，既下酒也下飯。

大地米香——
把螢火蟲的禮物帶走

螢緣米

300g / 包，120 元。常溫保存。

「好時節」休閒農場以友善黃緣螢生態環境所種出的稻米，無毒無農藥，天然日曬，健康安心。

螢緣米香

10 片 / 包，120 元。常溫保存。

以新鮮現碾螢緣米為原料，並採純手工製作，無添加防腐劑或色素，粒粒飽滿香酥。

螢緣米糙米營養餅乾

10 片 / 包，120 元。常溫保存。

以新鮮現碾螢緣米為原料，並採純手工製作，無添加防腐劑或色素，爽口酥脆。

📍 地址：桃園市大溪區康莊路三段 225 號

📞 電話：03-3889689

🚌 大眾運輸：桃園火車站後站搭乘桃園客運往大溪
班車，於大溪總站轉乘往石門水庫坪林之班車，
於內柵廟下車後步行約 5 分鐘可達。或可於桃
園客運大溪站搭計程車約 120 元。

 好時節休閒農場

農村廚房主題課程 家傳幸福真食味　大溪人的午餐

★ 遊程售價

平假日均一價：999 元 / 人

★ 遊程時程表（分上午與下午，時程與課程內容均可客製化）

09:30　好時節休閒農場集合

09:45　採買大溪豆干及肉品等食材

10:30　介紹活動環境與流程

10:40　採集蔬果與裝飾花草、撿雞蛋

11:00　動手清洗食材及製作料理
　　　（月桃竹筒飯、古早味菜脯蛋、豆腐乳炒嫩雞）

12:30　品嘗美味料理與分享

13:30　解放腳丫接地氣、感受農村之紓壓氛圍等放鬆心靈

14:30　品嚐農村養生下午茶（飲料與甜點）

❗ 活動注意事項

· 請著寬鬆輕便衣服為主

· 建議親子共同參與

· 此行程大人與小孩同價

· 現場工作人員能說中文及基本英文

· 成團人數為 8 人，最多 15 人，如未
達成團人數，行程將取消，並於體驗
日期前 2 天通知且全額退款

· 如有特殊需求請先告知

當九降風吹過海岸，當夕陽彩霞染紅天空，
海天之間，隱約傳來陣陣歡笑與空氣幫浦激起的水花聲——
這裡，曾是白蝦與七星鱸魚養殖場，曾是海釣場，
曾是著名烏魚「巾著網」漁法發源地。
如今，供應來自大海的料理，
在養魚人家廚房中，醞釀出讓人滿足上揚的嘴角。
不變的是，那依舊燦爛的夕陽彩霞，
還有，每年依約前來、吹出美味的九降風。

水月休閒藍鯨魚寮

PART 1
原味農場新貌

滄海變桑田——
昔日竹塹港邊的新生魚寮

台灣西部海岸晚霞總是讓人充滿驚奇。就如眼前這片風景，白天看似單調，到了傍晚夕陽揮手時，彩霞餘暉就如同莫內的畫筆，把整個海天大地揮灑得朦朧又立體，多樣色彩匯集成一道道深深刻進腦海的浪漫印象，讓人從此難忘。

很少人知道，在新竹竹北、頭前溪與鳳山溪流域之間這片名為「海仔尾」與「魚寮」的海埔新生地，這樣的美景幾乎天天上演。特別是站在「水月休閒藍鯨魚寮」魚池前，天空雲彩一朵朵綻放，搭配養殖魚池空氣幫浦激起的水花、波紋，以及彩霞倒影，壯闊景觀早已成為攝影愛好者的秘境。

而地處昔日古老竹塹港邊的這片海濱，也被新竹縣政府視為秘密武器，

魚寮所在的海埔新生地，地處舊時竹塹港邊；既有海濱生態，又有古厝風光。

目前在此積極規劃「水月休閒農業區」，要以西部濱海公路為核心，將周邊合計四百六十多公頃的蔬菜產銷班、火龍果班，還有烏魚養殖等農漁產業加以整合，讓這些年來漸被大眾所熟知的「九降風烏魚子」故鄉，轉而變身成為一個令人期待的全新休閒漁業基地。

細細走訪這片只有低矮房舍與魚塭的休閒農業區，會發現它其實充滿魅力：在農家與彎曲小巷間，有開業數十年、見證過此地「滄海變桑田」的老雜貨店；有歷史近百年、充滿亮麗磁磚與雕花的精美古厝；還有許多保留著紅磚瓦房、透露出純樸氣息的農村民居。

座落期間的「水月休閒藍鯨魚寮」，有簡單的工業風小屋、幾個魚塭、還有一個小小餐廳，賣的，不是硬體的豪華，而是那藏在水中的龍虎斑、烏魚子與白蝦的生猛鮮甜，以及，無數海埔新生地的開拓史與人生事——從三百年前的王世傑墾荒，竹塹港的變遷滄桑，古厝老建築的經典風華，到頭前溪的猛烈九降風，還有看不盡的魚塭、農家，晚霞與夕陽，交織成此間迷人的氛圍，令人流連。

從小「摸魚」大的陳彥呈，在走過「叛逆青年期」之後，終究還是回到他熟悉的魚塭。

靠海就吃海——
回鄉接手父業的熱血浪子

陳彥呈有一個既辛苦、又充滿口福的童年，走過叛逆青春，現在則是一個懷抱理想回到家鄉，並且總是帶著知足笑容的中年小叔。

一九七七年，陳彥呈的父親離開家鄉、前往都市開設電器行，原本一路順遂，卻在被倒帳兩百多萬之後宣告失敗收場。回到竹北老家海邊，他看著浪濤一波波拍打著荒無人煙的沙灘，不禁心想：身為漁民之子，最擅長的還是靠海生活。於是，他決定向政府申請海埔新生地的開發許可，開始一點一點與海爭地、做起魚苗繁殖生意，並且兼營草蝦、石斑與七星鱸魚的養殖事業。

隔年，陳彥呈出生在這片海濱魚塭間。

從小就看著台灣海峽與西海岸夕陽長大的他，等到上幼稚園、拿得動掃把那一年，就開始餵魚、盤魚、幫忙下魚塭刷洗池子。也因此，養魚人家要不時下水把不同大小的魚隻分開，人家要不時下水把不同大小的魚隻分開，所以大者恆大、小者恆小。也因為，小魚搶不過大魚、難有足夠食物長大，而所謂的「盤魚」，就是分魚。因為魚會爭食，就開始餵魚、盤魚、幫忙下魚塭刷洗池子。也因此，養魚把魚撈起，因此稱為「盤魚」。

陳彥呈說：「我永遠也忘不掉就算寒流來襲、天氣再冷，也要下水去盤魚、洗魚塭。因為整個人不但下半身泡在冰冷海水中，上半身還要頂著像刀在刮的九降風。」

那種冷到無法停止顫抖的記憶，伴隨了我整個童年……」然而，寒冷之苦，也總在上岸後飽食滿盤白煮蝦的口慾滿足中得到平衡。「我那時的早餐還有下午茶點心，經常就是滿滿一盤蝦子；好像只要一睡醒睜開眼，就是剝蝦子吃！」從他上揚的嘴角，不難感受那「滿嘴都是鮮味」的回憶多麼甜蜜。

一九九○年代，台灣股市飆上萬點，陳家魚塭改成海釣場，每三小時一千五百元的收費吸引滿滿人潮，加上七星鱸魚熱賣，到了十八歲高中電子科畢業後，陳彥呈進入南寮直銷中心當魚販，過著白天賣魚、晚上念夜二專的充實生活。接下來，隨著畢業、退伍、回家養魚，他的生命前半段，幾乎都在魚塭度過。

二十九歲那年，他突然厭倦了這種生活，於是叛逆離家出外打拼，之後當過房仲、開過計程車、在焚化爐打工，也幹過餐飲經理，甚至最後還當上成衣廠老闆。直到年近四十、闖蕩江湖的心情消散，才終於乖乖回鄉——一如鮭魚返鄉，在回到熟悉的水域後，陳彥呈選擇把「生產」轉為「休閒」，就這樣，以新鮮漁獲與海鮮餐飲為核心的「水月休閒藍鯨魚寮」誕生了——這裡，沒有鯨魚；有的，是一個闖過大海，終於甘願帶著笑容回家的遊子。

傳奇漁產——
技術不斷革新下的
養殖海味

烏魚子，上溯荷蘭時代的珍饈「黑金」

台灣曾經最引領風騷、歷史最久、也最具團圓歡聚美味象徵的農漁產業，沒有之一，就是素有「黑金」之稱的烏魚子。

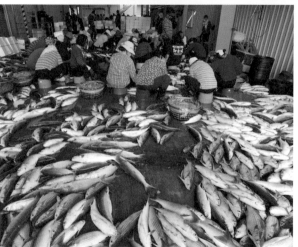

將已孕烏魚的卵巢加以鹽漬，就是長久以來被視為高級食品的烏魚子。

荷蘭據台時期，除了陸地上大規模進行梅花鹿鹿皮貿易外，在海上則針對烏魚推出「什一稅」，亦即漁民出海捕撈烏魚，回港口後需按漁獲量交出十分之一的魚稅——由此可見烏魚子產業在台灣歷史之悠久以及其被關注的程度。到了清代，冬季出海捕烏魚需領有魚旗；日治末期，日本人則除了從長崎延聘專家來台傳授烏魚子製作技術之外，也在新竹漁業試驗所實驗「巾著網」漁法，而其中一位協助共同研發的台灣漁民，就是陳彥呈的小叔公陳金來。光復後，高雄捕抓烏魚與南方澳捕抓鯖魚與鰹魚的巾著網漁法，都與陳金來的推廣頗有關連。

這些年來，野生烏魚資源匱乏，養殖烏魚興起，目前最大產地，就是雲林口湖。但竹北因為水溫較低、離海又近，以淡水混海水的養殖品質佳，於是成為烏魚養殖後起之秀。此外，此間冷冽乾爽的九降風，也成為成就新竹美食的推手，因為它不只吹出了柿餅與米粉的好滋味，也快速打響了「九降風烏魚子」的名號。而在「水月休閒藍鯨魚寮」裡，除了保留一池做為海釣場，其他幾個養殖池當中，就有一池專養烏魚，並且生產滋味迷人的「黑金」烏魚子。

龍虎斑，人工配種培育的超夯石斑

烏魚之外，陳彥呈還有一池黑鯛，並在另外一個混養生態池中養殖龍虎斑。「龍虎斑」乃是龍膽石斑與老虎斑的混種，也是近年來最紅的養殖魚，至於為什麼紅？通常只要吃過就會秒懂。

龍膽石斑體型巨大，最長可達兩百三十公分長、四百公斤重，但一般養殖會控制在六十公分長或三十公斤重左右。這種魚非常好吃，因為簡單來說，它就是矯健的胖子，所以魚肉富含膠質、咬起來非常Q彈，入口滿是香氣。但也因為幼魚折損率高，而且養殖時間長達三到六年，所以價格昂貴，往往批發價一斤就超過三百元，

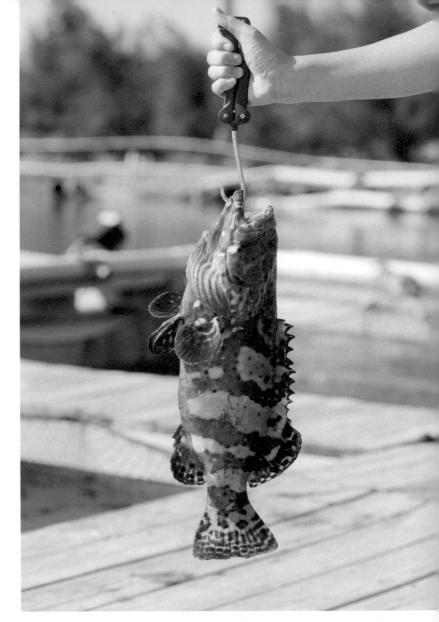

個頭碩大的龍虎斑，肉質兼具龍膽石斑的彈性與老虎斑的細緻。

整尾魚買下來更是要價新台幣破萬元。

相反的，老虎斑體型不大，最長約九十五公分、最重約十一公斤，而且肉質極度細緻甜美。但最大問題是懼怕低溫，所以在東南亞一帶飼養很適合，然在台灣遇上冬季就幾乎停止生長，也因此，老虎斑在台灣並不普遍，市場零售價甚至比龍膽石斑更貴。

由於龍膽石斑跟老虎斑都屬美味魚種，但一種幼魚折損率高、一種怕冷，於是多年前馬來西亞沙巴大學開始研究雜交，並且成功培養出龍虎斑，而其特色就在於育成率高，既具龍膽石斑的膠質Q彈，又有老虎斑的肉質細緻，加上成長快速、容易量產，因此價格要比龍膽石斑低約三成，也成為目前最受歡迎的養殖石斑魚品種。

針對龍虎斑的養殖，「水月休閒藍鯨魚寮」除了採行與白蝦、海鱺等多樣魚種混養的方式，並以天然鯖魚、竹筴魚為飼料，完全不用化學魚食。此外，也因為白蝦會扮演「清道夫」角色，主動清理其它魚類排泄物、維持水質潔淨，所以池中不需投放藥劑，且已通過德國「杜夫萊茵」公司檢測，確保沒有水產養殖常見的孔雀石綠或硫酸銅等毒素或重金屬污染。加上水域廣闊、活動空間足夠，讓所養出來的龍虎斑體格健壯、肉質鮮美，尤受好評。

從魚寮史區，現摘萊姆到現釣龍虎斑，「藍鯨魚寮」的農村廚房課堂融合在地氣息。

魚寮餐桌——
跟著養魚人家
煮出海鮮美學

農村廚房
FARM KITCHEN

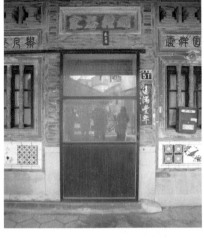

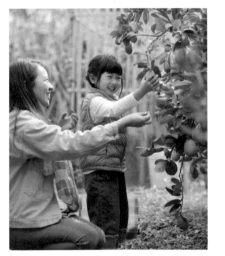

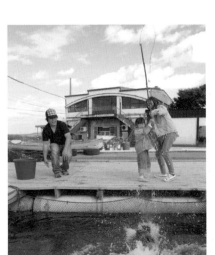

第一課 ◆ 訪魚寮，沉浸歷史感

為什麼要用「藍鯨」來為魚寮命名？陳彥呈說，只要從衛星地圖看下來就知道。

因為現今地名「海仔尾」、「魚寮」的這片區域，北邊是鳳山溪、南邊是頭前溪，而兩條河流沖積交錯，讓這塊地區看起來宛如一條正要出海的鯨魚，所以，魚寮也以此為名——來到「水月休閒藍鯨魚寮」農村廚房的第一堂課，就是要帶大家走進這片充滿歷史的區域，看看百年老宅，拜訪老雜貨店，聽聽過往竹塹港的故事。

頭前溪，正是孕育新竹平原最重要的溪流，每年九降風也從出海口灌入新竹，讓它贏得「風城」之名。而出海口處的「舊港大橋」一帶，曾是清朝雍正年間被闢為「竹塹港」的舊址，在淤積後，被挪到對岸現今富美宮一帶建立新港；後經再次淤積、竹塹港消失，這才重新建設現今的「南寮漁港」。

至於竹北魚寮這一區，目前則被劃為「竹北市新港里」。漫步其間，可以看到許多農家錯落在彎曲小巷之間。而其中，有一棟門楣寫著「刪禮名家」，外觀精美的古厝，特別吸睛。由於該詞乃是用於表彰西漢學者戴德、戴聖叔姪二人先後整理《大戴禮記》、《小戴禮記》的成就，因此，不難揣想古厝主人應為戴氏族裔。

第二課 ◆ 採萊姆，線釣龍虎斑

接著來到距離「藍鯨魚寮」大約十五分鐘腳踏車車程的地方——「東海萊姆園」。這裡的主人自一九九二年從朋友處得到兩顆從美國帶回的萊姆種子後，抱著好玩心情自行栽種，如今不但已有數百株萊姆樹，也成為台灣種植萊姆最多的地方。來到這裡，除了可以在環境清新的果園一窺萊姆與檸檬的差異，還能現場採摘市面上不常見到的新鮮萊姆，帶回魚寮做料理。

回到魚寮，陳彥呈會教你不用魚鉤、只用釣魚線綁竹筷魚當魚餌去釣龍虎斑，試試自己與魚鬥智的手氣——由於龍虎斑很聰明，面對魚線上的食物經常是扯了就跑，所以，如何藉由專業技巧將其釣起、感受那過程中的強勁拉力，也正是「在魚塭釣魚」最有趣也最精彩之處。

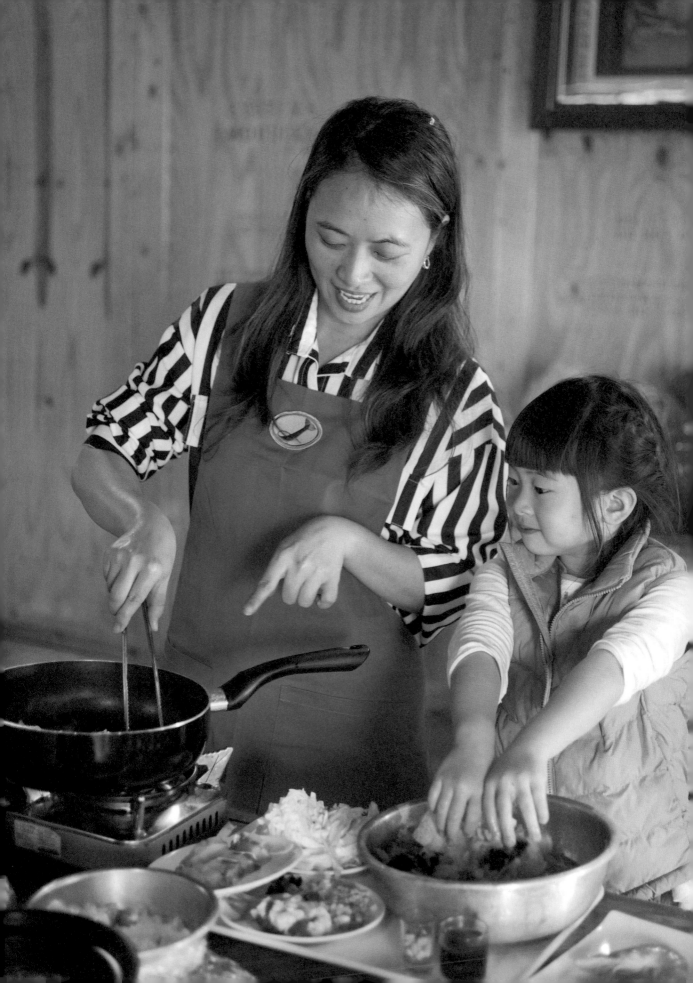

「旬魚米粉湯」看似材料豐富、工序繁複，但是只要掌握訣竅，其實只要二十分鐘就能上菜。

結合西式料理與日式料理的手法，讓這道以龍虎斑為主食材的特色菜餚充滿現代感。

食材簡單、做法也簡單的「萊姆蝦」，美味關鍵在於利用烹調過程，讓食材更顯鮮甜。

第三課 ◆ 鮮料理，魚寮出好菜

① 萊姆蝦：

為什麼要用萊姆配蝦？這可以從「白酒搭白肉、紅酒搭紅肉」談起。紅酒之所以迷人，與當中的單寧有絕大關係，但它卻容易蓋過海鮮的鮮，萬一鐵質含量過高，甚至還會激發海鮮腥味；相反的，白酒內的果酸有助快速提升海鮮的鮮甜，而「萊姆蝦」也是同樣道理。只要準備新鮮白蝦、萊姆（或檸檬），經過簡單的備料、汆燙、冰鎮等程序，再以蘿蔓葉或高麗菜絲做為盛盤裝飾，就完成一道入口滿溢海鮮清甜與果香的鮮蝦前菜。

② 龍虎斑排佐和風沙拉：

以魚寮養殖的龍虎斑為主食材，片成魚排後，先以鹽、米酒、義大利香料醃製，再以中火乾煎。沙拉則需準備蘿蔓生菜、紅黃椒條、紫高麗絲，加以混合冰鎮後，加入特製和風醬拌勻盛盤，再將煎熟的魚排放在上面，並可視喜好撒上芝麻裝飾。

③ 旬魚米粉湯：

這道主食結合了新竹米粉及魚寮自產的龍虎斑或烏魚等季節鮮魚，加上以乾香菇、蝦米、豬肉絲爆香，並以芹菜珠、油蔥酥調味，不僅富含在地風情，也充滿「傳統台灣味」。吃進嘴裡，可以充分感受到魚湯鮮、米粉香、魚片嫩的好滋味，令人滿足。

大海的鮮甜——
滋味絕妙的
漁家限定物產

港式烏魚子蘿蔔糕

1500g，490 元。需冷藏保存。

採用在地小農友善栽種無毒的白蘿蔔，混入現磨再來米和地瓜粉製成的米漿，再加入自家天然海水養殖的烏魚子及黑豬肉後蒸煮而成，新鮮美味，不用沾醬也很好吃。

美人凍

90g，50 元。需冷藏保存。

採用石斑魚、自家魚及烏魚磷片，加上石花菜經熬煮 10 小時以上之膠質做成美人凍，再搭配台大農場百香果原汁，是炎夏消暑良品，更是美顏聖品。

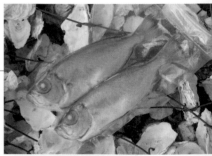

龍虎斑與各式季節旬魚魚片

真空塑膠袋包裝，依時價、大小、秤重計算。冷凍保存。

以生態池放養之龍虎斑魚片為主，並有土魠、虱目魚肚等各式季節魚鮮。

烏魚子

真空塑膠袋包裝，依時價、大小、秤重計算。冷凍保存。

這是台灣本島最北方的烏魚子產地，由於氣候冷涼，讓這裡的烏魚子油脂豐厚、口感紮實，近年來吸引愈來愈多老饕關注，值得試試。

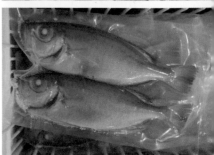

📍 地址：新竹縣竹北市西濱路一段 69 巷 51-1 號
📞 電話：03-5565577
🚌 大眾運輸：大眾運輸並不便利，需自行開車。

水月休閒藍鯨魚寮

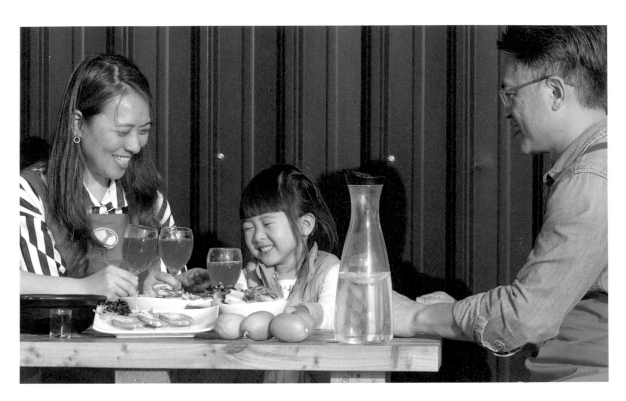

農村廚房主題課程 藍鯨魚寮裡不吃鯨魚

★ **遊程售價**

平日：1,680 元／人

假日：1,880 元／人

★ **遊程時程表**（分上午與下午，時程與課程內容均可客製化）

09:50	報到
10:00	簡報介紹今日行程
10:10	友善魚塭養殖（烏魚及石斑）與生態棲地食農常識解說
10:30	鐵馬乘風巡田水、買米粉、東海萊姆園採鮮果、新港百年古厝巡禮之旅、竹竿釣龍虎斑
11:30	料理教室輕鬆學烹魚 （萊姆蝦、龍虎斑排佐和風沙拉、旬魚米粉湯）
13:00	細心品嚐作手成果
13:40	一日漁夫體驗：餵魚、搏魚、蝦籠操作及活締宰魚技巧

❗ **活動注意事項**

· 請著寬鬆輕便衣服為主，農務體驗請自備毛巾、防曬用品、水壺、雨具及穿著舒適步行衣著

· 農村廚房課程需提前預約並可客製化

· 此行程適合 10–70 歲大小朋友與親子共同參與

· 現場工作人員能說中文及基本英文

· 成團人數為 10 人，最多 20 人，如未達成團人數，行程將取消，並於體驗日期前 2 天通知且全額退款

· 如有特殊需求請先告知

飛牛牧場

四點半，天未亮。牧場氣息乘著霧，迷漫在草原。
棚舍內，有牛群，等待卸除分泌整夜的乳汁。

六點半，光灑落。新鮮牛奶伴著香，蔓延晨光中。
木屋裡，有旅人，渴望用一杯溫熱純白甦醒。

曠野中，有綠茵；恬靜裡，有暖意。
這，就是「飛牛」數十年如一日的風景。

筆路藍縷——
從養牛到賞牛的
一代牧場

在台灣中部極負盛名的「飛牛牧場」，佔地一百二十公頃，放眼望去，高低起伏的丘陵地被群山和森林環抱，遠方錯落著仿歐式紅屋頂牛棚和白牆小木屋，加上三三兩兩的牛隻羊群徜徉在綠色草原，那景致，美得像是一首詩；多年來，總是吸引遊人如織。

事實上，這座私人牧場的前身，是國家為了扶植酪農業而設立的「中部青年酪農村」——一九七五年，一群被送到美國及紐西蘭培訓養牛技術的優秀青年返台之後，在政府號召下，共同在苗栗縣通霄鎮開發十七座牧場聚落；每個人從被發配到的三甲地、十二頭牛開始，將現代化畜牧業中所必須具備的農業種植、交通運輸、冷凍技術等專業，加以移植落實，一步步構建出屬於台灣人的牧場風貌。

不料，開村三年後遇上全球能源危機，加上紐澳牛肉開放進口、牛隻價格大幅下跌，於是，十四座牧場先後倒閉，當初開村的十七個年輕人也只剩下三個人咬牙苦撐，而第一批公費赴美學養牛的吳敦瑤與施尚斌，就是其中兩個人。

對於許多台灣人來說，心中那座牧場的意象，就是來自「飛牛」。

為了求生存，不願輕易放棄的兩人不但互相做保、向親友借錢，甚至貸款收倒閉牧場、向政府申請土地重整，抱著「要降低成本，就必須大規模整地以利機械化」的想法，一路逆勢操作。而在造就出「風吹草地見牛羊」的牧場絕景之後，以「生產」為重的他們又因為不希望絡繹不絕的遊客破壞環境、影響運作，還曾強硬挖斷聯外道路、阻絕外來干擾。直到參訪日本牧場、感受到不一樣的經營思維，這才讓「牧場觀光化」的念頭在心中萌了芽。

一九九五年，牧場以「飛牛」為名，正式轉型休閒農場，而在成功賣出第一張門票、走過慘澹經營歲月之後，也終於以豐沛的景觀資源、自然生態與酪農生產，形塑出「每個人都需要一座牧場」的意象，讓「飛牛牧場」在台灣人心中有了一個不可取代的地位。

緣起不滅──
情牽兩代人的
命運共同體

回溯「飛牛牧場」的發展軌跡，就像是閱讀一部台灣酪農起始、農牧觀光轉型、休閒服務升級的活歷史，而其中，交疊的是吳敦瑤與施尚斌兩個人奮鬥半生的回憶錄。

赴美前，三十三歲的吳敦瑤在台中水利會工作，二十六歲的施尚斌則剛退伍回到彰化家中沒有多久。原本毫無淵源的兩人，因為一紙青年培訓招募令結緣，不僅同為第一批拿政府公費赴美學習養牛的「同梯」，後來更因「中部青年酪農村」設立而再度聚首，甚至成為共同奮鬥的事業夥伴。儘管一個擅長開發、一個精於擘劃，個性毫不相同，但卻也因此成為互補性高的最佳隊友，一路帶領「飛牛牧場」走過幾十個年頭。

如今，邁入「七老八十」的兩人已晉身「精神領袖」，吳家與施家的第二代也承襲前人腳步、踏入休閒農業，成為「飛牛牧場」的經營者──吳敦瑤的長子吳明哲接手觀光事業、次子吳明賢則擔當畜牧重任。至於施尚斌，則有女兒施圻臻繼承衣缽，甚至連女婿莊竣博也加入團隊，兩家人一起拼搏。

面對「飛牛牧場」的未來，大家都有「不忘本」的共識。施尚斌說：「農業是休閒農場的根本，本業不忘，休閒發展的方向才會正確。」吳敦瑤則更是退而不休，放跟自然、人與自我的對話，所以人們會靜下牛奶桶就扛起鋤頭種樹，打算把過去為了開發而墾伐的林地再一種回來。也因此，隨著時代演進，「飛牛牧場」不僅導入以牛糞灌溉的MOA自然農法無毒菜園、接軌食農教育，近年也與荒野保護協會、紫斑蝶生態保育協會合作，深耕自然生態農牧旅遊。

吳明哲強調：「回歸自然是人類的本性，追求自然是人類的渴望。所以，在愛護環境的本質上，我們以畜牧為核心，發展休

面對「飛牛牧場」的未來，大家都有「不閒事業為牧場延續經濟命脈」。莊竣博也認為：「以人類發展進程來看，社會的走向，接下來不只是人與人的相處，更是人下來找尋自己，而『飛牛』正提供這樣的空間。」

走過胼手胝足、為生存打拚的階段，「飛牛牧場」在既有的基礎上更上層樓，不但在乳製品加工方面精益求精，也在旅宿建設方面不斷加強，並畫出一張充滿希望的藍圖：「再下一個十年，『飛牛』將是一座森林的牧場，讓人在自然中明心見性。」

看著父親彎腰種樹的身影，吳明哲如是說。

由吳敦瑤與施尚斌創設的「飛牛牧場」，現在有吳明哲、吳明賢兄弟，以及莊竣博、施圻臻夫妻接班經營。

乳脂豐富的鮮奶，以及以鮮奶製成的各種起司，是「飛牛牧場」引以為傲的生產。也只有以生乳為原料，並經殺菌包裝冷藏可供直接飲用的，才能在瓶身貼上蓋有紅色「純」字標記的鮮乳標章。

產地直送——
品質有保障的
鮮奶與起司

既然養牛起家，「飛牛牧場」的新鮮牛奶自然「味自慢」——牧場主要飼養兩種乳牛，一是黑白花的荷士登牛，另一則是顏色與台灣黃牛相似的娟姍牛。荷士登牛是全球第一大乳牛品種，泌乳量高，乳脂平均在百分之三‧六左右；娟姍牛體型較小，泌乳量只有荷士登牛的一半，但乳質濃厚，乳脂可達百分之四‧五以上。

專司乳酪研發的莊竣博說：「電視牛奶廣告裡所講的『濃純香』，就是來自乳牛。另外，也跟加熱殺菌方式有關。市面看到的『超高溫瞬間殺菌』鮮奶，是以攝氏一百二十度高溫在三到四秒內完成殺菌。加熱過程雖使生乳產生『梅納反應』焦糖化作用，但無論好菌壞菌也幾乎都被消滅。」換句話說，就是因為煮到焦了，所以香濃。「至於『飛牛』的生乳則是採用『巴斯德高溫短時殺菌法』，所以鮮奶保有更多營養成分、蛋白質和益菌。也正因為需要長時間發酵，因此鮮奶口感較清淡，成本也高。」

好的產品，來自嚴格的製程與品管；「飛牛牧場」的牛奶之所以令人一喝難忘，不是沒有原因。

而在擁有優質乳源之後，乳製品的開發也成為「飛牛牧場」致力的方向。施尚斌指出：「以起司為例，原料鮮奶只佔百分之五的功勞，至於其他百分之九十五，都還需要其他技術的配合。」莊竣博也表示：「想讓生乳的生命延長，中間必須保存它的活性。而如何用盡每一滴生乳的生命力，就是我們始終想要貫徹的理念。」乳脂高的娟姍牛，被認為適合製作乾酪和乳酪，所以「飛牛」不僅率先於二○○六年引進，也在日本乳製品大廠「雪印」的技術指導下添置專門生產起司的機器。至於製作工法的提升，則又是另外一段故事——二○一二年，來自北海道的「白糠酪惠社」為感謝台灣人對於日本「三一一」震災的幫助，於是決定無償對台傳授起司製作技術。而「飛牛」因為自有牧場、乳源穩定、從生乳壓榨到起司發酵哩程最短，加上又能地產地銷、具有「一條龍」的作業優勢，於是成為唯一雀屏中選的牧場。

而自該年起，井之口社長不僅每年造訪「飛牛」訪查，對於被派往「白糠酪惠社」實習的台灣技師表現，更是讚譽有加。

事實上，從一桶生乳到一片起司，必須經過低溫殺菌、冷卻、添加乳酸菌、凝乳、分離乳清、取得凝乳塊、再以鹽水搓揉拉絲等過程，而每一個環節，都不能有所差池。莊竣博說：「一百公斤的鮮奶，只能做出十三公斤的莫扎瑞拉起司，或九公斤的托馬起司。換句話說，吃一百克起司等於喝一公斤牛奶！」

如今，「飛牛牧場」已研發生產十幾種手作起司，包括軟質未發酵的莫札瑞拉起司（Mozzarella）、經發酵如嫩豆腐的托米起司（Tumin）、質地半軟的托馬起司（Toma）……；無論搭配紅酒、咖啡、啤酒，還是用來入菜做點心，都是絕佳食材。

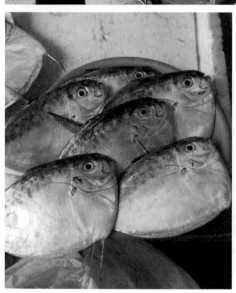

主廚出馬——
先逛市場
再進牧場煮好菜

農村廚房
FARM KITCHEN

術業有專攻。來到「飛牛牧場」的「農村廚房」，就有機會在具有十五年行政總廚資歷的黃國成帶領下，從逛市場、擠牛奶，到下廚用起司做菜。

跟著主廚逛市場，除了學到挑食材的撇步，更是認識地方飲食生活的有趣捷徑。

第一課 ◆ 走進歷史百年的通霄食材中心

菜市場是庶民飲食生活的縮影；想知道一個地方的風土民情，走一趟菜市場就對了。擁有百年歷史的「苑裡市場」，是日治時期留下的老市場，即便在二〇一九年歷經一場祝融之災，但在當地居民努力修建保存下，至今仍是通霄鎮的食材中心。

走進「苑裡市場」，放眼望去盡是讓人倍感熟悉的餐桌日常。馬路中間有成排的老農帶來自種的菜；客家阿桑的攤子上則擺滿碗粿、芋蔥粿，還有各種醃菜與蘿蔔乾，而濱海的通霄，也讓這座市場幾乎每走兩步路就有一家魚販，不僅漁獲種類繁多，而且標榜當日現流，無論鯧魚、白帶魚、吻仔魚，應有盡有、新鮮生猛。

跟著黃國成的腳步來到他口中「不可錯過」的「王家魚丸」，會看到老闆用傳承三代的技術捏製以鯊魚肉為原料的魚丸，一邊捏還一邊現煮。當一顆顆圓滾滾的魚丸從熱騰騰的水中撈起，那形色與香氣也總讓人等不及吹涼就一口咬下，而瞬間在齒頰間迸裂的彈牙口感與鮮甜滋味，大概也只能用「苑裡專屬」來形容……

短短的市場小旅行，不僅打開認識在地飲食特色的大門，也在「邊買邊吃」的過程中，滿足人們對於當地食物風味的想像。

64

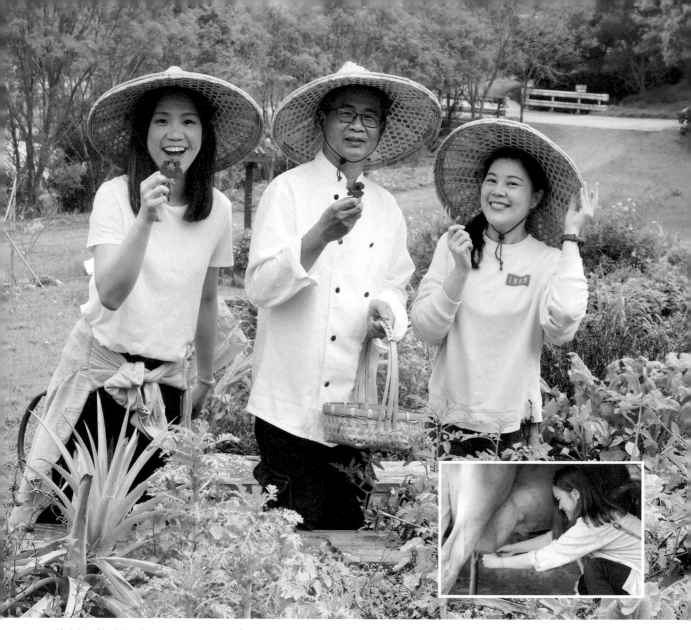

擠牛奶、摘香草，在有牛舍也有菜園的「飛牛牧場」，可以深刻感受什麼叫做「從產地到餐桌零距離」。

第二課 ◆ 就地取用農場生產的牛奶與菜

你知道牛媽媽每天早上四點半就得擠奶嗎？來到「飛牛牧場」，除了張眼就看得到牛，更要讓人有摸得到牛、動手擠牛奶的深刻體驗。

「飛牛牧場」擁有兩座衛星牧場，共飼養約五百頭牛，但產量有高有低，並非所有牛隻都天天泌乳。因為有時得因應產銷調節，有時則遇上牛隻懷孕，有時休養生息看動物醫生中，也有時碰上牛群鬧脾氣罷工。大致說來，「正常工作中的牛」一天可擠奶二到三次，平均每天約可泌乳二十公斤左右。

擠牛奶時，為避免弄痛漲乳中的母牛，動作必須非常輕柔。掌握技巧之後，只要輕輕施壓，就能順利擠出牛奶、領略那無法形容的感動與成就感。

此外，牧場裡的「可食地景」也是一大特色。走進以自然農法栽植的有機菜園，可以認識各種好用的香草及葉菜，並在採摘過程中，得到自然療癒的撫慰。

無論是前菜、主餐、還是主食類料理，只要加入鮮奶或起司，就散發出濃濃的西式餐點氣息。

第三課 ◆ 下廚學習每一道都有奶的料理

由於「飛牛牧場」具有全台乳製品最短碳足跡的優勢，所以應用自家生產的鮮奶、優格、乳酪入菜，自然無人能出其右。而「餐餐與奶為伍」的黃國成，更是毫不藏私、分享各種奶類料理的訣竅。

① 優格香草烤雞翅：

優格是有助消化的健康食品，用來醃肉則有軟化肉質、改變肉品氣味的功能。這道前菜以雞翅為主要食材，在用優格醃漬按摩後，再以薑、薑黃、紅蔥頭、黃咖哩、魚露調味，並加入摘自牧場菜園的百里香及香茅一起烘烤，微焦的外皮與柔嫩的雞翅肉，讓人口齒留香、意猶未盡。

② 香煎奶汁鮭魚佐芥末籽醬：

肉質肥厚甘甜的鮭魚，不僅適合生吃、煙燻當作前菜，也是海鮮類主菜的要角。這道菜結合新鮮牛奶的潤滑，以及氣味十足的芥末籽，在彰顯食材特色之外，也充分呈現出料理的多層次之美。

③ 瑪格莉特披薩：

這款以番茄、起司及羅勒葉為餡料的披薩，是皇后瑪格莉特喜愛，加上紅、白、綠三色象徵義大利國旗，因而就此定名並流傳至今。至於「飛牛版」的瑪格莉特披薩，除採用自家生產的莫札瑞拉起司，也融入地方風味客家鹹豬肉，出爐後起司綿密牽絲，加上番茄甜、羅勒香，鹹豬肉又美味，一口咬下，著實令人滿足。

一八八九年拿坡里廚師為皇室到訪而製作。由於深受

66

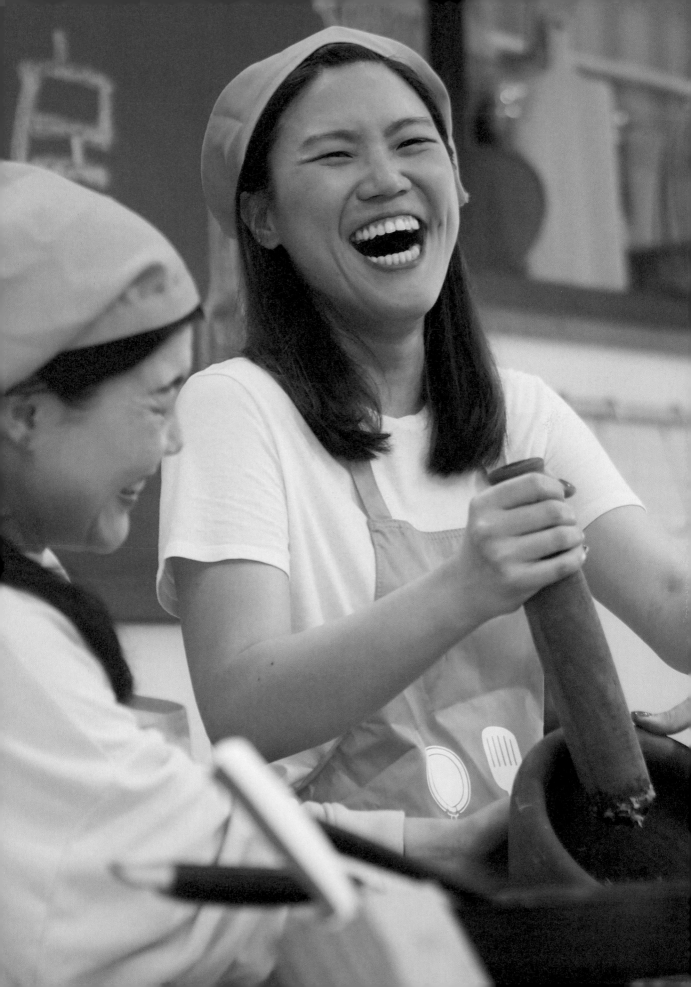

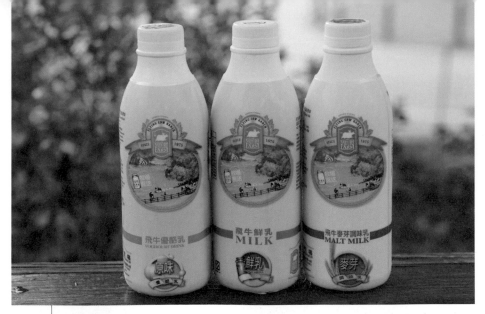

奶香四溢——
最具牧場代表性的
乳製品

純濃鮮奶

大瓶 930ml，110 元 / 瓶，小瓶 200ml，42 元 / 瓶。

在自然、純淨的環境中飼養的娟姍牛和荷士登牛所產出的鮮奶乳脂豐富，採低溫殺菌，保有益菌及營養價值。

莫扎瑞拉起司 / 托馬起司

皆為 250 元 / 100g。

呈白色條狀的莫扎瑞拉起司，乃是未經發酵製成，口感柔軟並富清爽牛乳香，適合作沙拉、披薩及焗烤。托馬起司具熟成 45 天的風味，切片舖盤，搭配紅酒或黑咖啡最對味。

飛牛白布丁

1 盒 4 入，210 元 / 300g。

以鮮奶為主原料的白布丁堪稱「飛牛」伴手人氣王。氣球造型吸睛之外，吃的時候用牙籤輕輕一戳、瞬間彈開的ㄅㄨㄞ ㄅㄨㄞ模樣，更加讓人食指大動。除了原味，還有紅茶和焦糖口味。

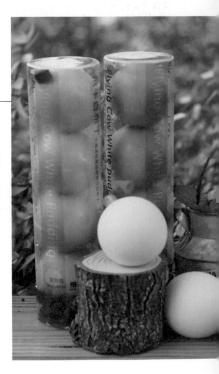

原味優格

小瓶 120ml，40 元 / 瓶。

以長時間低溫發酵的原味優格，可以純吃，也能入菜，作為醃製媒介可軟化肉品、增加口感，也能去除肉品氣味。

📍 地址：苗栗縣通霄鎮南和里 166 號

📞 電話：037-782999

🚌 大眾運輸：搭火車可至「通霄車站」下，再轉搭計程車
入園，約 15 分鐘可抵達。
搭高鐵可至「苗栗站」下，再轉搭計程車入園，車程
時間約 40 分鐘。

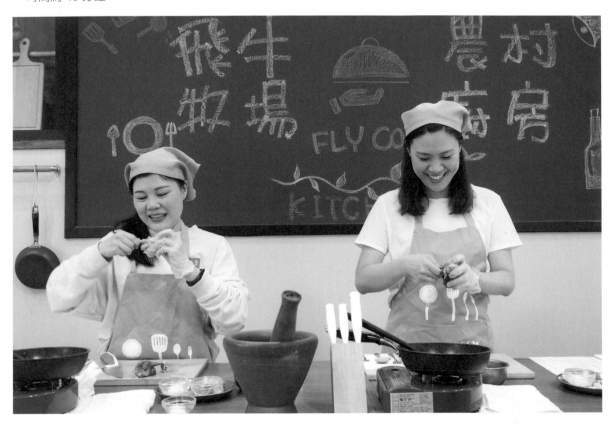

農村廚房主題課程 跟牛媽媽一起學做菜

★ 遊程售價

平假日均一價：1,500 元／人

★ 遊程時程表

08:30　牧場服務中心集合（住宿客）

09:00　苗栗苑裡火車站集合

09:10　苑裡市場巡禮

10:30　牧場擠牛奶體驗

11:40　Chef Garden 採集食材

12:20　跟牛媽媽一起學做菜
　　　　（優格香草烤雞翅、香煎奶汁鮭魚佐芥末籽醬、瑪格莉特披薩）

13:30　料理品嚐

❗ 活動注意事項
・請著寬鬆輕便衣服為主
・農村廚房課程需預約
・成團人數為 8 人以上，
　可團體報名並客製化課程

桐花白紛落，青黛藍翻飛；
一座客家山村裡的農莊，曖曖內含光。

古樸的穀倉，靜謐的水塘；
還有兀自優雅的片片靛藍，在風中翻飛悠揚。

在這如詩如畫的光景中，由眼到手，由口入心，
你會感到──大地滋養萬物、身心靈被撫慰的滿足與歡暢。

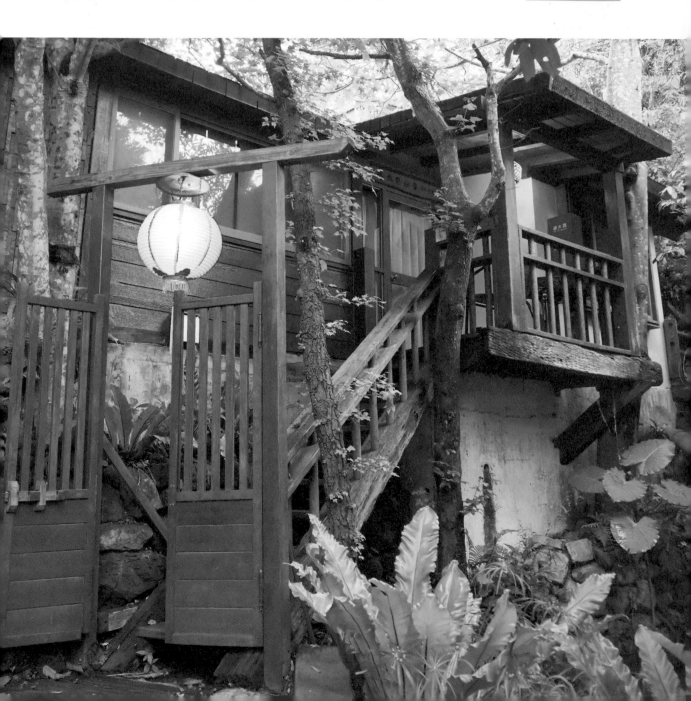

結合傳統農家意象、自然生態景觀、以及藍染工藝美學，營造出「卓也小屋」無法複製的獨特之美。

從植物出發——
一座散發台灣之光的
指標農場

枝頭綠蔭下的房子很樸實，茅草為頂、竹木為牆，一幢幢圍繞著水塘錯落；門口大紅燈籠高掛，門側對聯懸貼，伴隨著慵懶曬太陽的貓咪、滿園恣意漫步的雞鴨，還有水中優游的錦鯉，以及一身綻藍穿梭其間的人們——眼前景象，讓人彷若穿越時空，來到陶淵明筆下的桃花源。

這裡是「卓也小屋」。打二〇〇四年成立以來，從穀倉特色民宿、鄉村農村蔬食，直到今天，已然成為台灣第一家成功栽植藍草、自創藍染工藝品牌、甚至躍上國際舞台的休閒農場。

會有這樣一個地方出現，來自於一個農家子弟「打造一個可以體驗台灣農村生活之處」的初心。本來從事景觀園藝工程的卓銘榜，因為不能忘情從小生長的農村純樸之美，加上適逢政府開始推動以農為本的休閒產業，於是在這波浪潮下，他買下這塊崎嶇的竹林地，以木石為谷、引流水為意，蓋出一座具有台灣舊村落風情的農園，並以台語「卓ㄟ小間厝」為名，開啟了他與妻子鄭美淑投入休閒農業的旅途。

成立之初，座落山間的農家景致，加上老丈人鄭錦宗以精湛竹藝搭建出「古亭畚」的台式復古民宿，讓「卓也小屋」很快就吸引不少遊客。而本身學農、也在學校任教的鄭美淑，也因為接觸「植物染色」並為「六級產業化的現代休閒農業」做了最佳詮釋，也成為台灣休閒農業的一則傳奇。

上深耕餐飲，從早期提供強調「食養」觀念的蔬食料理，到近期融入食物染色的下午茶點，就這樣，逐步奠定「卓也小屋」以植物為定位的核心精神。

時至今日，除了「吃的是自己種的有機蔬菜、穿的是手工植物染的台灣藍衫、住的是竹子和木頭回收搭建的綠建築」，十多年來，在鄭美淑主導下，「卓也」更投入艱辛的藍草復育工作，不但在農場園區自己種，更與周邊農家進行契作，進行大規模栽植。後來，甚至一腳踏入在台灣沉寂已久的藍染工藝事業、積極打造「卓也藍染」品牌，從一級生產設計、二級製造加工、三級服務行銷，通通一手包辦，不但為「六級產業化的現代休閒農業」做了最佳詮釋，也成為台灣休閒農業的一則傳奇。

根植於農業——
致力把藍染發揚光大
的卓家人

從民宿、餐飲，到藍染工藝，卓銘榜與鄭美淑一路行來有風有雨。如今已有子克紹箕裘，齊心為「卓也」的明天共同努力。

「我本來沒想那麼複雜，但計畫趕不上變化。」回首來時路，卓銘榜如斯坦言。

生長於台中大甲的他，年紀輕輕就靠著景觀工程累積財富，但也因為得志太早、不懂珍惜，於是造成家庭失和，身體也出毛病。四十二歲那年決定移居苗栗、成立「卓也小屋」之後，雖然抱持回歸農業的想法，但除了一片種植瓜果蔬菜的菜園，其實農場裡並沒有堪稱「核心生產」的作物。

而當時仍在員林高工任教的鄭美淑，源於對植物染的濃厚興趣，於是前往「台灣工藝研究所」研習藍染藝術。而在深受啟發之餘，不但結合所學納入學校課程，甚至還「任性」將復育藍草、振興藍染的想法帶進「卓也小屋」。

「藍染講起來很簡單，就是用植物將布染成藍色，但真正做起來才知道有夠困難。因為我們從自己種大菁開始，到採藍、打藍、建藍、染布，甚至後續的商品規劃設計、品牌行銷、展店管理……這是一個從沒有人敢嘗試的方式，所以初期我們投入非常多的金錢和心力，換來的卻是各種不同挫折與夫妻不斷爭吵。但奇妙的是，就像藍染本身的化學反應，隨著技術突破、藍草染料增加、成品產出、到品牌形象建立，在不知不覺中，我們的感情慢慢變好，原本走下坡的休閒產業也逆勢上揚！」

從卓銘榜的這番話，不難看出「卓也小屋」成功背後的辛苦軌跡。而「韌性」十足的鄭美淑也不諱言：「農場十幾年來民宿、餐廳經營得不錯，但幾乎所有盈餘都被我丟進藍染裡了！」

近年來，「卓也」幾乎已成台灣藍染代名詞，不僅染料品質居世界之冠，在師大美術系畢業的兒子卓子絡加入後，更為藍染設計注入新生命，開啟「農時尚」新頁。

於是，帶著藝術家性格、將「藍染」根植於生活的一家人，致力朝「多品牌經營」方向邁進：不僅在旅宿方面增闢「藏山館」，也將結合體驗與購物的藍染文創市集，推動到台北誠品信義店、台南藍晒圖園區，以及宜蘭傳藝中心。至於餐食方面，更分別在台北誠品信義店設立第一家複合式餐廳、在台中設立第一家庭園餐坊，並在台南成立「藍庄咖啡 mini」；甚至，最近還在苗栗園區新增「好色冰粿室」──

生產，生態，生活。一路行來，「卓也小屋」秉持農業「三生」精神，在尊重自然生命的根本上，走出一條與眾不同的創業之路；而「青出於藍」的明天，還在進行中。

向自然借色 ——

傳說中的台灣藍
變身餐桌風景

早在漢人移民台灣即被引進的山藍（大菁）、木藍（小菁）等植物，曾被譽為「藍金作物」。但隨著合成染料與工業化的興起，使得傳統製靛藍染產業沉寂長達一甲子，直到二十世紀末，才在「台灣工藝研究所」的推動下逐步復原。而曾於該所研習藍染工藝的鄭美淑，因為深受這項技藝吸引，於是決定從「藍草復育」做起。也因為地處山區的「卓也小屋」降雨量多、溫暖潮濕又多雲霧，適合山藍生長，於是，一開始她便先在農場瓜棚下扦插大菁枝條，並在成功採收後，進一步向鄰居承租農地，步上大刀闊斧的種藍草之路。

雖然一年可收成兩次，但從一株株藍草到萃取出那一抹藍，過程卻是深奧又複雜：採藍、浸泡、去蕪存菁、打藍、排廢液、取藍靛，建缸，再於染缸中置放木灰鹼水，倒入藍靛、麥芽糖、米酒，並經完全攪拌、靜置數日，這一連串作業，即所謂「生葉浸水沉澱法」，而往往十公斤的草、僅能萃取出一公斤沉在缸底的「靛」，也因此光是一缸，成本就約三十萬元。至於浮在上層的泡泡，拿來曬乾成粉，就是可食用

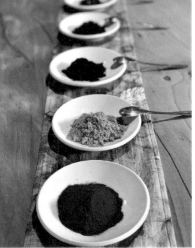

從藍草到甜菜根，自家培育的各種染色植物，成為「卓也小屋」繽紛餐飲的最佳天然來源。

的「青黛」。

「在日本，青黛一公斤的售價就要十八萬日幣！」哇，這樣高級的染色食材，那「卓也」在台灣賣多少錢？結果，鄭美淑說：「沒有啦！我就拿來做冰淇淋而已。」

是的，「卓也」的青黛沒有外賣，純粹對內用於自家餐飲。而除了藍草，在鄭美淑的植物園裡，還有黃色的福木、水梔子、薑黃、黃蘗、萬壽菊、紅色的茜草、甜菜根，紫色的紫膠蟲，以及黑色的墨水樹等大約五十幾種染料植物，而且全都可運用在食材上，也因此，「卓也」的餐桌色彩繽紛，全部都來自大地。

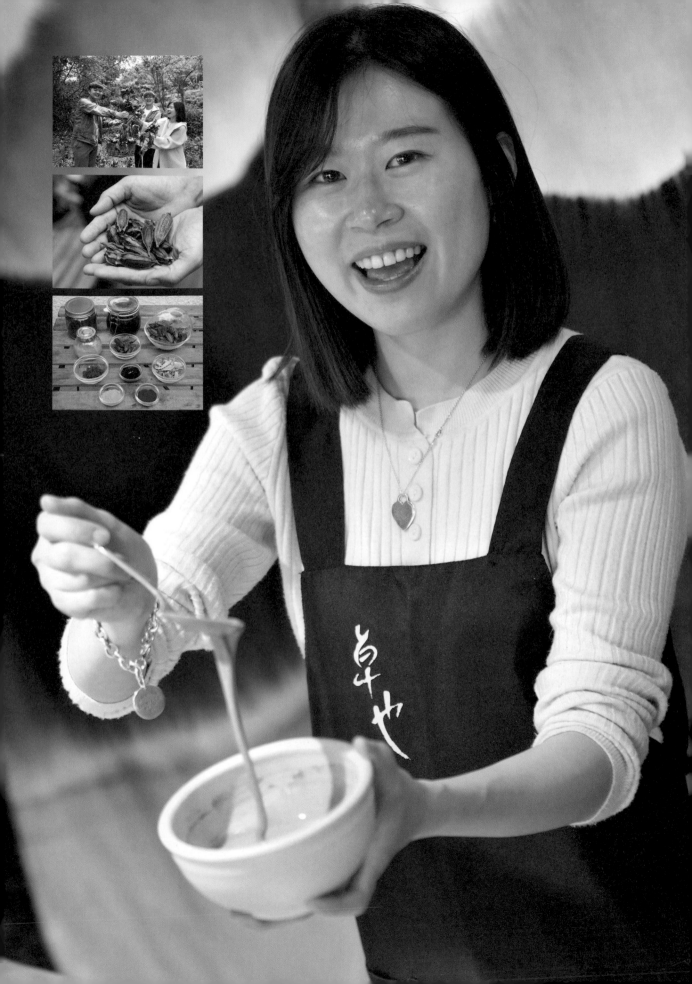

健康植物染——
大膽玩出食物
色彩的蔬食廚房

農村廚房
FARM KITCHEN

食物講究「色」、「香」、「味」，「色」之所以佔第一位，就是因為只要擺盤妝點突出、形色賞心悅目，就能在第一時間抓住視線、令人產生食慾。而天然植物染，就是為餐食添色的最佳方式。

第一課◆與染色植物進行第一類的接觸

跟著鄭美淑走進染料植物園，會發現大自然「五顏六色」的秘密，例如人類最早使用的「茜草」，萃取出來的顏色從鮮紅到亮橘變化多端，在敦煌壁畫、埃及木乃伊

身上都能看到。而外觀黑黑的「紫膠蟲」，則是早年製作黑膠唱片的原料。至於白色的水梔子花，淬色後就是醃漬黃蘿蔔的最好素材——從認識、採摘，進而學會調製、萃取，就是「好色廚房」的第一課。

第二課◆就地取用農場生產的牛奶與菜

來到料理教室，則有主廚廖本寒教你為餐飲上色。每天都在研發「玩色食物」的他說：「以青黛為例，各種食材中，乳製品、麵粉類最容易染出漂亮的淡藍，而且越是加熱、顏色越深。」也因為接觸到植物染，他更加重視健康天然的料理方式，並且強調：「雖然只要一秒鐘、用一滴化學色素就能完成染色，但自己敢吃，才能端給客人！所以『慢』是必須，也是堅持。」

① 五色粉粿：
以取自甜菜根的紅、水梔子或薑黃的黃、杏仁的白、青黛的藍、仙草的黑，分別調入番薯粉水後製成。無論加入糖水，還是沾點蜂蜜，就是出色的台灣味點心。

② 珍珠蔬菜捲：
在蛋液中加入取自菠菜的翡翠綠汁液，煎成蛋皮後，再包入農場自醃酸菜、脆口豆薯、菇類、香鬆和芝麻，切片後端上桌，外觀誘人、香氣四溢，吃起來口感層次又豐富。

③ 三色養生麵線：
以薑黃、青黛、甜菜根染成黃藍紅三色麵線，再下鍋汆燙、冰鎮，盛盤時，捲成一口大小放在絲瓜片上，並點綴以薑黃調色的炸蕾絲餅，最後淋上鮮菇高湯，就成為一道視覺系美味料理。

以天然植物染色，讓植基於台式農家料理的蔬食餐飲，有了令人驚豔的呈現。

手工做一條
屬於自己的藍染巾

一手打造「卓也藍染」的鄭美淑，在談起藍染發展史時提到，植物染在中國已有三千年歷史，至於台灣藍染料的製作生產，則在十九世紀中葉最盛。一八八〇年全台栽植藍草面積達三千甲，所生產的藍靛不僅高居輸出品第三名，也讓「藍衫」成為台灣標誌。但二十世紀初，敵不過德國自焦煤提煉、研製生產的化學藍靛，台灣藍染產業終究難逃沒落凋零的命運。直到一九九〇年代，才在「台灣工藝研究所」（現為台灣工藝研究發展中心）馬芬妹研究員的推動下，讓台灣藍染重現生機。而受到馬老師啟發的鄭美淑，就是「把染料植物當作產業鏈來經營」的第一人。

雖然很多人常質疑，這樣用「藍靛」染出來的衣物難道不會褪色？但鄭美淑總是耐心解釋：「一件衣服要染到定色，至少要染三十次，牛仔褲則要五十次，至於鞋子更要染到一百次！」如此費工，也難怪只要掛上「藍染」二字的商品，總是所費不貲。

也因此，既然來到已成台灣藍染基地的「卓也小屋」，怎能錯過動手做藍染的機會？——從紋樣製作，到風乾完成，就讓自己在那浸染布料，體會「又見一抹藍」的感動與唯美。並且，在那藍布翻飛的律動中，體會優雅的工序中浸淫沉澱，樸實的感動與唯美。

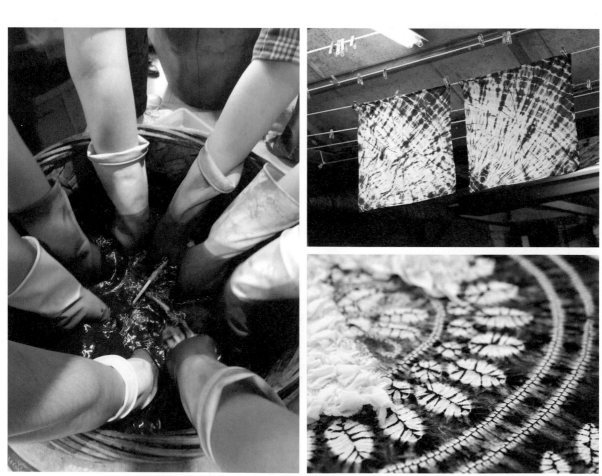

動手做藍染，讓傳承三千年的古老文化工藝，化為日常生活中的一道美景。

藍草製靛

Indigo dye made from Assam indigo.

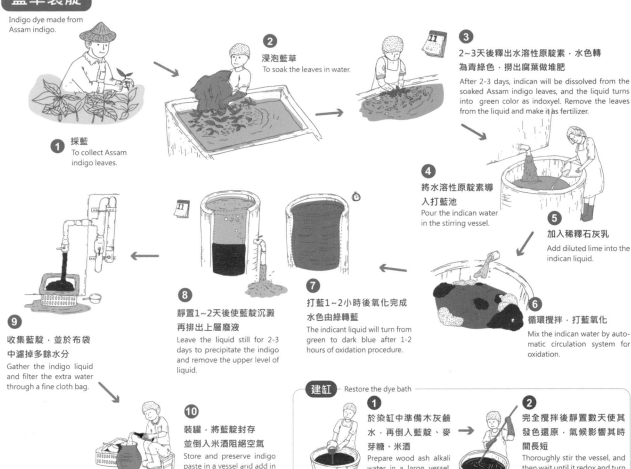

① 採藍
To collect Assam indigo leaves.

② 浸泡藍草
To soak the leaves in water.

③ 2~3天後釋出水溶性原靛素，水色轉為青綠色，撈出腐葉做堆肥
After 2-3 days, indican will be dissolved from the soaked Assam indigo leaves, and the liquid turns into green color as indoxyel. Remove the leaves from the liquid and make it as fertilizer.

④ 將水溶性原靛素導入打藍池
Pour the indican water in the stirring vessel.

⑤ 加入稀釋石灰乳
Add diluted lime into the indican liquid.

⑥ 循環攪拌，打藍氧化
Mix the indican water by automatic circulation system for oxidation.

⑦ 打藍1~2小時後氧化完成水色由綠轉藍
The indicant liquid will turn from green to dark blue after 1-2 hours of oxidation procedure.

⑧ 靜置1~2天後使藍靛沉澱再排出上層廢液
Leave the liquid still for 2-3 days to precipitate the indigo and remove the upper level of liquid.

⑨ 收集藍靛，並於布袋中濾掉多餘水分
Gather the indigo liquid and filter the extra water through a fine cloth bag.

⑩ 裝罐，將藍靛封存並倒入米酒阻絕空氣
Store and preserve indigo paste in a vessel and add in rice wine on top of it to avoid air contact.

建缸 — Restore the dye bath

① 於染缸中準備木灰鹼水，再倒入藍靛、麥芽糖、米酒
Prepare wood ash alkali water in a large vessel, and then add indigo paste, maltose, and rice wine in the vessel as well.

② 完全攪拌後靜置數天使其發色還原，氣候影響其時間長短
Thoroughly stir the vessel, and then wait until it redox and turn from blue to green. Weather will influence the period of time of the above procedure.

藍染染色流程

Indigo dyeing process

① 布料作紋樣(綁紮，上蠟...等等)
Design the fabric pattern with several technique such as tie dye or batik and so on.

② 布浸清水
Soak the fabric in clean water before dyed.

③ 反覆浸染氧化
Soak the fabric in indigo vat for few minute and take out for oxidation. Repeat the procedure for deeper indigo shade

④ 清水沖洗
Rinse the dyed fabric by clean water

⑤ 陰影下晾曬
Put the fabric to dry in shade

⑥ 完成
Job done

卓也藍染
INDIGO DYEING HOUSE

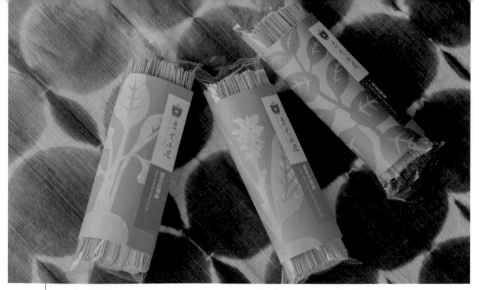

為生活添色——
讓食衣住行都充滿
大地的繽紛

薑黃麵線 / 甜菜根麵線 / 青黛麵線

每包分別 100 元 / 110 元 / 150 元，一組（各一色）300 元。

麵線的繽紛色彩來自天然食材，不僅為料理增色，蔬菜中的營養也為健康加分。

薑黃粉

只送不賣的「農村廚房」伴手禮。

不僅是健康食材，也是最常見的天然料理著色劑，素有「窮人的番紅花」之美稱。可用於製作咖哩、煮薑黃飯、炒蛋、做串燒，甚至還能調製飲料及果醬。

藍染文創工藝品

售價不等。

從圍巾、包包、耳環、鞋帽，到杯墊、筆袋、名片夾、手機袋，各種結合藍染工藝的服飾、文具、家飾品，都是「卓也藍染」的精采特色之作。

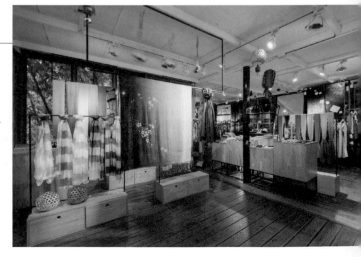

卓也小屋

📍 地址：苗栗縣三義鄉雙潭村崩山下 1-9 號

📞 電話：037-879198

🚗 自行開車：

 (1) 南下：國道一號銅鑼交流道下，右轉台 13 線往三義方向，經三義火車站後往前開約 1 公里，第一間 7-11 左轉光復路行 6 公里，抵達縣道 130 的 20.7 公里處。

 (2) 北上：國道一號三義交流道下，右轉台 13 線往銅鑼方向直行 3 公里，第二間 7-11 右轉光復路行 6 公里，抵達縣道 130 的 20.7 公里處。

🚌 大眾運輸：

 (1) 苗栗高鐵站，往豐富火車站搭車到三義火車站，轉計程車。

 (2) 台中高鐵站，往新烏日火車站搭車到三義火車站，轉計程車。

農村廚房主題課程 **卓也的好色廚房**

★ 遊程售價

平假日均一價：1,800 元 / 人

★ 遊程時程表（課程內容會依季節與客製需求而有差異）

時間	內容
09:30	卓也小屋報到
10:00	悠遊生態及染料植物園／採集染料植物並萃取植物顏色
11:00	洗手作羹湯（五色粉粿、珍珠蔬菜捲、三色養生麵線）
12:40	享用色色午餐及型男主廚的美味分享
14:20	好色手作（藍染方巾體驗）
16:00	藍染成果展現

❗ 活動注意事項

· 此課程提供素食選擇，請於預訂頁面註明

· 為方便在不同地形活動，請著運動鞋、戴帽子，穿著長褲

· 此行程成團人數為 20 人以上成行

· 山區早晚溫差較大，建議多攜帶一件薄外套

· 本活動以中文教學

雲也居一休閒農場

在那曾經人煙罕至的荒山野嶺，
涂家勤勤懇懇、晴耕雨讀，打造了一方有機田園；
春有桃李與竹筍，夏有南瓜百香果，秋有水柿及老薑，冬有草莓福菜香。
也因為「田媽媽」廚房裡終年澎湃的菜餚，
讓往來於130公路的人群車輛熙熙攘攘──
暖心也暖胃，就在這風起雲湧、雲也居住在一起的溫馨客家庄。

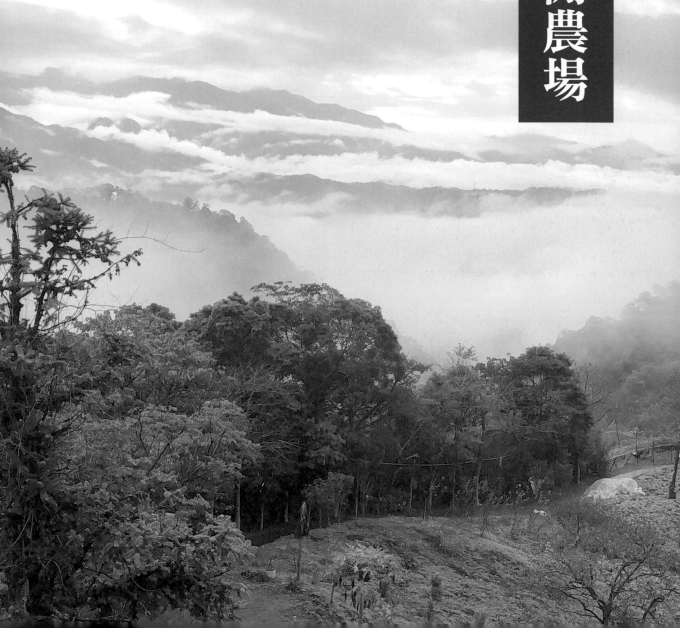

客家山農——在薑麻園裡遇見雲的故鄉

山中有風，風中有雲。而白雲停泊的地方，就在「雲也居一」燈火闌珊處。

如果雲有住所，那麼這裡就是雲的故鄉。苗栗130縣道是一條貫穿禁山、龜山、佛陀山與關刀山等眾多山林與丘陵，連結了苑裡、三義與大湖的重要公路。早年這裡人煙稀少，只有客家農夫在此種李種薑，生活過得頗為清苦，隨著後期大湖採草莓與三義木雕帶來人潮，接著「卓也小屋」、「薑麻園休閒農業區」設立，「泉井牧場」、「漫步雲端」、「丫箱寶」、「山板樵」等特色景點一一成立，130的優美這才在網路上喧囂了起來，也帶來了年年不斷的觀光人潮。

這條公路最美的就是雲。儘管平均海拔高度只在五百到八百公尺間，但因丘陵綿延，山景壯闊且地勢多變，加上盎然的綠意森林穩穩涵養了豐沛水源與霧氣，讓這裡成為雲的故鄉。

想探訪這片雲的故鄉，最佳展望點就是距離130公路制高點「聖衡宮」不遠處的「雲也居一休閒農場」。這一區域早年當地人稱「雲洞」，每當秋冬、冬春等季節交替，在清晨與傍晚，當山風吹起，雲霧隨即湧現；那雲霧會隨著風勢舞動，有時緩慢徘徊、有時氣象萬千。

多變的地形、雲霧與氣候，加上獨特的土質，讓這裡成為薑的最佳種植地，從清朝移民年代開始就吸引眾多客家族群來此定居，在山區丘陵之間晴耕雨讀，慢慢把這裡打造成物產豐富的悠閒之地，雖然目前劃設為「薑麻園休閒農業區」，實際上物產不只是薑，而是依著四季出產桂竹筍、桃、李、高接梨、甜柿、柑橘、草莓與多樣蔬菜，在不同季節，還有櫻花、桃花、桐花等花卉之美。

這片風起雲湧的富饒之地，目前已成為苗栗最受歡迎的經典旅遊路線之一，從浪漫台三線穿過遍地草莓的大湖鄉，然後左轉拐上130公路，短短不用十分鐘就能抵達「雲也居一」，並連結眾多特色景點。來到這裡，可以採果，可以品嚐「田媽媽」薑麻料理客家菜，可以停留住宿仰看星空與日出，也可以單純靜靜坐下來喝杯咖啡或薑汁撞奶，讓心情隨著雲霧舞動。

種薑起家——攜手搏出一片天的涂家人

先祖傳承的硬頸精神以及全家凝聚的團結向心力，就是「雲也居一」最動人的風景。

「雲也居一」涂家先祖於清朝年間由廣東蕉嶺來到苗栗銅鑼，隨著子孫繁衍，家人腳步逐漸踏進大湖山區。當年荒山野嶺，醫藥既不發達又不可能有大夫隨行，而最易攜帶、保存，又能當成日常養生的食材就是「薑」。也因此，薑在此地扎了根，帶來「薑麻園」的興盛。

涂家先祖除了種薑，也著重於訓練耕牛。因為耕田，牠們需要人教；而一頭牛要變成耕牛，至少需要一整個農耕季節的訓練。

涂兆榮說：「水牛乖，但怕熱，公黃牛力氣大，但脾氣很暴躁。」過去涂家會透過牛販尋覓健壯小牛，在牛約一歲進入青春期後，兩人一組加以訓練；一人拉著鼻環繩索在牛前方引導方向，另一人在牛身後控制牛犁或各種不同工具。經過一段時間，前方就可不再需要農人引導，只需一人控制牛犁；至此耕牛就算訓練完成，當時一名資深工人每日薪資才新台幣四十塊錢，每月不休假可賺一千兩百元；換句話說，必須不吃不喝兩年才能買得起一頭耕牛。但涂家並非以此維生，而是抱著互助的心情，有人需要時才協助訓練耕牛。

至於耕耘作物，雖是農家主業，但卻十分艱辛。涂兆榮回憶當年提到，每逢產季總要半夜起床，用扁擔挑著前一天採收的桃李薑，然後步行幾個小時的山路、前往三義火車站旁賣給盤商。只是「靠天吃飯」總是不穩定，有時一整年的收入僅足糊口，很是艱苦。直到後期開放觀光採果，130公路開通，接著贏得「神農獎」，加入「田媽媽」，雲海美景與客家薑麻料理美味聲名遠播，這才改善了經濟，也讓「雲也居一」成為130公路旅遊線上的亮眼珍珠。

目前「雲也居一」已交班給下一代，一家人分工合作、共同經營：涂媽媽脫下「田媽媽」廚娘裝交給小兒子，與涂爸爸一起種菜種水果當休閒；老大涂喬惠負責各種手工薑餅烘焙與伴手禮包裝設計；老二涂育菁總管農場整體營運，外場招呼客人；弟弟涂育誠號稱「農場型男主廚」，餐飲系畢業後，目前負責整個廚房菜色烹調與研發，也是「雲也居一」客家田園滋味與農村廚房的主要靈魂。

薑與芥菜——
土地與陽光滋養出的寶藏

無論是嫩薑還是老薑，都是具有保健療效的天然食物。

生薑，鹹甜皆宜的養生食材

在「薑麻園」裡，最具代表性的食材就是薑。對客家人來說，薑的妙用無窮，每年冬末春初時，將帶有生長芽點並經過催芽的薑種埋入土中，約莫四、五個月後就能產出嫩薑；如果不採收，讓嫩薑在土中持續成長，再幾個月後可得到老薑；再繼續放著直到隔年就成薑母。

薑種得愈久，纖維愈粗、味道愈濃、辣度也愈高。不同生長時程的嫩薑與老薑，可分別帶來不同滋味的料理，或以嫩薑配稀飯，炒菜則當配角點綴帶來香氣；或當主角做成薑絲炒大腸，甚至是薑母鴨、薑茶、薑糖、薑汁撞奶……，滋味多變，甜鹹皆宜，而且不論《本草綱目》或客俚語「一日三餐薑，餓死路上賣藥郎」，都充分顯示薑的養生功效與對身體之益處，對嘔吐、腹脹、寒熱、風濕疼痛等多樣健康問題均有助益——也難怪早年客家人顛沛流離，在醫藥及大夫都非隨時可及的年代，「薑種」就成了遷居移民時必定隨身攜帶的種苗。

傳說「種薑就如種人蔘」一般極耗地力，但根據農委會農業試驗所的研究顯示，更恰當的說法應該是薑在生長過程中會於土壤產生複雜菌相，而這些土壤病原菌有些可在土中存活三到五年並造成薑的根莖腐壞，因此要換另一塊土地種薑以避免連作障礙；但同樣的土地只要換種其它作物例如水稻、蔬菜，就不會有問題。

早年三義、大湖周邊土壤多為酸性黏土，加上霧氣濃厚，適合樟木生長，因此帶動樟腦業興盛，並造就採樟後殘留樹頭樹根的三義奇木巧雕；而樟樹砍伐後殘留的酸性土壤就成為種薑最佳土地，也造就130公路「薑麻園」的興盛——來到此處，怎能不來杯薑汁撞奶，或點一鍋麻油雞酒，用舌尖品味薑的辣與香？

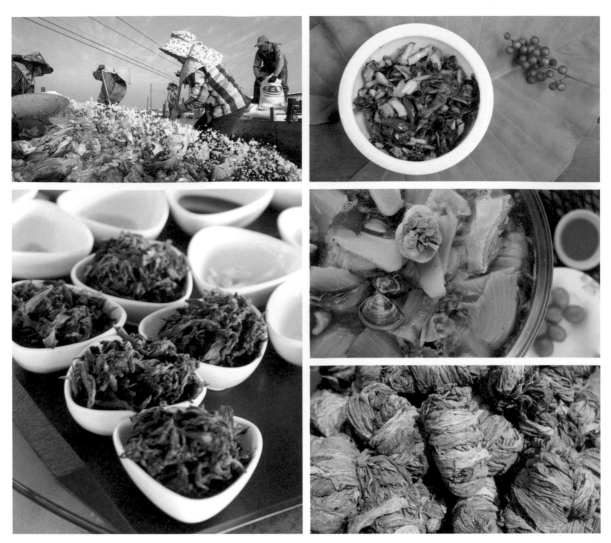

冬季盛產的芥菜，在客家人的手中，變成終年都能吃到的絕妙滋味。

芥菜，客家滋味的魔術大師

客家人是運用陽光的高手，從蘿蔔、豇豆、高麗菜、竹筍、金桔，一直到芥菜，每逢產季這些新鮮蔬果到了客家媽媽手中，就會變成蘿蔔錢、醃豇豆、高麗菜乾、筍乾、桔醬等食品，而芥菜更宛如千面女郎，變化無窮——芥菜通常在稻米收割後開始播種，從種子入土到收割大約五十五到七十五天，盛產時正值農曆春節前後，所以收割之後可以加薑清炒，也可以燜煮成為年夜飯上的「長年菜」，或是加點雞肉、蛤仔熬煮做成「刈菜雞」，甚至撒點鹽巴揉揉變成「雪裡紅」。

進一步的處理方法是「一層粗鹽、一層芥菜」，以大石頭壓醃約二到八週變成「酸菜」；將酸菜取出陰乾到快乾時塞入瓶罐中緊密壓實，再倒置三到六個月就是「福菜」（諧音字「覆菜」就是因為覆倒著放，可保存更多香氣並避免罐底積水腐敗）。如果再取葉片部分加以持續發酵曝曬，直到含水量低於百分之八且顏色轉黑，然後密封於甕中貯存一年以上就變成「梅干菜」，只要品質夠好，就會散發如梅子般的酸甘香氣，非常迷人。

通常十六斤芥菜可製成一斤福菜、二十五斤芥菜可製成一斤梅干菜，過程耗時費力，但每個階段、每種型態都能演繹出眾多客家經典菜：梅干扣肉、酸菜炒肉絲、豆干炒酸菜、酸菜燒鴨、清蒸客家福菜丸子、客家福菜湯……不僅滋味美妙而且延長食材的壽命，十分精采。

走進沒有農藥的友善農場，除了現摘新鮮蔬果，還能看到被蟲吃成藝術品的大自然景觀。

PART 4
田間美味學堂

四季之味——跟著客家一哥做客家料理

第一課 ◆ 走進農場，五感領受大地的恩賜

海拔六百多公尺的「雲也居一」長年霧氣繚繞，土質肥沃且地勢排水佳，所以早年整片丘陵種滿薑、桃、李、稻等作物，重視的是產量。隨著轉型觀光，加上經營餐廳，於是改走精緻路線，並採友善農法，把土地分成一小區一小區，分別種上草莓、李子、竹筍、蔬菜等不同作物。而這一區的作物在雲霧的陪伴下生長，沒有農藥、不用化肥，只在以酵素與有機質改善的土壤中健康成長，也因此，每一株都富含自然育成的滋味——來到此地「農村廚房」的第一堂課，就是由「一哥」涂育誠帶領前往作物區、親自感受雙腳踩在泥地上的感覺，除了好好認識這片山野的天氣、雲霧與土壤，並能依照季節不同、親手體會或拔蘿蔔、或採芥菜、或摘竹筍、桃李、柿子與草莓的喜悅。

有趣的是，也正因為整座農場都不施農藥，所以每種蔬果採下之後都能直接入口，而且還會看到有些蔬菜被昆蟲吃到宛如蕾絲織品般的畫面；而這樣的大自然傑作，也唯有親近土地，才能親眼見證領受。

第二課 ◆ 愛物惜物，學習醃漬食物的智慧

客家人常被說「小氣」，事實上那是早年顛沛流離所衍生的惜物之情；他們不只對於身邊的器物與食物都很愛惜，也因此衍生出絕妙的廚房智慧，特別是鹽、糖、柴火與陽光到了他們手中，就成為創造多樣日曬陽光的絕佳武器——「雲也居一」的「農村廚房」第二堂課，就是傳授學員運用家傳古法延長當季食材保存期限、改變添加食物風味的秘訣。從春天的桂竹筍，夏天的百香果、桃、李，秋天的柿子、老薑，到冬季的蘿蔔、芥菜、高麗菜、青花菜筍、結球白菜，依照不同時令可以製作出油燜筍、百香果醬、醃漬桃李、薑母雞、蘿蔔糕、酸菜、雪裡紅……等不同食物，並且解說這類客家食物的起源與代表意義，進而從中認識客家人的飲食文化。

酸菜、福菜、梅干菜，其實都是客家人用「芥菜」做出來的衍生醃漬物。

85

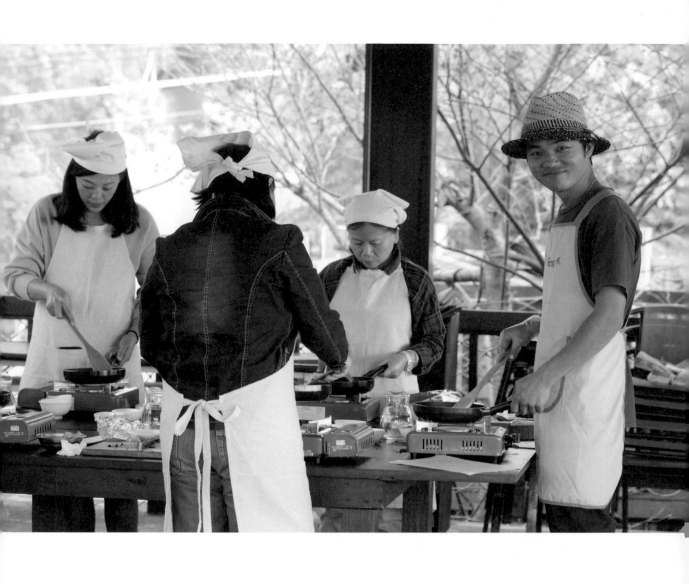

第三課 ◆ 來去灶腳，動手烹煮客家好滋味

採了新鮮食材、學會醃漬物怎麼做之後，接著就是要跟著「一哥」主廚涂育誠下廚房、用當季蔬果來做客家好菜；以冬季為例，盛產的芥菜、蘿蔔、草莓自然也就成為料理的主角。

① 梅干扣肉：

這是客家菜的代表之一。早年客家人務農又習於勤儉，所以既要多吃白飯補充體力，又希望省菜、避免浪費，也因此形成「油鹹香」的料理風格。而「梅干扣肉」正好完全展現這樣的特質，除了採用油潤的五花肉，而且以新鮮芥菜醃漬的梅干菜來搭配，不但富含鹹味，也具解膩作用——不同於江浙「東坡肉」強調紹興酒香，也不像台式「滷肉」強調是醬油香，這道菜要強調的就是梅干菜帶來的梅子味回甘與清香，讓人忍不住多吃好幾碗飯。

至於做法，則一如客家經典菜餚「四炆四炒」中的「炆」字，就是透過長時間燜煮來軟化肉質、讓五花肉中的脂肪肥而不膩。也因此，這道菜要好吃，除了梅干菜的品質是關鍵，更需掌握五花肉的處理方式，包含炒的時間、蒸的時間，切肉時的厚薄等，甚至連入鍋的角度與擺放的位置等，每一個動作，都是學問。

利用新鮮草莓搭配草莓醬，就能在家自製一壺迷人的草莓飲。

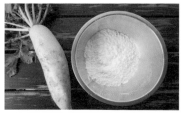

一方「蘿蔔粄」，吃的是米香與蘿蔔甜，考驗的則是刨蘿蔔絲、混漿蒸糕的技術。

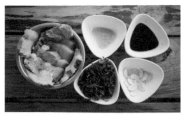

不柴不膩的客家「梅干扣肉」香甘下飯，從配料、刀工、到火侯都是關鍵。

②蘿蔔糕：

所謂的「糕」、「粿」、「粄」，指的都是在來米漿磨製而成的食物，也是傳統農家米食，儘管不同族群各有不同配料，但在做法上則大抵接近。最豐盛的要算是港式蘿蔔糕，用料上除了在來米漿和白蘿蔔，還加入了蝦米、叉燒、臘腸、肝腸、香菇、紅蔥酥等；最簡單的則是台式米粿，吃的是焦脆口感與醬料甘甜，之後乾煎沾醬油，因為它就只是把在來米漿蒸熟。

至於被客家人稱之為「粄」的蘿蔔糕則介於兩者之間，由於在米漿之中加入一定比例的白蘿蔔絲後蒸熟，所以聞起來充滿單純的蘿蔔與米香，並帶有「好彩頭」的祝賀之意，因此也成為最符合年節氣息的團圓菜色之一。在「雲也居一」做蘿蔔糕，除了以現拔蘿蔔搭配米漿，還會利用山林柴火與客家大灶來蒸糕，這樣的經驗與滋味，可不是到處都嚐得到。

③熱戀紅莓：

苗栗大湖可說是草莓代名詞，由於台三線貫穿南北有交通運輸之便，加上四面山嶺環繞，地處後龍溪上游山間河谷盆地，水源豐沛、雲霧飄渺，因此成為當年政府主力推動草莓種植與觀光採果之地。草莓產季極長，每年十二月到四月都適合生長，其中又以農曆春節前後的第二期花最甜美，也因此成為「雲也居一」冬季的主要作物。學員除了可以進到友善耕種園區現採草莓，還能透過主廚帶領，調一杯漂亮又好喝的甜美草莓飲。

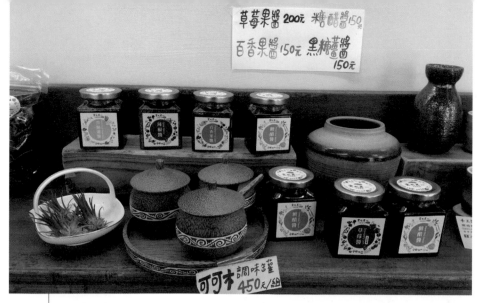

温潤甘香——
純粹好薑製造的
薑味好物

黑糖薑醬

玻璃瓶裝，200g，150 元。常溫保存。

　　以農場自種老薑磨泥加上黑糖拌炒，細火慢熬散發出濃濃薑香與黑糖香，原料僅有老薑與黑糖，成分單純。食用時可用 2 匙黑糖薑醬加上 200cc 熱水沖泡為黑糖薑茶，也可加湯圓或地瓜自煮成甜湯，或是搭配麵包、麻糬、土司等點心，甜而不膩更暖胃。

薑母餅乾

圓瓶裝，130g ／罐，130 元。常溫保存。

　　以農場自種老薑果肉及堅果製作。手工捏製的餅乾，每一口都吃得到微辣微甜的薑纖維與堅果口感，是午茶點心最佳選擇，送人自用兩相宜。

薑迷蜜

袋裝，120g，120 元。常溫保存。

　　以農場自種老薑磨泥加上黑糖與糖製作而成，原料簡單，成分單純，不添加任何加工品的糖晶結塊，可單吃咀嚼老薑纖維與黑糖甜味，也可熱泡成黑糖薑茶。

📍 地址：苗栗縣大湖鄉栗林村薑麻園九鄰六號
📞 電話：037-951530
🚌 大眾運輸：搭火車或客運前往三義火車站，
　　　轉計程車車資約 350 元。

雲也居一休閒農場

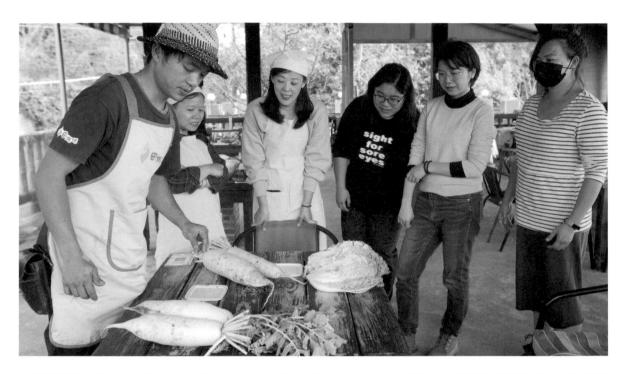

農村廚房主題課程 **型男主廚的客家菜教室**

★ **遊程售價**

　平日：1,600 元 / 人

★ **遊程時程表**（課程內容會依季節與客製需求而有差異）

　13:50　雲也居一休閒農場報到

　14:00　農場導覽 & 蔬菜採集

　15:30　農村料理 DIY，客家大灶體驗

　　　　（梅干扣肉、蘿蔔糕、熱戀紅莓）

　17:00　客家團圓飯食光

❗ **活動注意事項**

・請著寬鬆輕便衣服為主
・農村廚房課程只於每週一至週五開放
・建議參與年齡為 15 歲以上
・此行程大人與小孩同價
・現場工作人員能說中文及基本英文
・成團人數為 10 人，最多 20 人，如未達成團人數，行程將取消，並於體驗日期前 2 天通知且全額退款
・如有特殊需求請先告知

私房雨露休閒農場

一座綠意滿佈、高樹參天的院落，讓人入了眼，就不想離開。

尤其出人意料之外的是，

這裡的炭燒豬腳，好吃到曾讓跑遍世界的紅頂商人不遠驅車而至；

這裡的桂花糖磚，有著一種別處沒有的甜蜜沁香；

而這裡的主人，更踏過叱吒風雲的歲月，從彼岸緩步走來——

此山慢活，寧靜無涯。

江家人打開私宅大門，以誠待客。

端上桌的，盡是真淳滋味；雨露之中，自有大地光彩。

PART 1 原味農場新貌

藏山不藏私——
雨露與陽光灑落的緩緩庭園

在「私房雨露」院子裡，太陽總是很晚才起床。

由於地處松鶴部落，放眼望去，或許東卯山、或許八仙山、或許馬崙山與白毛山，在「谷關七雄」環繞下，這裡的太陽經常都要等到上午九點才緩緩爬上山頭，而下午三點後，就又很快從山的那頭落下去。這遲到早退的短暫陽光，其實沒有偷懶，因為短短幾個小時，它努力散發熱力、吸收森林濕氣，等到半夜再化成雨露，勻灑遍整個谷關大地。

女主人江媽媽說，每天清晨五點起床，就會看見一閃一閃的露珠鋪滿階梯與草原，晶瑩剔透映照著綠地藍天；隨著天色漸亮、太陽出來，再化為小小蒸氣回到天空；如此周而復始，日日重覆。「當初之所以會取『私房雨露』這個名字，就是因為我們都在這個私人院子裡欣賞雨露……」

這座佔地約六千坪的寬院子，最早並不對外開放，獲准前來的客人，只有台灣獼猴、藍腹鷴、綠繡眼、食蟹獴、螢火蟲等「原住民」。二〇〇九年，為了讓這片美景與友人分享，於是江媽媽決定開設一間小小的咖啡店，而且還自己烘焙麵包、做甜點；後來，又建了兩棟小木屋民宿當作招待好友之用。直到幾年後，才將咖啡館轉型為「藏山料理」，並也因為「運用在地山海食材製作原味料理」的訴求獲得認同，所以短短幾年內，就成為許多遊客來到谷關的必訪之地。

十年過去，現在的「私房雨露」一樣採預約制，每天只服務少少的客人；儘管小木屋已增建到十三座，但每一座都藏在樹林之間，讓來到這裡的客人得以在綠意盎然的包圍中，享有互不干擾的寧靜舒適與開闊寬廣。

這裡沒有溫泉，但有自採香草植物的芳香湯泉；沒有五星級飯店穿著整齊制服的門僮，但有溫暖如家人般的親切微笑；沒有松露、干貝、魚子醬做的大餐，但有馬告、野菇、香蘭葉等在地物產的天然滋味。江媽媽說：「我們把一個美麗院子藏在山中；藏山，但不藏私。」

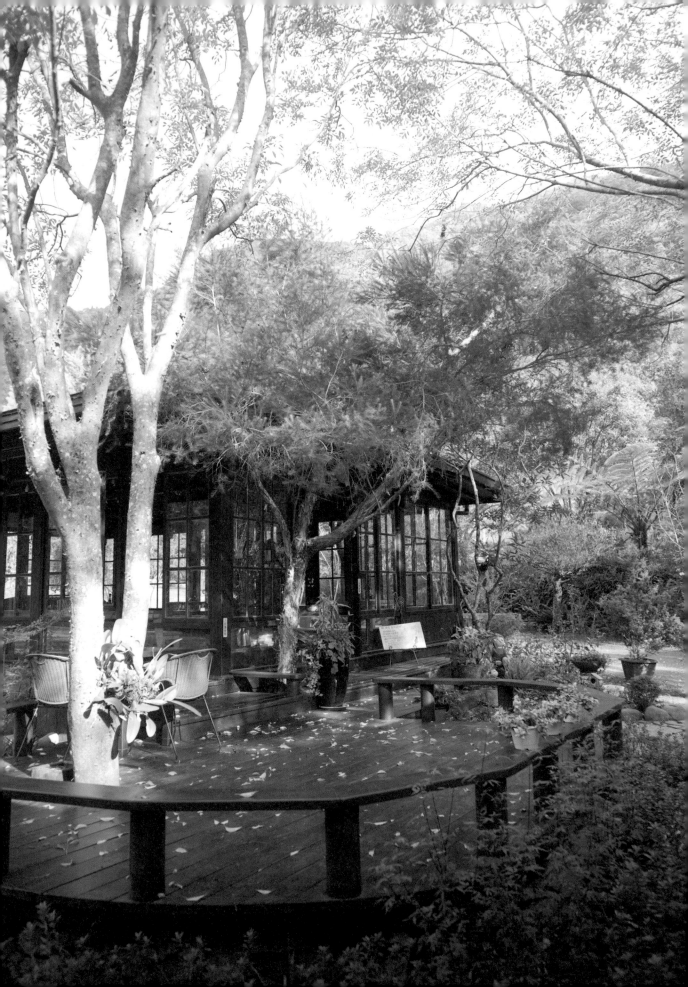

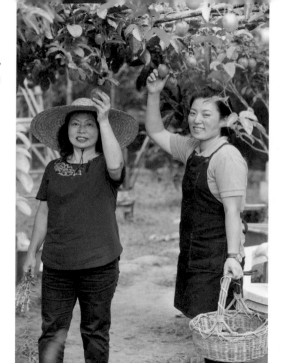

在農場中尋得人生的第二個春天，江媽媽有女接棒，「從貴婦變村婦」甘之如飴。

貴婦變村婦——
脫下華服開農場的鞋模廠董娘

身手俐落、大小事情一把抓的江媽媽，其實原本是「鞋模廠」老闆娘。儘管夫家先祖多代務農，祖父在北屯種稻米直到十多年前才休息，但早在一九九四年，他們夫妻倆便以「家庭工廠」方式創業做鞋模。

所謂「鞋模」，就是讓鞋底成形的模具。這個基礎模具由厚重鋼鐵構成、非常粗重，然而時值「大家樂」風行的年代，每每一到開牌日，工人就不見蹤影，很讓身為老闆的江爸爸頭疼。後來，在鄰居介紹下，夫妻倆決定西進大陸、前往廣東南海設廠。沒有幾年，由於經營認真加上技術精良，很快便在業界打下口碑，並且逐步從一個小廠擴展成擁有員工兩百五十人、一天需要三班輪值才夠應付訂單的中大型鞋模廠。

十多年過去，儘管公司規模愈來愈大、收入愈來愈多，但隨之而來的責任與壓力，也讓人愈來愈感到愈來愈沉重。二○○八年，管理財務的江媽媽出現甲狀腺機能亢進問題，加上中國勞動政策改革讓台商獲利減少、各項風險提高，於是幾經思量，江家決定關廠回台，並由念機械系的長女、當時才二十幾歲的江孟柔留守大陸，再花三年處理廠房機具、完成工人遣散安置等問題，這才正式結束營業。

回台之後，為了緩解工作壓力，江媽媽來到谷關想租溫泉別墅。沒想到租金出乎意料之外的高昂，因而卻步。但在同時，卻又發現松鶴部落有土地販售，而且受到九二一震災影響、地價相對合理，於是便決定改租為買。然而，就在簽約隔天，七二水災來襲，要買的土地也流失大半。由於是天災，原本可解約減損，但江媽媽顧及地主老農一家可能會因此受苦，於是轉念，不但依約繼續承接，甚至還加碼買下老農與其鄰居的受損土地。「就這樣，一切都是誤打誤撞。後來我們花了將近十年整併，慢慢摸索整理，才有『私房雨露』今天的模樣」。

回首來時路，人生上半場都在鐵鋁、橡膠堆裡打滾的江媽媽，不免笑中有淚。因為來到谷關之後，她脫下了董娘時代天天穿的高跟鞋，戴上斗笠、換上粗布服，從早到晚都與江爸爸兩個人埋在這片土地上。

放眼望去，如今高可參天的五葉松、桂花、肖楠、櫻花，都是他們一棵棵親手栽種的成果；而蔬果圍裡的蔬菜、香草、百香果，也都是無毒無農藥無汙染、以友善方式栽植才有的收穫。

如此胼手胝足打造的天地，兩個女兒與女婿後來也投入經營。「現在大女兒孟柔與小女婿負責餐廳與住宿外場；喜歡下廚烹飪的小女兒孟純負責內場；大女婿則負責所有硬體的維護管理與修繕……」

在這個緩緩院子裡，有玻璃屋、有茶屋、有櫻花步道與樹林旅宿；有咖啡、有麵包、有天然蔬果花草香。同時，還有江媽媽一家子散發「與你分享幸福」的微笑臉龐。

馬告與鬼頭刀──
來自八仙山的香與太平洋的鮮

原住民手採的珍貴馬告，台東漁港直送的鬼頭刀，讓「私房雨露」有了山珍海味的本錢。

農場所在的「松鶴部落」，因大甲溪畔常見鷺鷥覓食，遠望如白鶴飛舞而得名。

但這片泰雅族人的世居地，其實曾有「古拉斯」、「久良栖」等古名，其中最為人熟知的「德芙蘭」，意指「水源豐沛肥沃、適合人居之地」。所以，長久以來這裡擁有人們賴以維生的多樣性原生物種，包括馬告、刺蔥、五葉松、段木香菇等，而這些物產的最大特色，就是「香氣」。

在食物冷藏、保鮮等技術都還欠缺的年代，香料不僅被視為具有療效的養生藥物，也是遮蔽食物氣味不佳的重要元素；發展到後來，甚至成為一個地方或民族的代表滋味，例如四川的花椒、南洋的胡椒、印

度的咖哩、泰國的香茅……，如果料理中沒有這些香料，也就缺乏了當地的味道。

「私房雨露」的料理，就大量運用在地香料食材，例如俗稱「山胡椒」的馬告。

這種混合著胡椒、香茅、檸檬與生薑氣味的植物，很早就被泰雅族人拿來泡水或煮湯，喝起來香辣又止渴，不但可以用來消暑，也是喝醉酒、失眠、肚子痛的解藥。

近年來馬告當紅，甚至成為台灣名廚最愛的秘密武器，但事實上仍無人工大規模栽培，幾乎全是野生，只能靠原住民入山手採──每年二月淡黃小花掛滿枝頭、花謝後長出綠色小果；五月下旬逐漸成熟、外殼變脆轉黑；六、七月盛產，八月即進入尾聲──一年一產的馬告數量有限，加上採收不易，可說相當珍貴。

除了「山珍」之外，「私房雨露」還有「海味」。江媽媽說，因為認識漁夫好友，所以他們每週都會固定開車前往台東成功漁港去把新鮮的鬼頭刀載回谷關。

很多人不知道，台灣其實是「鬼頭刀大國」，這種色澤漂亮、長相慓悍的魚，泳速可達每小時八十公里，每年四月飛魚在太平洋上飛舞，就是因為受到它的追趕。

也因為肉質充滿筋性、口感Q彈，所以鬼頭刀被愛吃魚排的老外視為美味，光是二〇〇七年出口就超過五千公頓，也創造出二十億台幣的驚人產值。

在地好味探源——
復刻林場風華與泰雅生活之味

農村廚房
FARM KITCHEN

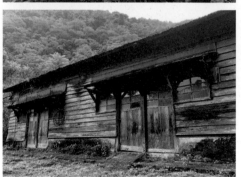

第一課 ◆ 尋根，走進松鶴林場巷

八仙山在日據時代與嘉義阿里山、宜蘭太平山並列台灣三大林場，當年從山上砍下的檜木會運送至松鶴部落，再由「松鶴車站」轉運至東勢、新社與豐原，一度極為繁榮熱鬧。自從禁止伐木後，林務人員陸續遠離；而隨著外地漢人遷居此地種植甜柿、段木香菇等農作，松鶴部落也逐漸變成一個漢人比原住民多的泰雅族部落，但仍維持純樸農村景觀，並保有眾多伐木時期史蹟——來到「私房雨露」的農村廚房第一課，就是走進松鶴探訪史蹟，在歷史感中認識這塊土地的過往與變遷。

從農場散步到當年繁華的松鶴林場巷，大約只要十五分鐘，而且沿途都是泰雅族人居所與樹木山林，並可俯瞰整個松鶴部落、遠望谷關山勢；景致清幽，令人心曠神怡。部落裡，仍保有當年「久良栖車站」原貌與招待所建物，下方林場巷還有一整排當年的林務局員工宿舍，儘管多數已經荒蕪，但仍有少數居民居住其中。如此型式完整的街屋，是台灣少見的區域型歷史建築群；漫步其間，在隱約流露的往昔風華中，帶給人們的是光陰移轉的滄桑美感。

全由檜木相嵌而成的老屋不用一根釘子，斑駁中盡訴往昔風華，以及泰雅族人生活其中的痕跡。

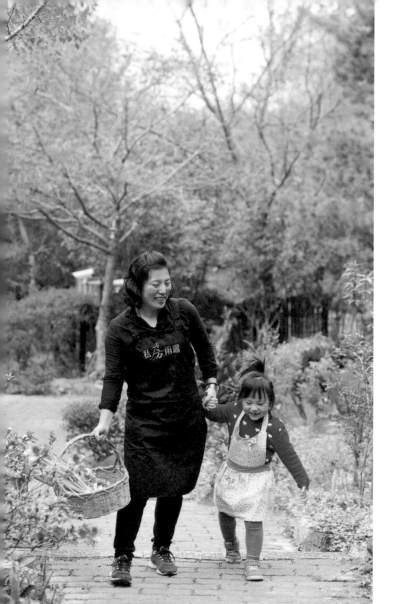

從蔬果、花草到樹葉，善用農場裡的各種植栽入菜，是「私房雨露」的另一項特色。

第二課 ◆ 備料，採擷刺蔥五葉松

回到「私房雨露」，當然要到江媽媽一家人悉心照護的小小香草蔬果花園走一遭。

這裡有紫蘇、香蘭葉、細香蔥、天使玫瑰、芳香萬壽菊，還有萵苣、木瓜、百香果、野草莓……依照季節開花結果，茁壯生長。

其中，被譽為「蔬菜之王」的刺蔥，尤其特別。

這種散發青蔥般濃烈香氣的植物，學名「食茱萸」，它的膳食纖維是地瓜葉的五倍、鐵質是紅鳳菜四倍、黑芝麻的兩倍，每一百公克更含有七百二十毫克的鈣，相當於三杯牛奶。根據《本草綱目》記載，刺蔥性溫和、味辛苦，主治心腹冷痛、冷痢、齒痛，從樹皮、果實、葉、根都有不同藥效，用來入菜則可帶來獨特香氣。也因為葉片背面下方枝幹有刺，俗稱「鳥不踏」，採摘時必須非常小心，以免被刺傷。

此外，在「私房雨露」的院落裡，還能從肖楠、櫻花、茶樹等各種樹木中，找到融入料理的靈感。例如五葉松，顧名思義具有五葉一束的松針，每條松針長約六到八公分，終年常綠。這種樹皮有著優美的龜甲狀裂紋、種子還有翅膀的台灣原生樹種，普遍分佈於海拔三百到兩千三百公尺山區，目前全東南亞最大、樹齡超過千年的五葉松神木，就位於谷關的「神木谷溫泉飯店」邊。有趣的是，五葉松竟然是可食用的松樹品種，只要把松針打碎成汁，加上些許檸檬及蜂蜜，就是一種富含獨特甘苦味的健康飲料——五葉松汁的最大產地，就在松鶴部落。而江媽媽說，就算不把五葉松汁直接加入菜餚中，單是採幾枝松葉拿來做為盤飾，不僅能讓餐點散發一種優雅的氣質美，也能為食物增添幾許散發一種獨特風味。

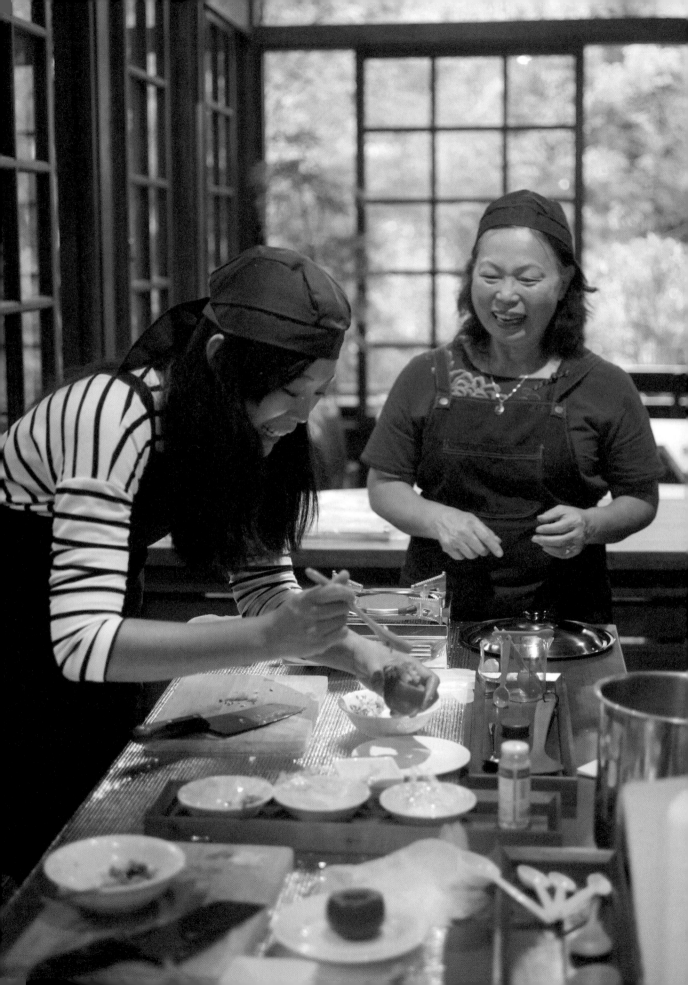

從形狀、色彩到滋味，看似簡單的捲餅，其實隱含繁複的料理細節。

香草與香料的運用，襯托出鬼頭刀的美味，讓料理層次更加提升。

香菇、豬肉、筍絲、白米，一只鐵鍋，炊出蘊含山林鮮香的真滋味。

第三課 ◆ 用香，調和山與海之味

①野菇味炊飯：

早年山區泰雅族人生活環境艱辛，加上農業技術較不精良，所以白米相對珍貴，甚至有種古老傳說：只要努力工作、認真照顧家庭，就能蒙得上天與祖靈眷顧，即便只剩一顆白米，也能煮出一整鍋香噴噴的飯——「私房雨露」的這碗炊飯，就是匯集了山林間的滋味與泰雅族的祝福。把段木香菇、茭白筍、紅蔥頭、三層肉等食材依序下鍋慢炒，炒出香氣之後，再加入白米充分拌炒，好讓食材鮮香徹底包覆並融入米粒；接著，混入高湯並將整鍋飯放進鐵鍋燜煮，直到熟透為止。此時掀開鍋蓋，蒸騰香氣撲鼻而來、令人垂涎三尺；而色澤油亮、晶瑩剔透的米飯，更是每一口都嚐得到屬於谷關森林的滋味。

②香烤馬告鬼頭刀：

來自台東成功漁港的鬼頭刀，上岸後新鮮直送「私房雨露」廚房。料理時，放進自家種植的刺蔥、檸檬、香茅，以及蒜、薑、薑黃粉、米酒等佐料醃漬三十分鐘，然後放進烤箱熱烤，最能品嚐到魚肉的鮮甜；上桌前，再加進泰雅族料理的「終極武器」馬告予以提味，就完成了一道「八仙山與太平洋交會」的美味。

③香蘭蔬果拌海味：

鮮蝦切成小塊保持彈牙口感，混入肉末後用細香蔥調味，再用菜園裡的當季蔬菜捲入香蘭餅，最後再以農場裡的天使玫瑰等多樣食用花卉加以妝點，就成為一道象徵當地泰雅族文化的「彩虹橋」。這道料理看似簡單，但備料程序暗藏細節，跟著江媽媽一步一步做，就能學到箇中精髓，不僅端上桌亮麗搶眼，入口更能一次嚐到蔬果的鮮脆、鮮蝦的彈牙，還有香蘭香蔥的絕妙香味。

口齒留香美饌——

隱含谷關森林氣息的私房好料

五葉松生乳捲

紙盒包裝，600g，500元。冷凍或冷藏保存。

　　採用自家農場潔淨土地孕育栽植的台灣原生種五葉松松枝，洗淨後剪去會帶來苦味的接頭處，曬乾、打成粉狀，再混入麵粉中製作生乳捲。成品有著迷人的翠綠色澤與優雅森林香氣。

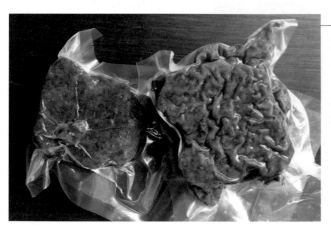

桂花糖磚

真空塑膠袋包裝，300g，300元。冷凍保存。

　　使用農場自產的桂花，蒐集之後以有機冰糖加以醃製，經過長時間熬煮、凝固，最後再切塊整形。煮甜湯時加一點，香氣撲鼻。

炭燒豬腳

1000g＋500g醬料，780元。冷凍保存。

　　選用當天現宰溫體豬，反覆在熱水與冷水中浸泡一整天去除角質，第二天用李錦記蠔油炒上色，第三天再用木炭燉熬6小時。每一口都有滿滿膠質、皮Q肉嫩，口感滑潤而毫不油膩。

松子香椿醬

208g／罐，300元，冷藏保存。

　　特選農場自產優質香椿葉片及松子所製成之調味拌醬，風味獨特，香氣濃郁。

📍 地址：台中市和平區東關路一段松鶴三巷 58-11 號
📞 電話：04-25942179
🚌 大眾運輸：搭高鐵到台中站，轉搭豐原客運「153 副」
於松鶴部落下車，步行約 10 分鐘可抵達私房雨露。

私房雨露休閒農場

農村廚房 FARM KITCHEN　SAS Taiwan Farm

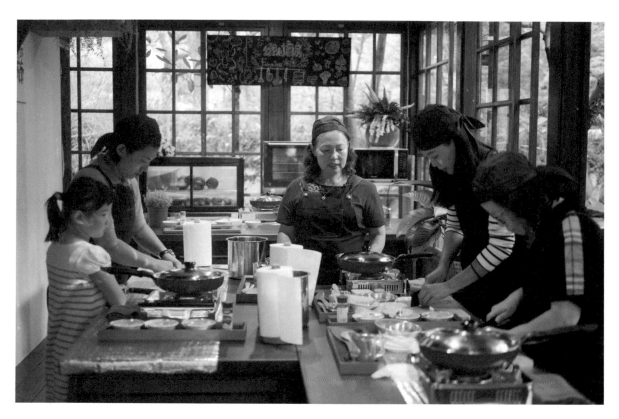

農村廚房主題課程 **台灣山海の滋味　當八仙山遇見太平洋**

★ 遊程售價

平日：1,480 元 / 人

★ 遊程時程表（分上午與下午，時程與課程內容均可客製化）

08:50　私房雨露休閒農場報到

09:00　慢步松鶴部落，時光倒流之旅

09:40　園區食材採摘與認識

10:30　台灣山海の滋料理課程

　　　　（野菇味炊飯、香烤馬告鬼頭刀、香蘭蔬果拌海味）

12:00　品嚐手作的成果

13:30　森活午茶時光

❗ 活動注意事項

· 請著寬鬆輕便衣服為主
· 農村廚房課程只於每週二至週五開放
· 建議參與年齡為 15 歲以上
· 此行程大人與小孩同價
· 現場工作人員能說中文及基本英文
· 成團人數 4–12 人，如未達成團人數，行程將取消，並於體驗日期前 2 天通知且全額退款
· 如有特殊需求請先告知

雲霧飄渺杉樹林間，茶香隨著水霧飄散在芬多精中，帶來淡淡喜悅。
當年隨鄭成功來台，鄧家先祖幾經風霜，終於定居這片森林之間。
百年來，從採樟焗腦、植蔬種稻、山產批發、轎篙筍加工，
一直到轉型休閒與茶葉種植，
不變的是，那對生活的認真態度，以及恬淡知足的笑容。

龍雲農場

10
嘉義縣・竹崎

位於深山的「龍雲農場」，不僅產茶種菜，更有隨著四季變換的絕美自然景致。

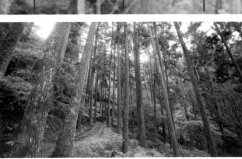

杉林秘境——
阿里山中的茶鄉民宿

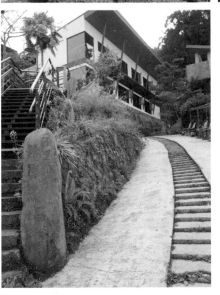

踏出高鐵「嘉義站」，開車循著台十八線阿里山公路起點一路往東，首先會穿過故宮南院、再經過嘉義市區，就在進入觸口之後，道路會突然變得狹窄彎曲並開始上坡，不過短短二十多公里，海拔就已飆升到一千兩百公尺，終於，滿山茶園映入眼簾——到了！歡迎光臨阿里山茶的故鄉，石棹。

石棹，這是一個森林密布卻又視野開闊的山區，天氣好時可遠望整個嘉南平原直到台灣海峽。早年鄒族在此狩獵採集；隨著漢人遷徙，這裡成為居民採集樟腦、竹筍、種植佛手瓜與金針之地；直到日本人來阿里山砍伐檜木、興建鐵路，這寧靜的山區才開始人煙興旺。

一九八二年，台十八線阿里山公路開通之後，當地居民往返山上山下的交通變得便利，但也因為人為開發，對於當地豐富的自然生態產生衝擊。一九八五年，「林園製茶」在此成立，並於石棹種下第一株茶苗。由於焙出的「珠露茶」氣味清香高雅，很快的，茶葉種苗傳遍山區，不但就此開啟「阿里山茶」的數十載風華，也讓石棹之美開始廣為人知。

在公路開通前，要到石棹必須經由阿里山鐵路到「奮起湖站」下車再步行一段山路才能抵達，而下火車後會經過的第一戶人家，就是地址「石棹1號」的「龍雲農場」。換句話說，「龍雲農場」位於石棹最深山處，同時也是地勢最高、視野最開闊的地方。整個農場佔地二十多公頃，除了轎篙竹林、周邊都是冷杉、鐵杉、雲杉、紅豆杉等高大挺拔林木。而廣大的場區除了茶園與蔬菜園，還建有「彩虹樓」、「望月樓」、「想雲居」及「檜木屋」等四種不同風格的民宿房型。發展至今，觀光局也在此設置「霧之道、茶之道、雲之道、霞之道、櫻之道」等五條步道，所以，來到「龍雲農場」除了享受遠離塵囂的山居之美，漫步其間，還能依著季節變化，領略櫻花盛開、雲霧飄渺、茶香瀰漫，還有芬多精滿溢的五感洗禮。

世居深山——
胼手胝足的純樸農家

「龍雲農場」的主人，是年過半百的鄧雅元。回想起先祖過往步履，他說，就好似回溯一部台灣開發史。「最早祖先跟隨鄭成功部隊來到台南安平登陸後，曾被派駐苗栗。解甲歸田後又搬到嘉義瑞里，直到清廷簽訂『馬關條約』、台灣被割讓給日本之後三年，才決定搬到當時沒什麼人住的石棹，一方面採樟焗腦，一方面養雞種稻，在山裡過著與世無爭的日子。」

隨著日本人來到阿里山區砍伐檜木、需要大量人力造林，鄧家先祖也曾擔任造林工。到了鄧雅元的阿公那一代，因為盜匪橫行、村里多會號召壯丁組成「陣頭」共同習武護衛家園，所以鄧阿公還曾教武術。

「我阿公是拳頭師，當年他一條長茅就能對付一頭兩百斤的大山豬！」

此外，由於山區營生極難，所以鄧阿公還在嘉義市區開店販售阿里山特產。也因此，鄧雅元從國小開始就下山住到店內，課餘都在幫忙砍竹筍、削愛玉。也因為沒時間念書，所以功課很差，甚至國中還換了三所才唸完。畢業後，他就回到石棹山上協助父親鄧金聰務農，年少歲月都在山房間的小小山居民宿。直到一九九六年，將持續在雲霧之間昌隆興旺。

產、農地與山林討生之間渡過。

退伍後，鄧雅元曾前往阿里山區「梅園樓」飯店門口叫賣芋頭餅與阿里山茶。結果，東西賣得不算太好，但追女生很有一套。因為當時只有國中學歷的他，竟然把當時也在飯店打工、唸逢甲大學銀保系的土氣息的人情氛圍，而吸引愈來愈多的消費者前來遊賞。

走過三十個年頭，現在的「龍雲農場」一樣種茶、種菜、種竹，一樣置身山林之間。不同的是，在唸社工的老大鄧力榮、唸化學的妹妹鄧淑君，還有唸餐飲管理的老么鄧力嘉投入下，鄧雅元夫妻上有八十歲的老母「鄧媽媽」做精神依靠，下有三個子女「生力軍」準備接棒，在代代相傳、薪火不滅的熱情中，阿里山上的「龍雲」，

陳美蘭娶回家。而婚後鄧雅元也愈加上進，在辛苦的務農工作之外，每天還花兩個多小時車程來回嘉義市區去唸高工夜間部。

一九九○年代，當大家開始種植「阿里山茶」時，鄧家卻因財力不足，沒有跟著投入——當時，種一甲茶葉包含種苗、整地、肥料農藥、採茶烘茶，各項成本逼近三百萬，所以，鄧雅元與父親只能務農、種筍，並以老家三合院為核心，經營起只有四個對於藥草植物極有興趣的鄧金聰開始種植來自日本的「明日葉」，於是引爆台灣熱潮，也讓鄧家賺進第一桶金。而在有能力改善環境、提供更好的旅宿品質後，「龍雲」也因為得天獨厚的自然環境與充滿鄉

從仰賴竹筍、愛玉，到引進明日葉、種植高山茶，歷經幾十年拚搏，鄧家的「龍雲農場」在三代傳承下，繼續在阿里山上發光發熱。

PART 3
農村鮮味上菜

在地之光——
名聲響亮的養生特產

揚名國際的阿里山茶，以及自日本引進的明日葉，不僅皆為養生食材，也已成為「龍雲」的代表滋味。

高山茶 阿里山的代名詞

「阿里山國家風景區」包含番路、竹崎、梅山與阿里山鄉等區域，而這個「大阿里山區」從平地到海拔兩千四百公尺的「祝山車站」，氣候涵蓋亞熱帶到冷溫帶，並有茶、咖啡、野生愛玉、山葵、苦茶油、轎篙筍、高山蔬菜等七大農產，而其中最具國際知名度的就是「阿里山茶」。

事實上，要論茶葉產量，台灣遠遠不及中國、印度、斯里蘭卡等國家，甚至連前十名都排不上。而且在這些國家所產茶葉中，有高達六成是「全發酵」的紅茶，三成五是「完全不發酵」的綠茶，只有百分之五才是我們所熟知的烏龍、包種、鐵觀音、東方美人等「部分發酵茶」。也正因為這些茶就像葡萄酒一樣，會因為發酵程度、製茶技術、風土條件、保存時間及環境不同而不停演變滋味，充滿難以捉摸卻又富含質感的神祕特質，所以儘管冷門，但只要提到茶葉，品質極優的「台灣茶」就無法被世人忽略。

主要栽植烏龍茶的石棹地區，因為地處高山，具有日照短、多雲霧的特色，所以在長期霧氣滋潤下，讓茶樹芽葉所含的兒茶素等苦澀成分較低，能帶米甘味的茶胺酸及可溶氮成分較高，而且葉肉厚、芽葉

柔嫩、果膠質含量高，也因此不但較耐沖泡，而且茶湯甘醇、香氣淡雅，特別迷人。

明日葉 龍雲農場起家菜

當年讓「龍雲農場」擺脫貧困的明日葉，原產於日本伊豆群島的八丈島。這是一種當歸屬的多年生草本植物，也因為具有「今日摘了一片葉，明日就又冒出新芽」之特性得名，相傳對於健康極有幫助。

一九九六年，鄧家引進明日葉栽種，原本只是自家食用或供登山住宿客用餐加菜，沒想到恰巧一名記者到訪，並於報紙上詳加介紹其保健功能之後，結果⋯⋯「那天清晨起床後，我跟太太下山去嘉義買東西，路程才到一半，就接到我媽急忙打來的電話，說是家裡已經被想買明日葉的客人塞爆！我們急忙趕回，果真看到人潮滿滿⋯⋯」鄧雅元說從那時起，「龍雲農場」天天有人登門求買明日葉，從老葉摘到新芽，最後連根都被買走，熱鬧景況持續超過半年。

不過，由於法令規定食品不可宣稱療效，因此「龍雲農場」並不特別宣傳明日葉。但這種風味特殊的藥草植物，除了嫩莖葉可拿來快炒、汆燙、燉煮湯品，也可以拿來榨成蔬菜汁或製作茶包，早已成為來到「龍雲」不可不嚐的在地特色物產。

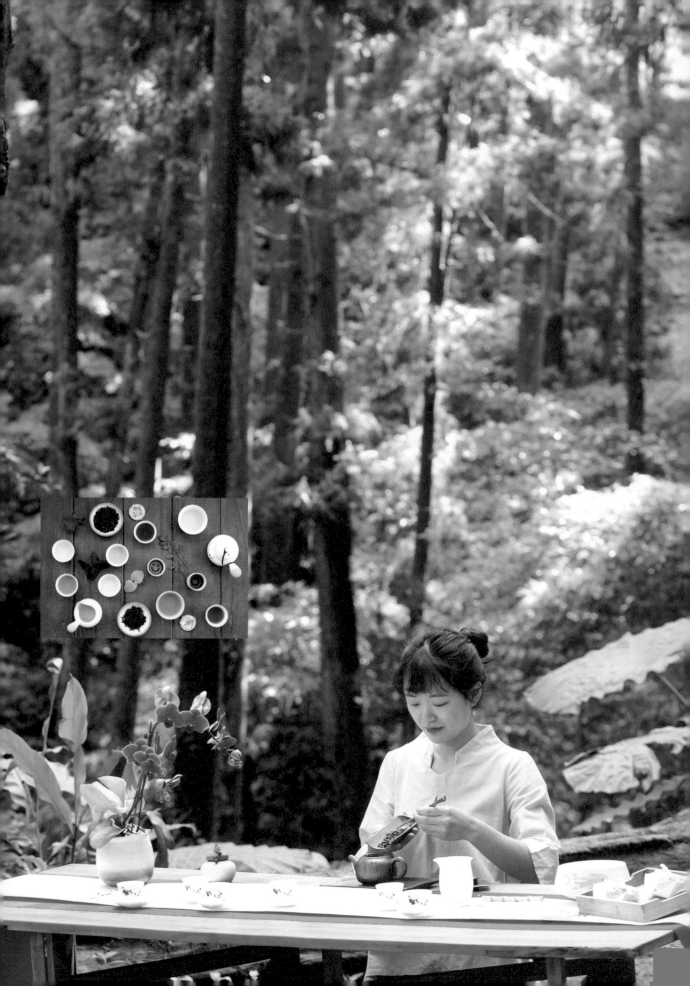

深入寶山——
食在自然的
山產廚房

農村廚房
FARM KITCHEN

筍子、愛玉、高山蔬菜，來到「龍雲」可以體驗到有別於山下農場的採摘加工農事活動。

第一課 ◆ 享受森林茶席

「龍雲農場」最美的，是那一大片走路只要五分鐘就可抵達的森林。每天清晨，當陽光透過杉樹灑下，原本的灰暗就像被仙女棒一點，瞬間所有露珠隨著陽光反射，在眼前閃閃發亮。

這片森林不僅是「龍雲之寶」，也是台灣人共有的寶。由於當年貧困無力開發，經濟改善後環保意識又開始興起，因此讓這片林野一直保持著原始與純淨。除了畫眉、帝雉、藍腹鷴，還不時可見山豬、飛鼠、螢火蟲，甚至還有台灣最小貓頭鷹——鵂鶹。此外，森林周邊還有許多圓圓胖胖的可愛鵂鶹。體長只有十五公分，看起來圓圓胖胖的可愛鵂鶹。此外，森林周邊還有許多鄧雅元精心種植的珍奇植物，包含山棕、玉山薊、國寶樹木紅豆杉、牛樟、杜仲、黃柏、報春花等，充滿動植物生態之美。

而「林間茶席」，無疑是美上加美的一幕風景。由於石棹種茶、賣茶人口眾多，加上在地茶葉相關組織推動，因此居民多具備「擺茶席」素養。即便不像日本茶道那樣嚴謹，但台灣茶席自有一套美學，舉凡鋪桌、倒水、舉壺、插花，樣樣都有講究。尤其當那茶席結合阿里山的森林、茶園，還有高海拔地域的藍天白雲，一種充滿詩情畫意的美感，格外清新。

第二課 ◆ 採摘高山鮮蔬

阿里山七大特產中，「龍雲」就種有茶、愛玉、轎篙筍及高山蔬菜等四種，其中，轎篙筍曾是「龍雲」最大宗農作，在佔地二十多公頃的農地裡，就有三分之二種的是它。

轎篙，顧名思義是用來扛轎子用的竹竿，過去先民最愛用它來扛新娘花轎，因為它纖維堅韌又富彈性。這種極度堅韌的竹竿在幼年筍子期卻極度細嫩，由於富含軟質纖維，所以入口軟嫩，卻又是貨真價實的高纖食品，加上它產自高海拔山區，少有病蟲害及農藥，因此也成為許多老饕與養生者喜愛的食材。每年春天轎篙筍產季，農民採筍後會立即去殼並下鍋煮熟殺菁，接著立即冷卻並裝箱密封配送到全台各地冷藏銷售，也因此全年都可吃到，但仍以春季現採最鮮美。

至於愛玉，是台灣特有亞種，全世界只有台灣才有。而阿里山區則是台灣最主要的野生愛玉產地，每逢十月到隔年二月成熟期，整個大阿里山區隨處可見農民用特殊工具削愛玉果皮，再將其剖開、曝曬、乾燥，成為一顆顆可以保存的愛玉子——「龍雲」也不例外。同時，農場裡所栽種的高山蔬菜種類也極繁多，包括山芹菜、大豌豆、龍鬚菜、佛手瓜、菊苣、高麗菜、花椰菜、牛奶白菜……等，也因此不論什麼季節來到這裡，都能體驗到「自採山菜、現煮現吃」的樂趣。

第三課 ◆ 手作山居饗宴

①烏龍茶香粿：

「粿」是非常傳統的台灣鄉土食物，主要以在來米或糯米磨漿，再搭配其他食材配料做變化，可以是單純米漿蒸熟後的米粿；可以是或鹹或甜的菜頭粿（蘿蔔糕）、紅豆粿、油蔥粿、芋粿；也可以是包入餡料的紅龜粿、草仔粿，或是這道「烏龍茶香粿」。這是早年台灣農村社會婚喪喜慶用來宴客或農民下田時的果腹點心，作法是將香菇、紅蔥頭、肉末、菜脯、高麗菜等豐富配料炒香，然後包入以糯米粉加上烏龍茶粉做成的粿中，再入鍋蒸熟。出爐後一口咬下，滿嘴都是肉末、香菇與紅蔥頭的香氣與豐腴，加上烏龍茶香氣，不僅解膩，更帶來淡雅香氣。

②茶油雞麵線：

有「東方橄欖油」之稱的苦茶油，富含不飽和脂肪酸及各種維生素，加熱時冒煙點較高，成分穩定，近年極受養生者歡迎。但因苦茶樹種下後通常要等六年才能收成，所以台灣所產的苦茶油量極少。而阿里山的「新美部落」即號稱「苦茶油故鄉」，由於平均海拔約八百公尺，氣候環境適宜且水質純淨，所以當地生產的苦茶油品質極佳。這道「茶油雞麵線」即是大阿里山地區的家常料理，作法是用苦茶油把薑片爆香、煸乾後，再下雞肉拌炒、燒煮。最後拌入燙熟的麵線，入口肉嫩汁鮮，麵線則有苦茶馨香，是「既吃巧又吃飽」的滋味。

③水果愛玉凍

愛玉屬於隱花植物，而所謂的愛玉子，就是愛玉的花，也因為富含膠質，所以可以洗出愛玉凍。但由於野生愛玉採收幾乎都在深山原始森林中，不僅須面對毒蛇、虎頭蜂、山豬的攻擊威脅，在交通運送方面也都靠人力背負，所以售價愈來愈高，也造成市面上出現大量「洋菜愛玉」、「果凍粉愛玉」的狀況。而既然來到產地，當然要自己動手洗出最純正的愛玉，在時令水果的搭配下，大快朵頤，一嚐天然愛玉凍的好滋味。

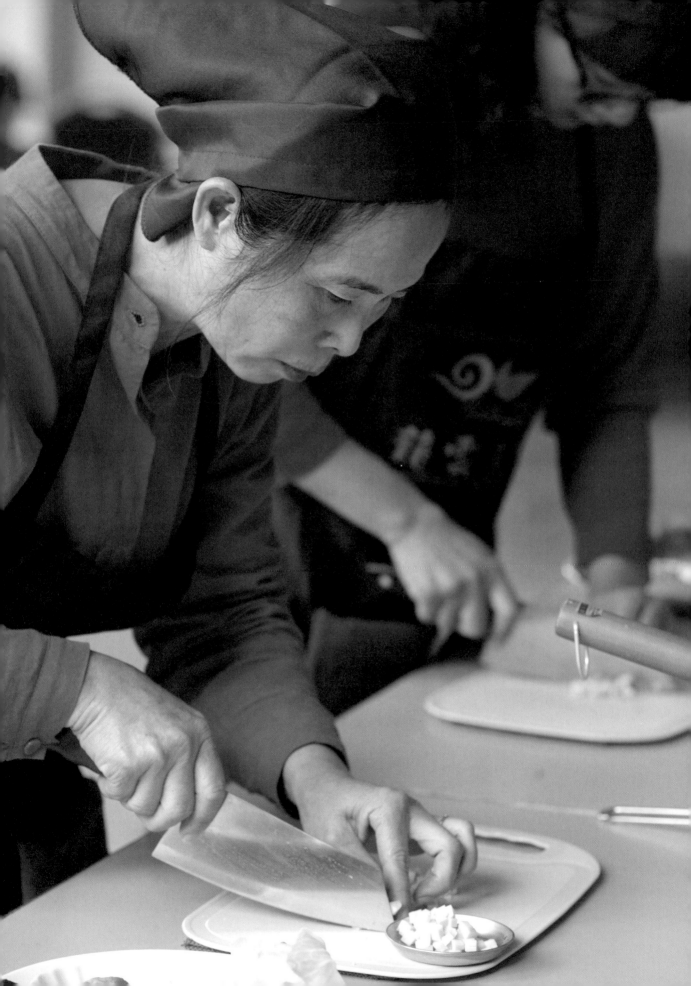

以茶為本──
阿里山上的風味名物

阿里山烏龍茶包

紙盒裝,每盒 6 茶包,150 元。常溫保存 2 年。

　　來自雲霧飄渺阿里山區,以龍雲農場自種茶葉製作而成。由於海拔高、日夜溫差大,加上台灣茶葉精良製作技術,阿里山茶喉韻甘甜、茶香高雅。每個茶包用 250cc、約 95 度熱水沖泡並加蓋後靜置,約 3 分鐘即可,上述水量、水溫與時間可依個人喜好調整,找出自己喜歡的味道。

黃金苦茶油

玻璃罐裝,250ml,500 元。常溫保存。

　　苦茶油號稱「東方橄欖油」,營養價值高。使用阿里山在地農友生產的苦茶籽冷壓榨成,成分單純無任何化學色素或防腐劑等添加,熱炒、生飲、涼拌均可。

烏龍琥珀糖

A 款燈泡瓶裝,210g,250 元;
B 款袋裝,120g,120 元。常溫保存。

　　「琥珀糖」號稱「可以吃的寶石」,它是將寒天煮化後加入砂糖與水飴等材料後讓其凝固,定型後會呈現半透明色澤,並因所添加食材不同而呈現不同色彩。早期日本人製作時大多在裡頭添加梔子花,色澤呈現琥珀色因此得名,龍雲農場則添加烏龍茶粉,呈現淡淡金黃色澤。

烏龍茶香手工餅乾

塑膠罐裝,200g,120 元。常溫保存。

　　以農場自產烏龍茶磨粉,搭配優質麵粉與奶油,由農場主人二代女兒鄧淑君手工親製,入口時茶香飄逸,並帶有優雅奶油香氣與酥脆口感,搭配烏龍茶食用最對味。手工製作保存期限短,需先預約。

📍 地址：嘉義縣竹崎鄉中和村石棹 1 號

📞 電話：05-2562216

🚌 大眾運輸：於嘉義高鐵站搭乘台灣好行阿里山 A 線於「石棹站」下車，或於嘉義火車站搭乘台灣好行阿里山 B 線於「石棹站」下車，或搭乘阿里山森林鐵路於「奮起湖」下車；大眾運輸下車後與農場聯絡，由農場免費來回接送服務一趟。

龍雲農場

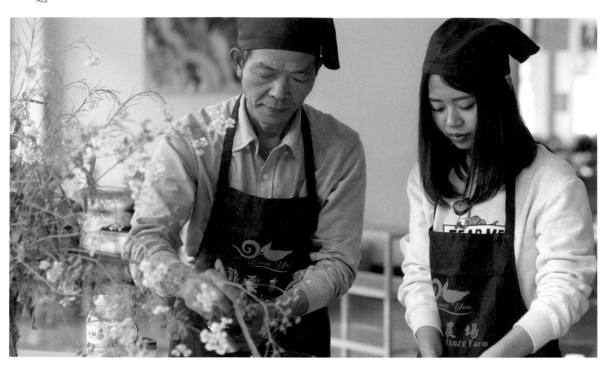

農村廚房主題課程 茶香雲霧飄渺山居廚房

★ 遊程售價

平假日均一價：1,500 元／人

★ 遊程時程表（分上午與下午，時程與課程內容均可客製化）

09:00　換上農夫裝採菜去，包含茶園導覽、森林漫步

10:00　回到廚房，製作山居茶香料理

　　　　（烏龍茶香粿、茶油雞麵線、水果愛玉凍）

12:00　擺盤，品嚐自製料理

❗ 活動注意事項

· 請著寬鬆輕便衣服為主
· 農村廚房課程需先預約
· 建議參與年齡為 15 歲以上
· 此行程大人與小孩同價
· 現場工作人員能說中文及基本英文
· 成團人數為 8 人，最多 20 人，如未達成團人數，行程將取消，並於體驗日期前 2 天通知且全額退款
· 如有特殊需求請先告知

很久很久以前，有一群人來到這裡，向山討生活。
他們我幫你，你幫我，在墾荒的歲月中，互為依伴。
很久很久以後，同樣的山中，有一家人，不畏艱難。
他們手連手，心連心，在等待龍眼花開、揮汗收成熟果的日子裡，
把代代相傳的信念，焙進東山獨有的桂圓乾。
於是，在舌尖上跳躍著的，是那從六十年老灶寮慢焙而出的風韻；
還有，一種與大地相依存的滋味，直抵心坎——

山上有風，風中有天光水影。枝葉繁茂的龍眼樹旁，紅瓦白牆矗立；綠草如茵的土地上，還有悠閒的小豬與雞群。「仙湖」沒有仙，卻彷若人間仙境。

PART 1
原味農場新貌

與山放伴——
龍眼樹下的
青農視野

到他們貫徹實踐並致力傳承那份對「人與土地共存」的深刻情感與堅定信仰。

吳家賴以維生的龍眼林，早在第一代自漳州來到此地即已遍立山頭。所以，用來遮風避雨的房子，是龍眼木蓋的；春天裡喝的茶，是採集龍眼花蜜釀的；夏天臨前，挖山式的龍眼採收、將一扁擔一扁擔的新鮮龍眼倒入，再經慢火煙燻七天六夜，那麼，冬日春節期間就能將這收藏的夏日滋味拿出來，與家人親友一同回甘。

但除了龍眼，「仙湖」也種荔枝、椪柑、柳丁、咖啡和各種山林野菜，所以「採果樂」可能是多數人對這座老字號農場的印象。而今，在新一代的經營思維與生活美學下，來到這裡，可以沿著山勢，漫步在龍眼樹與咖啡小苗的小徑，眺望三百六十度環景的遼闊；可以沏一壺茶，在山的邊際以石為桌下一盤棋；可以躍入沒有邊框的山泉泳池，在天光雲影照下品味山色；可以信步走進具有七十年歷史的焙灶寮、輕拂龍眼木燃盡的餘灰、嗅聞夏日煙燻龍眼的餘韻；甚至，可以停泊在「見山」或「迎山」旅宿，感受置身「仙湖」的自在。

時序剛進入一月，整個嘉南平原為大霧籠罩，踏出嘉義高鐵站，眼界所及僅僅五公尺的距離，然而海拔超過兩百七十公尺的「仙湖」山嶺上，卻獨擁蔚藍青天——腳底下踩著雪白雲海，如同蓬萊仙境似的山頭，就這樣被雲霧繚繞成湖，遺世獨立，俯瞰整個嘉南平原的春去秋來。

兩百多年前，自泉州來到山林開墾的先民，眼前充滿挑戰。為了克服地形崎嶇險惡、抵抗清朝猖獗的盜賊土匪，還要防禦隨時會出草的原住民，於是一群毫無血緣關係的人集結在一起，共同開闢山林、並肩耕耘農作，協力對抗匪徒，形成了人與人之間彼此互相幫忙的「放伴」生活文化；也因為依山而居、仰賴大地滋養萬物而生存，所以「靠天吃飯、與山放伴」更成為居民長久以來的信念。傳承至今，在吳家第六代吳侃薔與丁敬純這對「青農」夫妻身上，仍能清晰感受這...

子承父業──
躬身討山的龍眼世家

從眼中散發出來的真誠與光彩，讓人由衷感受到吳侃薔與丁敬純的快樂；繁忙辛勞的農家生活對他們來說並非「不得已」，而是發自內心的喜悅選擇。

關於「仙湖」的故事，要從吳家第五代吳森富說起。一九九四年，他和妻子胼手胝足，把這片佔地五十二甲的山林由觀光果園轉型為休閒農場，不僅開放採果、供應鄉土料理，還經營小木屋住宿，二十多年來為「仙湖」打下堅實的基礎。交棒給兒子吳侃薔之後，兩代幾經衝撞，最後，看見年輕人願意吃苦的決心，老人家決定選擇放手，並且全力支持兒子與媳婦往「跳脫傳統框架」的路途走。

吳侃薔是整個東山少數返鄉從農的年輕人，儘管國中就立志返家務農，但卻是到了退伍之後才第一次烘焙龍眼乾。總是頂著平頭、穿著軍用靴的他，說起話來溫柔而緩慢，慢到讓人無法盯著他瞧，因為太想知道他到底要說什麼。而談起「仙湖」，吳侃薔也總懷著對山林的崇敬與對土地的謙卑，語氣中充滿感恩，正如同他總將生活哲學歸納成一個「謝」字。

這個字由「言、身、寸」所組合，拿掉「身」就成了「討」，而整個東山兩百年來的歷史其實都是在跟山討。所以，也唯有把將自己的身體放進「討」字，才能了解這座山是怎麼運作，也才能透過自身的付出去反饋對山林的責任。也因此，感謝不能光說不練，必須親身實踐。」大量的閱讀，加上對於在地人文史地的了解，讓他所說的每個字都富含底蘊，又深入人心。

至於太太丁敬純，卻恰好與吳侃薔形成互補，活潑外向的她，擁有社工教育背景，心地柔軟，笑容燦爛。她與吳侃薔自大學相戀十年，結婚嫁入「仙湖」已七年。「別人還以為我來當少奶奶，殊不知我到這裡的第一天就是從洗碗開始。我媽還笑我說，選來選去，結果選到一個賣龍眼的了吧！」

雖然這樣講，但兩人對於「經營農場」其實非常有心，甚至根本不以為苦。吳侃薔說：「提到農業的時候，很多人總愛拿悲情的事情來聊，但山裡的生活明明就很快樂。」他口中的這份快樂，來自於從小看著村裡人在焙灶寮烘龍眼的景象，也來自他對幸福的定義與嚮往。「烘龍眼乾的季節，就是攜家帶眷到焙灶寮。沒有牆壁之間，讓寮仔的天與地都接著山谷的風景；下工之後，大家一起用柴火燒茶水，躺下來睡覺就以天為蓋，以地為席，還有山風為伴……」

帶著這樣的念想，兩人攜手將「仙湖」帶向嶄新的面貌；儘管龍眼林依舊是龍眼林，但從吳侃薔與丁敬純的笑臉中，人們感受到的，不再是深山農民的悲苦，而是置身豐富山林的恬淡自適，而是令人神往的晴耕雨讀，而是一份只有身為農夫才能擁有的驕傲與幸福。

百年好食——
炭火慢焙的東山桂圓

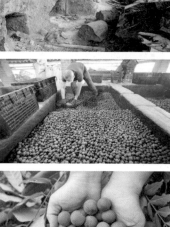

從新鮮龍眼到炭焙桂圓，每一顆，都訴說著屬於東山的古老歷史；每一顆，都交織著土地與人的故事。

「仙湖」的野生龍眼約有四十公頃，每逢四月開花，在短暫的一個月花期，只有早上九點到十點受陽光照耀時分泌蜜源。

而採收時，如果不想被蜜蜂螫得滿頭包，那麼早上八點就得守在龍眼樹下觀察花的向陽面。通常採花需要五個人，一個人拉開帆布，一個人負責搖樹，一聲令下，四個人一起拉開帆布，為的就是搶在龍眼花開始產生蜜源、蜂蜜沒到來的短暫瞬間完工。同時，花還不能搖得太多，得留一些讓蜜蜂分食，並讓蜂群協助龍眼繼續授粉，以保來年龍眼繼續開花結果、生生不息。

到了夏天盛產季，由於龍眼不耐久放，所以等不及舟車勞頓販售到市場，「仙湖」總是在採收之後趁著龍眼新鮮就焙製成桂圓。在沒有電也沒有先進設備的年代，先人們搭建「焙灶」來煙燻龍眼，不僅每採收一批就得花上七天六夜進行煙燻，而且兩百年來烘焙方式也沒有改變。過去龍眼樹高達三層樓，後來隨著農業科技進步，儘管龍眼樹在矮化之後大大降低作業辛苦，也讓收穫量大增，但是懂得傳統煙燻龍眼技術的人口，卻也隨之日漸凋零；在最興旺的年代，整座東山計有八百座焙灶寮，而如今依舊運作的，卻是寥寥可數。

「因為種龍眼的人多，所以過去焙灶寮是要競標的，而且大家還會安排輪流採收，甚至在焙灶寮一起煙燻龍眼。但是隨著山上人口流失，現在不但不用競標，我也已經連續三年自己一個人顧十個灶了！」吳侃薋才說完，丁敬純就接著補充：「翻灶的季節完全不能睡，煙燻味還會沁入皮脂，整整一個月都散不去。所以翻焙後的那個月，我就好像睡在煙燻火腿旁邊，隨時都想來一杯啤酒！」

笑語中，輕描淡寫帶過的是翻焙龍眼時的辛苦——身體彎低，拿著鐵耙，在降溫之後仍有攝氏六十度的焙灶旁，反覆將腳下的千萬顆龍眼翻身。整個過程中不但得耐住汗流浹背，還得把眼睛專注在每個動作，避免腳趾被鐵耙刮傷；同時，要用鼻子嗅吸龍眼泌出的焦糖香氣，再把龍眼撥開、舔舔種子，以便判斷是否已經烘焙到位。「產生皺摺的剎那，就是最剛好的乾度。」要拿捏到這種程度，若非已將身體五感與烘製過程「合而為一」，不然怎能達到？

「一灶龍眼做得好不好，翻焙技術就佔了百分之八十。」十年前第一次學習翻灶的吳侃薋，當時翻一灶得花上一小時，而歷經十年磨練，現在的他翻一灶只要二十分鐘。儘管隨著科技進步，這一切都可以被機器取代，但「仙湖」仍執著於用炭火慢慢地焙出「桂圓」才有的亮黑光澤、甜度與質地——不同於機器烘烤的龍眼乾因氧化時間不夠所以色澤較為金黃、東山獨有的黑金桂圓，在火焙之中翻滾淬鍊而出的不只是古早好滋味，更是農人的歲月。

山林本味——放伴龍眼乾與討山雞

農村廚房
FARM KITCHEN

第一課 ◆ 認識放伴飲食，先聽討山故事

飲食文化與一個地方的風土民情有著絕對的關係，也因此，想要真正掌握「在地料理」，就要從認識那裡的歷史開始。吳侃薔用說故事結合漫畫的方式，讓走進「仙湖」的人能輕鬆了解「討山」、「放伴」等特有文化，並從這片山林兩個世紀以來的沿革脈絡，找到影響當地山居生活型態與飲食習慣的軌跡，進而感知「人與土地共存」的山居農作精神。

第二課 ◆ 龍眼樹下尋芳，採集香料咖啡

山林多野味。為了去除腥味、增添香氣，自古以來在料理中加入香草植物就成為一種習慣。而農場所在的「賀老寮」小山村自然也不例外，村人飲食在「放伴」生活文化的影響下，日常三餐燒烤烹煮經常都少不了過山香、月桃葉等香料；為了為餐食增色，運用山花野果加以裝飾料理，也成為山中饗宴的一大特色。

跟著主人在偌大的山林農場裡採摘鮮蔬香料之外，還有一件特別有趣的事情，那就是「採集咖啡苗」。「仙湖」在三十年前開始栽植咖啡樹，由於好喝的咖啡需要充足日照，所以生長在龍眼樹下、被樹蔭遮蔽陽光的咖啡小苗自然也長不大。於是「仙湖」設計出這樣的活動，讓大家動手採集這些長不大的小樹苗，再用土壤包覆，並以毛線固定，變成一球球充滿療癒感的可愛盆栽；帶回家之後只要保持土壤濕潤，就能讓咖啡小苗延續生命，讓室內增添綠意。

第三課 ◆ 走進本味作坊，下廚動手料理

「本味作坊」是「仙湖」的廚藝教室，這個美麗的名字寓有「以本土農作的原初滋味，醞釀美好時光」之意，所傳授的料理也充滿「放伴」色彩。

① 放伴討山雞：

放伴文化的最大特色就是互相幫忙，所以「你幫我除草、我幫你插秧」就是生活日常。而在繁忙農事告一段落之後，大家也會將珍藏的酒肆拿出來分享，就像開一場歡樂派對。饗宴中的主菜通通來自山中共同狩獵，無論野兔、野雞、還是野豬，都是眾人合力，包括搭建篝火、宰殺獵物、清理皮毛……大家分工合作，也共享歡樂。至於烹製過程，也需要

於是，以此為靈感，「仙湖」推出充滿文化歷史寓意的「放伴討山雞」，不僅採用鄰近雞農飼養的放山雞，烤製過程也需夠伴相互協助。透由下廚實作，除了能一窺如何拆解整隻雞的訣竅，還能學會香料植物的調味用法，再加上豐富山村野菜的搭配烘烤，是一道端上桌就讓人垂涎欲滴的「廚神級」料理。

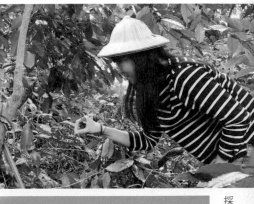

採咖啡，種小苗。「龍雲」的農事體驗與眾不同。

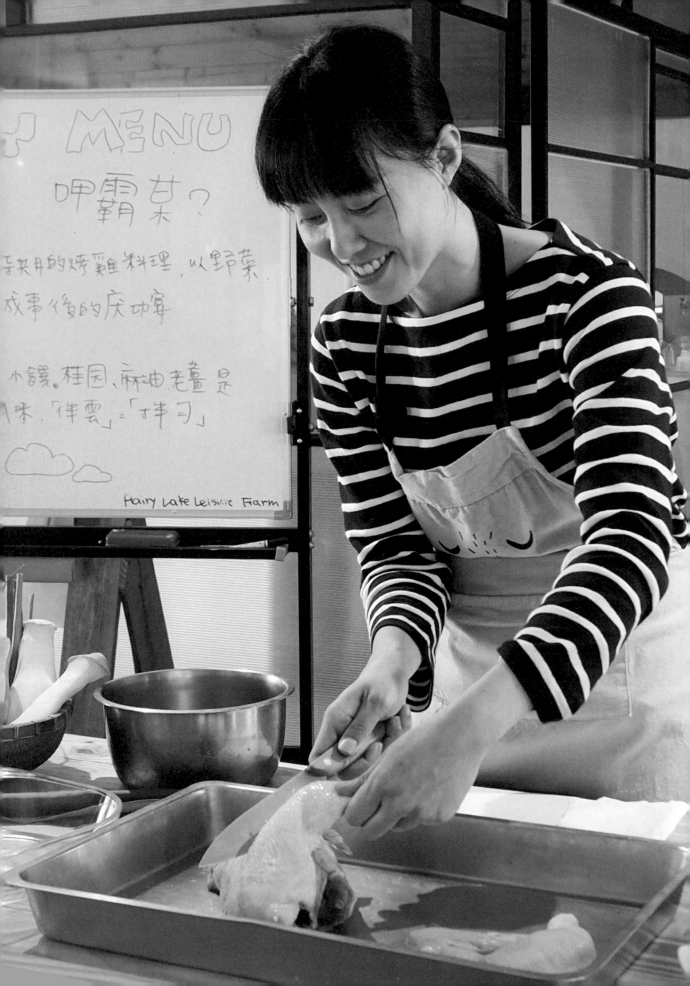

② 伴雲小饌：

為什麼「桂圓麻薑溫泉蛋拌米粉」會有一個這麼優雅別致的菜名？其實除了取其諧音、意味著需要「拌勻」才好吃之外，還暗藏著對早期採收龍眼辛苦生活的回憶與致敬——在龍眼樹還沒有矮化的年代，每逢產季農民們爬上樹梢採收，往往一待就是一整天。；連午休吃的飯菜都要放在竹筒裡，以便帶到樹上去吃。而這樣從日出忙到日落，在樹上工作一天的產業，經常就只有滿天雲霧相伴。所以，這道充滿農家色彩的主食，不僅在命名上將「伴雲」的心情融入，更透過食材與烹煮技巧的運用，讓成品呈現出這樣的氛圍意境。

所謂「饌」，就是美好的食物。而「伴雲小饌」裡的用料，在經濟不寬裕的年代，都是人們眼中的「珍貴」食材。例如傳統觀念中極具滋補作用的雞蛋、老薑、麻油、龍眼乾，通常只有坐月子的產婦，或是病人、老人才吃得到。而這些食材的組合，當然也比一般白米來得尊貴。也因此，透過這些食材的組合，「仙湖」所傳授的不只是烹調技巧面的麻油怎麼炒、薑和桂圓怎麼煎、蛋跟米粉怎麼煮，而是一份懷舊的心意，一種對於古早味的紀念與傳承。

③ 桂圓雲朵Q餅：

用桂圓做甜湯、糕餅，在傳統中式料理中並不稀奇。但這項「很台灣味」的食材，一直要到吳寶春拿到世界麵包冠軍之後，才被開始大量運用到較為西式的料理之中。在「仙湖」除了可以吃到極具特色的桂圓 Gelato 冰淇淋、喝到桂圓咖啡之外，還能學到簡單好做又好吃的「桂圓雲朵Q餅」，只要準備現成的奇福餅乾（鹹口味餅乾）、無鹽奶油、棉花糖，十分鐘就能端出超美味甜點！

學會好吃又好做的「桂圓雲朵Q餅」，送人自用兩相宜。

東山名物──
從龍眼花茶到桂圓釀

朵朵龍眼花茶包

1 袋 10 包，每袋 300 元。

每年花季從樹梢搖下來的龍眼花加以焙製成茶。熱水沖泡清新淡雅，如以慢火熬煮再佐上一點桂圓釀或蜂蜜，則更添濃郁與甜蜜風味。

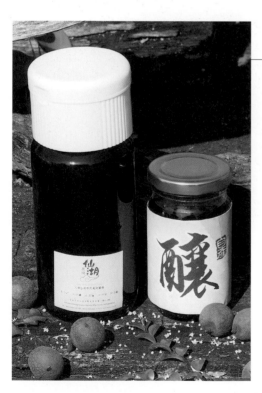

桂圓釀

一瓶 200g，180 元。

以柴火烘培的桂圓熬煮成醬，除了沖泡桂圓茶，也可加入氣泡水做成氣泡冷飲。另外，添加白酒或高粱也別有風味。

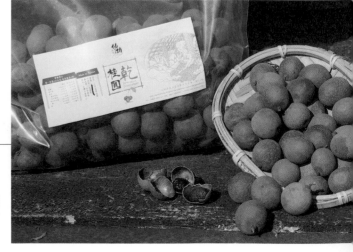

桂圓乾

一袋 300g，300 元。

經過七天六夜柴火烘焙的桂圓乾，香氣濃郁，是全世界僅在東山才有的好味道，不只可當茶點，也能拿來燒煮甜湯、製作甜點。

📍 地址：台南市東山區南勢里大洋 6-2 號

📞 電話：06-6863635，電話服務時間上午 9 時至晚間 9 時

🚌 大眾運輸：搭乘飛機抵台南、嘉義機場，轉搭公車或火車
至新營，再轉客運至東原，由農場備有專車接送。
搭乘鐵路至新營站下車，轉搭新營客運至東原，農場備
有專車接送。
搭乘高鐵至嘉義，轉搭計程車。

 仙湖休閒農場

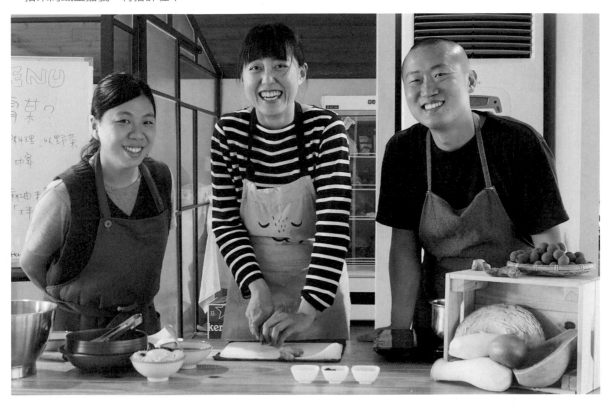

農村廚房主題課程 台南的放伴龍眼乾與討山雞

★ **遊程售價**

平假日均一價：1,400 元 / 人

★ **遊程時程表**（可搭配遊客時間客製化）

10:00　仙湖休閒農場放伴故事

10:10　龍眼樹下尋找咖啡小苗，製作咖啡小苗球

10:40　採集在地香料及餐桌布置花草

11:00　農村廚房體驗（放伴討山雞、伴雲小饌、桂圓雲朵 Q 餅）

12:30　本位作坊品嘗料理

14:30　無邊際戲水 / 林間散步 / 品嘗桂圓雲朵咖啡（自費）

❗ **活動注意事項**

・4 人成行

・本活動最低參加年齡為 10 歲

・園區禁帶外食

・農務體驗請自備毛巾、防曬用品、水壺、雨具及穿著舒適步行衣著

頭城休閒農場

清晨漫步，霧氣未散，
耳邊傳來台灣藍鵲招牌沙啞叫聲與潺潺溪水流過的清音。
在這可眺望太平洋與龜山島的山海交會之地，
不僅種著金棗、稻米，還能吃到鬼頭刀、透抽，以及成群游來的白帶魚。
多樣化的物產豐富了餐桌，也滋養了人情。
在這農村廚房裡，有台灣鄉土氣息洋溢，有瑞士高帥主廚笑語，
更有一代農場女王「卓媽媽」從不停歇的熱情與活力。

山林溪澗薈萃——
散發自然氣息的
鄉居農園

有山有水,有菜有田。「頭城農場」有風景,有滋味,
還有濃郁的人情。

從台北開車循著台二線北部濱海公路往宜蘭方向前進,經過瑞芳、貢寮,越過三貂角與大溪漁港,循著當年漢人準備進入噶瑪蘭平原的路徑往前,當眼前出現梗枋漁港與龜山車站,這時請準備右轉彎進那條小小鄉村道路。就在一陣蜿蜒、路愈走愈小,讓人懷疑是不是導航又出錯時,突然間眼前開闊——到了!這裡就是以台灣農村人情味著名的「頭城農場」。

「頭城農場」是個以所在地點命名的農場,事實上如果要以它的精神內涵加以命名,確實有點困難,因為它包含的特色實在太多樣——這是一個佔地一百二十公頃的超大農場。一百二十公頃有多大?曾到過東京「上野公園」嗎?那裡頭有美術館、博物館、動物園、不忍池,還有眾多樹林與寺廟。而像這樣可以逛上一整天的東京最大公園,面積總計也不過五十三公頃,

換句話說,「頭城農場」超過它的兩倍大。

實際上,「頭城農場」就是一整個山頭與一大片森林的組合,在這廣闊區域裡,有菜園、果園、酒莊,還有一條清澈溪流與小巧迷人的農村景觀。來到這裡,你可以沿著森林步道品味台灣平地闊葉林之美,可以登高望遠欣賞太平洋與龜山島,也可以雙腳泡在溪流,與三五好友一起在夏日的清涼水聲中野餐。

由於長年不施化肥農藥,所以在無毒無藥的「頭城農場」,野外的一切綠意都很令人安心。而這樣的安心,不只吸引眾多團體來此體驗環境教育、辦理企業教育訓練,更吸引多昆蟲與鳥類在此定居。只要靜下心來,你可以看見許多藍鵲家族在香蕉與木瓜樹邊搶食飛舞;可以在昆蟲旅館門口看到獨居蜂正在辦理 Check in 手續;到了春季夜晚,這裡更成為螢火蟲的愛情舞台,每天上演可喜的愛情劇。

不過,最吸引人的部分還是食物。「頭城農場」每天下午免費供應無限量的擔仔麵、貢丸、挫冰與甜湯,晚上餐廳則變成擺滿宜蘭特色小吃的「煮傳食堂」,除了西魯肉、糕渣、一串心,還有來自大溪或梗枋漁港的新鮮漁獲,以及滋味濃郁的麻油燒酒雞,每天數十道菜總讓人帶著微笑入眠;到了隔天清晨,更有農場自產蔬果為你啟動活力的一天,從心到胃都滿足。

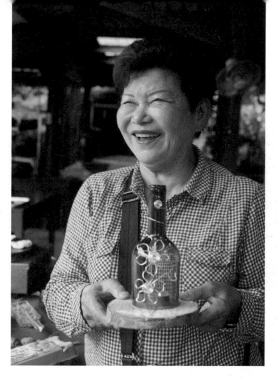

許多年來，「卓媽媽」不僅是「頭城農場」的代名詞，更是「台灣休閒農場女主人」深植人心的形象。

從老師到闆娘——
堅持做到完美的台灣阿嬤

「頭城農場」的開發史，猶如台灣經濟起飛年代的縮影，如果拍成電視劇，絕對高潮迭起，而且完整呈現民國四十到九十年代半世紀以來台灣女性如何在這片土地奮鬥扎根的辛酸史。

現年八十歲、人稱「卓媽媽」的農場創辦人卓陳明出生於台中清水，她的童年正好是台灣最窮的年代。「當時我父親的每個月薪水在負擔各種家用後，到了餐桌上，往往全家九口人每餐只有半個煉乳罐的白米可以熬粥……」永遠處在飢餓狀態的小陳明，有一回看到割稻工人吃「割稻仔飯」吃到嘴角流油，那飽足畫面深深印上心底，從此「有土地、有作物、有飯吃」就成為她對於「幸福」的定義。

卓陳明從六歲開始幫媽媽做斗笠貼補家用，國中畢業後因成績優異被保送師專，畢業後進入三重「正義國小」教書。婚後正值台灣家庭手工經濟起飛的年代，那時一斤兩塊錢的碎布經過成衣加工，最順利時可獲利一百二十元，有時一個晚上就能賺到當教師一個月的薪水，於是，她決定從此白天教書，下課後幫學生補習，到晚上就熬夜當縫紉女工，最後甚至開起外銷成衣工廠。四十歲那年，始終懷抱田園夢想的她，終於帶著積蓄來到頭城買下一片

山林，並且下田種起絲瓜、稻米、文旦、金棗，在自己的土地上成就出打從幼年就立志追尋的幸福。

「我是那種沒把事情做到完美就不會放過自己的人，做成衣二十年沒被退過一次貨，教書也常拿評比冠軍。」就是因為這樣的個性，卓媽媽用在經營農場的結果，就是讓「頭城農場」不但成為台灣最具知名度、人氣最旺的農場之一，名聲更遠播東南亞。而她，更是台灣第一代休閒農場經營者中，唯一的一位女性擔當者。

走過幾十個年頭，已有第二代接棒的「頭城農場」現由小兒子卓志成與媳婦Tina帶領團隊共同經營；至於大兒子卓志宏則與妻子吳季真在農場上方另闢園區開設「藏酒酒莊」，利用本土食材釀酒協助農村，兩者獨立經營卻又策略合作。

近年來，農場除了不斷持續導入各種專業人才，並積極取得各種認證，甚至邀請來自瑞士的主廚David「吳小龍」主持「綠色廚房」與「農村廚房」，也與「阿比野菜環島」的秀娟老師、馬愛雲老師合作推動「生態廚師培育」，一步一步讓這個扎根於本土的農場開始與國際接軌，對全球發光。

宜蘭山海物產——
令人嘴饞的金棗與現流仔

皮比肉好吃的金黃果實

金棗是少數「果皮比果肉更好吃的水果」，由於性喜濕冷，目前全台灣超過90％金棗都出自潮溼多雨的宜蘭，每年十二月到二月產季期間，整個礁溪、員山、三星，以及「頭城農場」遍佈金棗，那一顆一顆掛在樹上的金黃，剛好成為農曆年間最喜慶的色澤與滋味。

多數人很容易把金桔跟金棗給搞混，因為它們小小一顆長得很類似，但其實金桔長相比較扁圓像小橘子，顏色或綠或黃但以綠色居多；而金棗比較橢圓像雞蛋，採收時通常顏色金黃。更簡單的方式就是輕輕咬一口，如果表皮又辣又澀又酸，那就是金桔；如果咬下之後表皮很甘甜，那就是金棗。

早年宜蘭金棗幾乎都是為蜜餞而生，大約僅有百分之十做為鮮果食用，近年因為種植技術改良，外皮愈來愈甘甜，因此金棗鮮果開始被廣泛食用並加以入菜，就跟檸檬、金桔一樣，這些芸香科作物的酸與香很適合提昇海鮮的甜與鮮，但由於在酸香之外還帶甘甜，所以金棗也很適合搭配肉類與炸物解膩。此外，「藏酒酒莊」利用農場所產的無毒無藥金棗釀酒，並採取如同釀葡萄酒般的方式發酵，所以金棗酒喝起來不但帶有特殊韻味及果香，還曾拿下不少獎項，目前也已成為台灣水果酒類中的模範代表。

來自龜山島的魚貝蝦蟹

海洋並非到處都有魚，一個漁場的形成主要有四大類型，分別是「潮境漁場」、「湧升流漁場」、「大陸棚漁場」與「堆礁漁場」。而龜山島與蘭陽平原沿海等地，就是因為具有鄰近陸地的大陸棚地形以及海洋中隆起的堆礁地形，因而成為台灣最重要漁場之一，包含大溪漁港與梗枋漁港，加上石城與梗枋的定置漁網，讓這裡四季盛產鯖魚、鰹魚、小卷、中卷、花枝、蝦蟹、貝類、馬頭魚、紅目鰱、白帶魚、煙仔虎等多樣海產，而這也成為豐富「頭城農場」的餐桌與最佳在地食材。無論是簡單的乾煎、汆燙，還是紅燒、快炒，都能讓人有「吃到尚青海鮮」的快感。

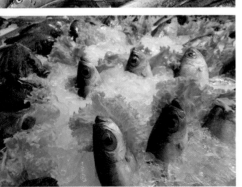

產地集中在宜蘭的金棗，以及富有盛名的「龜山島海鮮」，可說是蘭陽地區最具代表性的山海滋味。

感受大地豐饒——
德國人也來朝聖
的農村廚房

農村廚房
FARM KITCHEN

要設置「昆蟲旅館」，必須先瞭解當地有那些昆蟲出沒，並依照它們的喜好與特性加以設計，然後再使用竹管、木頭、乾草、或黏土、陶瓷、石塊來加以搭建。但無論什麼材質，都一定得是天然材料，而且不能使用化學噴漆。

來到「頭城農場」的「農村廚房」，首先就是由來自瑞士的主廚吳小龍，用他獨特的中、英、德語三聲帶引領大家前往有機菜園去觀察「昆蟲旅館」裡的獨居蜂與瓢蟲等昆蟲。接著再依季節不同，讓大家在隨時都有五十多種蔬菜的寬廣菜園中依當天需要自採蔬菜——或許小黃瓜、茴香、地瓜葉、或許翼豆、奶油白菜、九層塔，透過簡單農事的洗禮，充分感受土地孕育萬物的豐美。

第一課 ◆ 徜徉有機菜園，拜訪昆蟲旅館

「頭城農場」很美；沒有藝術造景，也沒有繽紛花卉；它的美，是那種非常農村、非常天然、與整個宜蘭氣候與環境渾然融合的自然之美。

走在農場的有機菜園土地中，會在一抬頭間，突然瞄見一群台灣藍鵲從樹林那頭飛過；會在低頭採菜時，看見一隻深紅色瓢蟲正像一輛金龜車般賣力的把自己向前推進，間或像遇見紅燈一樣突然靜止。而在菜園旁，還能看到特別的「昆蟲旅館」——這個概念最早源自英國學者為了做觀察而設置的「野蜜蜂箱」，也因為意外發現這個人造設施對於野蜂保護頗有幫助，因此逐漸發展成為給無脊動物棲身的「旅館」，並在世界各地開始流行。

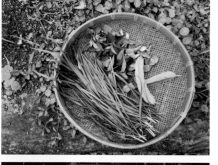

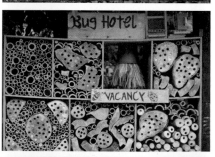

走進「頭城農場」廣達一點二公頃的有機菜園，除了隨時都能體驗摘菜樂趣，還能看到豐富的自然生態。

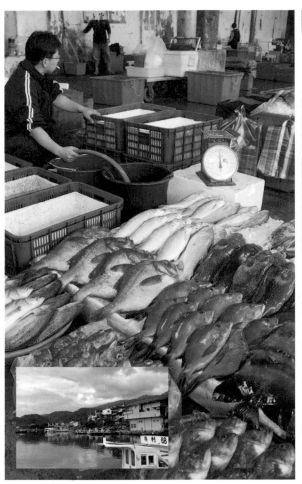

漁港裡各式各樣魚蝦蟹貝，永遠充滿令人驚嘆與著迷的生猛張力。

第二課 ◆ 來逛漁港市場，採集尚青漁獲

蘭陽平原旁的太平洋與龜山島海域是台灣主要漁場，包含南方澳漁港、烏石港、大溪漁港，都是近年相當受遊客歡迎的漁港。相較之下，「頭城農場」附近的梗枋漁港較不出名，但卻是一個在地人很愛的小漁港。

梗枋漁港就在宜蘭頭城的「龜山車站」旁，整個漁港主體建築如果用步行，大概一分鐘就可以繞完，就算連周邊停泊船隻的港灣繞一圈，大概也只要十幾分鐘。儘管迷你，但若剛好遇到漁船回港，那就充滿樂趣。

這邊的漁船以捕撈鯖魚、�
鰤仔魚、中卷、馬頭魚、白帶魚、煙仔虎為大宗，但仍不時可見多樣罕見魚種。

此外，也有堅持「一支釣」的漁船，強調只靠釣竿一尾一尾釣而不用網撈。也正因為不過度掠奪海洋資源，所以這裡的漁獲品質頗佳，加上主要客群以在地居民為多，因此比起多數觀光漁港，也更多出幾分熱絡寒暄的溫度。

卓媽媽十分喜歡逛梗枋漁港，偶爾也逛大溪漁港，但她買魚不是一尾一尾挑，而是整籠整箱的買。所以只要「農村廚房」遇上漁船回港或定置漁網收貨時間，再加上她剛好有空，就會「選日不如撞日」的帶著大家一起出門去感受小漁港風情、體驗「當大戶」整箱買魚的樂趣。

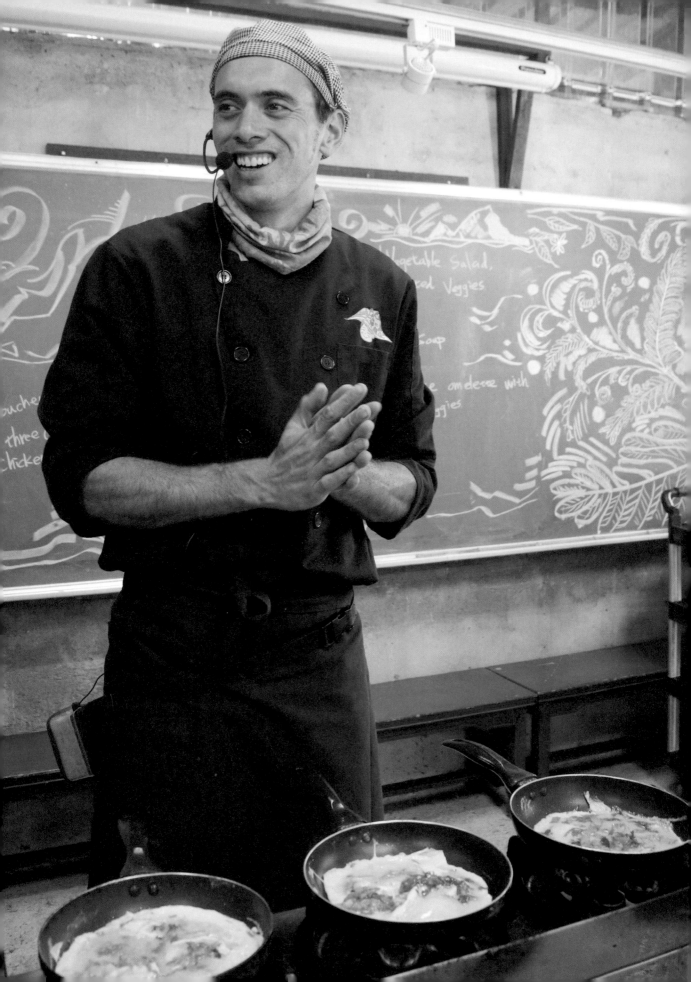

強調使用在地食材的「農村廚房」，無論融入西方手法，還是純粹台式風格，端上桌的每一道料理，都能吃到讓人感動的食物真味。

第三課 ◆ 走進綠色廚房，領略台洋饗宴

① 金棗魚丸湯：

魚丸的出現，最早是源自於將漁獲過剩的魚肉打成魚漿，加入調味料再放進滾水中煮熟定型而來，這樣除了可以改變魚肉風味、增添新鮮感，還能方便保存與運輸。

台灣東部外海每到春季盛產的鬼頭刀肉質極富筋性，做成魚排或魚丸都非常Q彈，於是吳小龍主廚融入西方料理觀念，將金棗與鬼頭刀結合，先剁碎後拌勻，接著加入切片的蘑菇、白菜、金桔葉、枸杞等食材，並以一點點鹽與胡椒、香菜調味，再倒入「藏酒酒莊」的米酒，然後捏成每個三十公克大小的魚丸，再放進滾水中煮熟定型。用這樣的金棗魚丸成湯，入口酸甘鮮等各種滋味具足，在台灣食材中，品嚐到的卻是一種特殊的異國風味。

② 煙燻鴨賞翼豆沙拉：

蘭陽平原多雨，處處都有水源與濕地，適合養鴨，因此一百多年前宜蘭農民就已大量飼養蛋鴨、肉鴨與雛鴨，而「趕鴨」更可說是宜蘭地區，特別是五結、礁溪等地最常見的農村風景。到了近年，這些地方也成為「櫻桃鴨」的知名產地。至於「鴨賞」，就是早年農民為了保存處理過的鴨隻而衍生出來的特產。作法是將處理過的鴨隻以竹片撐開，接著以鹽醃漬一週再放到戶外風乾，過程中需避免鹽日照以防鴨肉出油，等風乾完成後，再將鴨子送入烤箱以甘蔗燻烤，讓蔗糖的香甜進入鴨肉並讓鴨隻色澤呈現金黃。要吃時拌一點白糖、白醋、香油、米酒，再用蒜苗和紅椒點綴，入口鹹甘鮮等香Q嫩，非常美味。而這道沙拉前菜正是以鴨賞為主角，結合翼豆、紅椒、白柚等時令蔬果，再搭配「藏酒酒莊」以台灣本土葡萄發酵釀製的私房白葡萄酒醋，不僅好看，而且每一口都富含新鮮滋味。

③ 三杯中卷：

「三杯」是非常具有代表性的台灣味。第一杯是麻油，以本土栽植的芝麻所壓榨的好油可以帶來無比香氣；第二杯是醬油，以手工慢釀的黑豆油則富含鹹中帶甘的醍醐味；第三杯是米酒，以純米釀造的料酒則在提味之餘還能大大提升料理的層次。也因此，將梗枋漁港現釣的優質中卷洗淨切段後，以「三杯」的方式快炒，再撒上一把九層塔調香，端上桌就是香氣四溢、引人垂涎的秒殺好菜。

正港農家出品——
充滿庄腳風情的
特產好物

超辣小魚干

玻璃瓶裝，200g、180 元，禮盒裝 2 罐 360 元。常溫保存 10 個月。

這瓶小魚干的誕生，其實非常意外。某年「頭城農場」滿園朝天椒正準備收成，不料一場颱風肆虐蘭陽平原，朝天椒被吹落滿地。在不捨心情下，卓媽媽將這些颱風摧殘過的朝天椒用麻油爆香後加上梗枋漁港的小魚干拌炒，結果這個出於「不想浪費」的惜物之作，卻自此成為農場不敗的招牌伴手禮。非常辣，非常香，加一點到乾麵裡或用來搭配白飯，吃到停不下來。

放牧雞雞蛋

紙袋裝，市價秤重。常溫與冷藏保存。

「頭城農場」以廚餘跟天然有機植物與昆蟲飼養之放牧雞，大約 500 多隻，平常在金棗樹林間散步、抓蟲、扒土，既照顧了金棗不受蟲害，也給予金棗樹最天然的養份，循環經濟、自然環保且人道飼養，生產出的雞蛋品質極佳，是農場熱門商品。

金棗蜜餞

紙盒裝，2 盒裝，150 元。冷藏保存。

產季期間，將金棗簡單以糖醃漬後保存，入口有金棗的酸甘與蜜香滋味，適合直接鮮食，也可以加入生菜中作為沙拉調味用。

金桔果醬

玻璃罐裝，225g，180 元。
常溫保存 3 個月、冷藏保存半年。

以農場自產之金桔（不是金棗）搭配酸梅粉、鹽巴、糖等天然食材調製熬煮而成，可以用來煮水果茶、抹吐司、入口就是天然的果香滋味。

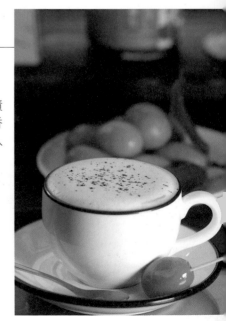

📍 地址：宜蘭縣頭城鎮更新路 125-1 號

📞 電話：03-9772222

🚌 大眾運輸：搭電聯火車於宜蘭頭城龜山站下車，
平日農場可提供七人座接駁，需先預約。亦可
搭自強號於頭城火車站下車並自行搭乘計程車，
車資約 250 元。

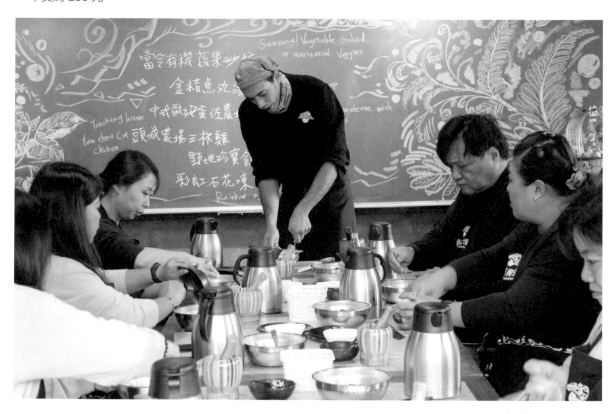

農村廚房主題課程 德國人也可以來的農村廚房

★ 遊程售價

平假日均一價：1,600 元 / 人

★ 遊程時程表（分上午與下午，時程與課程內容均可客製化）

09:50　報到：當日行程介紹

10:00　有機菜園解說導覽、農事體驗、循環經濟教育理念傳遞

11:10　快樂雞地巡禮，將洗完、切完的菜帶著前往餵雞

11:50　跟著專業的瑞士主廚學習廚藝與擺盤

　　　　（金棗魚丸湯、煙燻鴨賞翼豆沙拉、三杯中卷）

13:00　在優美大自然美景、半戶外場地中享受愉悅的一餐

14:00　利用海洋廢棄物玻璃創作各式各樣的藝術品當伴手禮帶回家

> ❗ **活動注意事項**
> ・請著寬鬆輕便衣服為主
> ・農村廚房課程需先預約
> ・建議參與年齡為 15 歲以上
> ・此行程大人與小孩同價
> ・現場工作人員能說中文及基本英文
> ・成團人數為 20 人，最多 40 人，
> 　如未達成團人數，行程將取消，並
> 　於體驗日期前 2 天通知且全額退款
> ・如有特殊需求請先告知

一個結合「唱歌」和「種稻」的地方，你有沒有辦法想像？……
拿鋤頭的「少年阿公」帶著你在市場漫遊、在農田走逛，
抱吉他的「音樂仙女」帶著你在阿媽的老厝一邊做菜一邊歌唱。
當「音樂」與「米」產生碰撞，
你將發現，原來農村的滋味，可以這麼不同凡響。

音樂米創意產銷企業社

13

宜蘭縣・礁溪

就愛跨界——
突破框架的
農業產銷推動者

「你好，我是子維，叫我『少年阿公』就可以了。」一會兒少年，一會兒又是阿公，這到底是蝦咪意思？……

七年級生方子維，有著一張稚氣的臉，明明才三十幾歲，卻管別人喊他「阿公」——

上身是薄得透風的白色竹紗衫，下身則是捲著褲管的灰藍粗布褲，腳上套著的黃色軟橡膠拖鞋上莫名印著荷蘭國旗，頭上還戴著早期廟會人人必備的黃頂紅帽緣的信徒帽——這種六〇年代的「阿公裝」，在他身上卻不顯違和；出於一種「老起來放」的概念，他其實想傳遞復古農村時代的精神文化。因此，帽子上有「菜市場」三個大字，內衣似的白衫上則印著「來宜蘭洒say 市場」的圖樣，加上他骨子裡透出的文

青氣質，既local又國際化，一出場，就完整傳達出「跟著少年阿公洒市場」的意涵。

作家簡娉在《聖境出巡：菜市場田野調查》提到：「逛菜市場是一種神聖的行為。」劉克襄在《男人的菜市場》道出：「走進菜市場，看到食材的原本模樣，知道栽種的環境，似乎才有所安心，對地方生活風土有較踏實的認識。」而方子維則直白的表示：「菜市場，是生活的博物館。」

也因此，從小在宜蘭市場長大的他創辦了「音樂米創意產銷企業社」，除了透過拜訪在地攤商、建立彼此合作關係，也希望藉由記錄世代生活故事來保留更多市場文化；並藉由辦理市場踩街活動、選用在地食材製作特色料理等點子出發，期盼藉由「接地氣」的設想與規劃，能吸引更多國內外青年走進宜蘭市場，一同感受「洒菜市仔」的樂趣。

「你可以在菜市場找到生活中食衣住行的一切所需，觀察形色人物的生活百態，深耕鄰里巷弄人家或買賣雙方最單純的信任和情感，還能拉近消費者與農業生產者的距離、對土地的連結。」少年的熱血和阿公的古意，在方子維身上表露無遺；就像結合「唱歌」和「種田」這兩個元素，「音樂米」以菜市場為起點，以農村為終點，帶領來自都市的人們回到生活的原點，返璞歸真。

在市場長大的方子維，也以販賣農產的菜市仔出發，逆勢帶大家往回走向生產農作的農場。

斜槓青農——

不按牌理出牌的性格小夫妻

方子維其實是在「南館市場」長大的團仔，有感於雪山隧道開通之後，宜蘭的農業土地價值歷經震盪、鄉村地貌農作景觀逐漸被就地拔起的農舍取代，加上農業人口流失、農村年齡老化等種種問題，於是讓他開始思考「以己之力進行改變」的可能性。後來，他決定辭去原本工作，帶著曾在澳洲和日本各地農場打工度假、以及在「台灣休閒農業發展協會」服務的經驗，回到宜蘭創立「音樂米」，希望透過友善農地及種種創新有趣的行銷方式，讓更多年輕人願意返鄉，一起投入從農行列。

只是，頂著「中正大學行企管碩士」的光環，他的回家之路因為有違長輩期待，所以並沒有獲得太多支持與諒解。然而，方子維並不氣餒，抱著「我們就是要把農業變得很有趣，才會讓在地青年願意返鄉」的堅持，他不斷創新做法，而且勇於嘗試各種角色。於是幾年下來，他是在田裡種田的青農，是學校負責食農教育的老師，是走進廚房為國際旅客端上台灣農村料理的總舖師，也是推廣台灣休閒農業的英日文導遊兼翻譯。

多年努力之下，他的農業產銷推廣事業不但開枝散葉，而且也終於獲得父母認同，甚至還在「跟著少年阿公迺市場」活動裡插上一腳——這項有趣的行程，方子維以年幼時的生活場域「宜蘭南北館市場」為起點，從「菜市場導覽」出發，帶著國內外遊客穿過巷，品嚐道地美味小吃，遊走南北雜貨商行、選購在地新鮮蔬果，順便再到老媽開在市場裡的時裝店裡去逛逛；最後，再移師到「音樂米」所在地——礁溪一處被農田包圍的老厝「游阿媽藝站」，讓大家下田體驗農事、進廚房做農村料理，並且聆賞在地歌手「音樂仙女」黃萱儀創作的豐富鄉村音樂——從早到晚，就像經歷一場華麗的農村嘉年華。

對於大多數返鄉從農的「青農」來說，農業議題本身是嚴肅的；但如果把「農」這件事情落實到生活之中，那其實是愜意又有趣的。而這樣具有深意的事情，當然不能只靠一個人——「游阿媽藝站」的推手黃萱儀，就是方子維的牽手。她將外婆近八十年的老屋加以活化，並集結六十多名各路志工協助打造，才有今日的面貌。

「原本我只是跟玩音樂的朋友在這裡練團，沒想到愈玩愈大！」

從創作《礁溪阿媽》、單純唱出對土地與親情的真摯，到翻轉家鄉面貌、改變老厝生命，她與方子維攜手，讓「音樂米」的農推理念結合「游阿媽藝站」的地域特質，不僅改變了大多數人對菜市場與農場的印象，也讓「買菜、種田的地方」化身為廚藝教室、藝術舞台、食農學堂，更因為來自全球三十幾個國家的老外相繼來訪，讓他們這幾年來所做的事情備受各界肯定；而把人生過得很「斜槓」的夫妻倆不僅開始跟務農的老人家有了共同話題，也和村子內的鄰居多了互動；更因為「回家」，而讓自己與親人之間的關係更加緊密。

「少年阿公」與「音樂仙女」的組合，在阿媽的土地上種出動人的「音樂米」。

幸福滋味──
暖暖太陽曬過的
紫米與鹹菜

番刈田裡的紫米

方子維所種的田，就在「游阿媽藝站」所在的番割田社區，而且還被他起了個「番刈田」的特別名字──《葛瑪蘭廳誌》記載：「番割，沿山一帶有學習番語、貿易番地者，名曰番割。」其實指的就是早期漢人與葛瑪蘭族交易買賣的中心。至於「番刈」二字，則是漢人與原住民中間翻譯協調的職稱。而很有想法的方子維認為：「我們現在的工作就像是現代番刈，把農村的故事，用不同的語言說給不同的人聽。」

也因此，他不但在這裡種田，還與其他農家都種白米的選擇不同，只種紫米。

由於「游阿媽藝站」是黃萱儀以外婆的女性角色作為創業起點，所以當方子維決定要種田時，也以此為核心理念，而連結到農產，就決定以富含鐵質和青花素、對女性身體有所助益的紫米為選項。

只是，為了避免讓週邊大量運用機器耕作的白米混入紫米田中，所以從育苗、種植到收割，一切都靠方子維「純手工」操作。但也因為親手將紫米一束一束割下，綁繩、倒掛，讓稻梗中的水份回流、增加稻穀飽水度，再經過陽光曝曬乾燥，所以每一粒紫米都飽滿潤澤，煮熟後，光是捏成飯糰佐點鹽巴就風味十足。「自己種的，

吃起來就是不一樣；那是一種因為慢慢來，才得以保有的陽光滋味。」

阿媽醬缸的鹹菜

「游阿嬤藝站」是一座磚瓦老房，原汁原味保留著古早風貌，連「灶腳」都還在運行。被白蟻蛀過的單薄木架上，陳設著復古碗盤，角落裡還有一缸缸宜蘭人口中的「鹹篤仔」──傳統農業社會中為了保存食物，人們常將各種食材加以醃漬，冬瓜、竹筍、茄子、豇豆、高麗菜、蘿蔔，無所不醃。

而在多雨的宜蘭，由於日照少，所以把握有太陽的日子、將食材曬乾後再以鹽或醬漬製成的「鹹篤仔」也特別珍貴。以芥菜來說，洗淨鹽醃兩三天就成為「雪裡紅」；若經日曬萎凋後用鹽巴搓揉，再用石頭壓著封印三個月左右就變成「酸菜」；把酸菜取出，經半風乾後放一段時間，就成為「福菜」；若再取葉片部分加以持續發酵曝曬至全乾、捆為一束束，放上一兩年，就變成黑黑的「梅干菜」。

而這些經過陽光與時間洗禮的「鹹菜」，無論是直接拿來配粥下飯，還是用來燒菜煮湯，都是農村時代傳承至今的「古早味」，讓人念念不忘。

「自己種的稻米，自己醃的鹹菜，只有在農家，才能享有這樣的幸福滋味。」

從食到農——
打開買菜做菜與種菜的大門

方子維的市場導覽充滿活力與創意，無論是國內外遊客都印象深刻。

農村廚房
FARM KITCHEN

第一課 ◆ 跟著少年阿公逛菜市場

「都市人離農村生活非常遠，但每個人住的地方附近一定有菜市場，而那正是我們與農業最近的距離。」方子維在努力找出都市與農村的連結點之後，「市場導覽」便成為啟動他規劃「跟著少年阿公逛菜市場」的重心。

位於宜蘭市昇平街的「北館」是第一公有零售市場，轉角光復路上的「南館」則是第二公有零售市場。提著茄芷袋，跟著方子維走進這距離不過百來公尺的南北館市場，琳瑯滿目的攤位讓人看得目不暇給。人聲鼎沸中，混雜著此起彼落的問候，只見方子維一邊招呼寒暄，一邊熟門熟路的帶頭往前走。這攤是宜蘭才有的九層炊，

那攤是當地才吃得到的鹹豆仔草仔粿，這家有香氣四溢的苦瓜封醬菜，那家則是他從小吃到大的肉羹麵。在他口中，每個商舖都有了鮮活的面孔。此外還有賣青菜水果的、賣豆腐南北貨的、賣青草中藥的、賣佛具金銀紙的，甚至是販賣各種刀具的──正因為在市場裡可以看到不同地方的在地物產與飲食文化，所以「逛市場」就成為「把都市人帶回鄉村與農田之前的最佳起點」。

為了讓大家對當地市場更有融入感，方子維還特別出心裁、發放用紅包袋裝的採購金，以每人一百元的金額，分組在市場採買今日所要料理的食材──「從市場到餐桌」，準備進一步把大家帶向農村廚房。

第二課 ◆ 來去番刈田裡學做農事

「來到礁溪『游阿媽藝站』」、放下從市場買來的食材之後，接著就是來去看農作物生長的地方——從方子維種紫米「番刈田」，到產蔬果的小菜園，除了美麗的鄉村田園讓人賞心悅目，還能親自動手，或者除草、鬆土、翻耕、作畦，或者播種、架網、澆水、採收，從茼蒿到玉米，從金棗到洛神，感受身為農夫的辛勞與幸福。

一邊體驗農事，一邊聽方子維說故事。原來這個曾經有三百人的村子，目前僅剩二十幾戶人家。也由於閒置的老屋和農田很多，所以，未來這些地方不僅是他和妻子繼續發展地方創生的處所，更是盼望更多年輕人加入返鄉行列、一起耕耘的所在。

走進田園，除了親眼見證農作物在泥土中生長的樣子，更要透過身體勞動體會食物的珍貴。

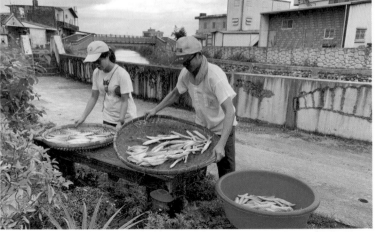

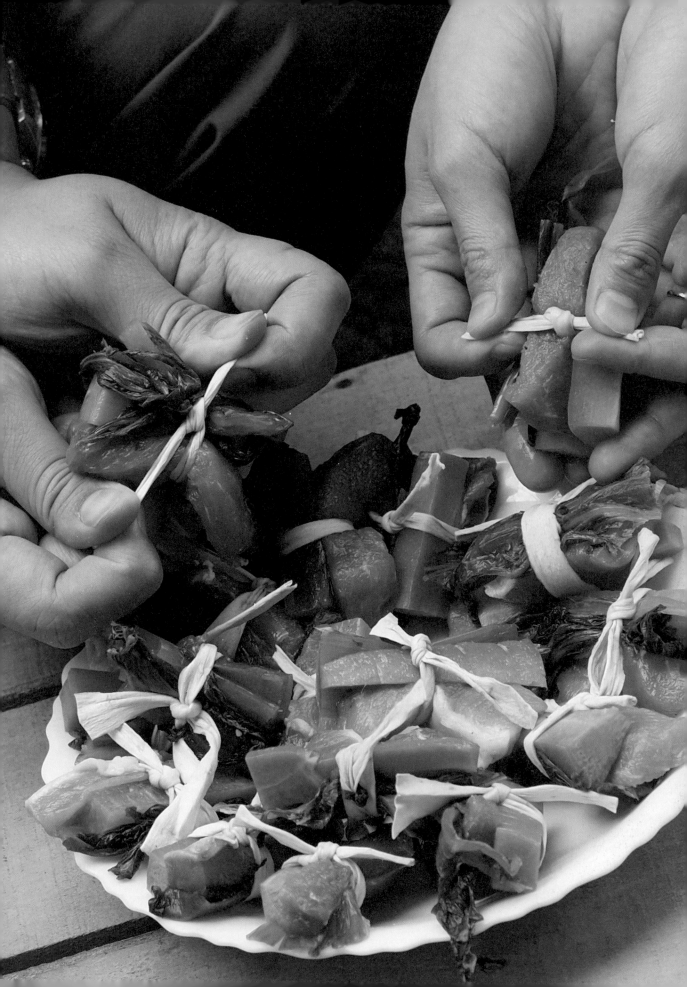

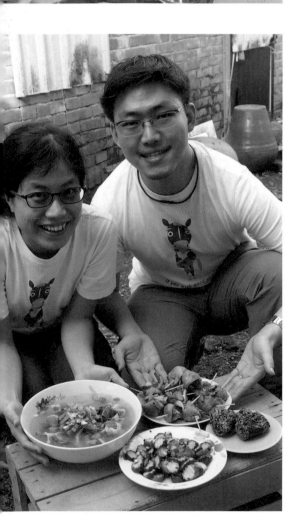

第三課 ◆ 做菜之前要先來點音樂

回到「游阿媽藝站」，不急著下廚，而是在黃萱儀的吉他與歌聲中，聆聽屬於這片土地的記憶：

音樂米，聽音樂長大的米；因為你，唱片土地的記憶：

模樣、稻田芬芳、還是如今的廚房，其實不需要太多文字，只消一首歌，大家就都懂了，就都感動了。

方子維說：「我們太習慣用嚴肅的態度來看農業，但其實農業可以很柔軟。我擅長用理性的文字陳述農業，萱儀則感性地透過音符唱出農業。」這對夫妻，不僅會說會唱，還會帶著你在笑聲不斷迴盪的廚房，做出一道又一道農家滋味。

① 涼拌小黃瓜：

把從菜園摘來的小黃瓜洗淨，再用從市場刀具行買來的波浪刀切成片狀，拌入蒜瓣、糖、鹽、醋等調味料後，放在罐中均勻搖晃，靜置十五分鐘入味，就是最佳頭盤涼拌菜。

② 仙女圍腰帶：

俗稱「鹹菜結」，早期農村生活清苦、吃肉不易，這是只有逢年過節才會上桌的手路菜，而且做的時候經常還是一家老小一起分工，分別將里肌肉、紅蘿蔔、鹹菜或酸菜切成一樣長短，再各取一個，以瓠瓜乾從中綁起打結，最後放入蛤蜊及薑絲，以蒸鍋或電鍋煨煮即成。湯鮮料美，入口盡是滿足。

③ 一串心：

這是在地特有小吃，做法是把油豆腐劃開，再依喜好填入鴨賞、豬頭皮、膽肝、粉腸等各種以甘蔗煙燻的肉品，然後串上香菜就完成了。吃的時候一定要配上紅通通的「萬用醬」（甜辣醬），那才算是道地的蘭陽味。

④ 音樂米滷肉飯糰：

以番割田社區生產的白米及方子維種的紫米炊煮成飯，趁熱揉入一點鹽巴、沾黏一點芝麻，再捏成自己喜愛的形狀，中間挖個小洞，塞一塊方媽媽親手做的「全世界最好吃的滷肉」，再包覆一小片海苔，就成為「音樂米」的代表佳餚。

有菜、有肉、有飯、有湯。「音樂米」在阿媽的廚房給你飽足豐美的農家風味餐。

呷米穿衫——
復古味十足的
文創風農特產

紫米

小包 600g，200 元；大包 1kg，300 元。

聽音樂長大的紫米，是方子維親自栽植的，每年僅產出 200 公斤。

音樂紫米菓／糙米餅

每包 100 元。

倒掛日曬乾燥的紫米化身為紫米菓，除了米香，還帶有天然芋頭香氣。另外還有糙米餅，是輕食主義者的最佳零嘴。

阿公的竹紗衫

白色 290 元，藍色／綠色 350 元。
（尺寸：M／L／XL／2XL／3XL）。

天然材質，快乾透氣。款式簡單，可單穿亦可當作內衣。是終年實穿的百搭單品。

茄芷袋

紅色／黑色／藍綠色，皆 100 元。

台灣復古風手提包。原名「加志」，名稱源於日文「かぎ編み（kagiami）」，意指編織法。最初由三角藺草手工編織而成，所以俗稱草袋仔，隨著台灣工業化，後來改為尼龍網布製作。

📍 地址：宜蘭縣礁溪鄉番割田路 44 號
📞 電話：0912-420-831
🚌 大眾運輸：搭火車或客運至宜蘭火車站集合，
　　漫步＋接駁車往返市場和農村。

 音樂米創意產銷企業社

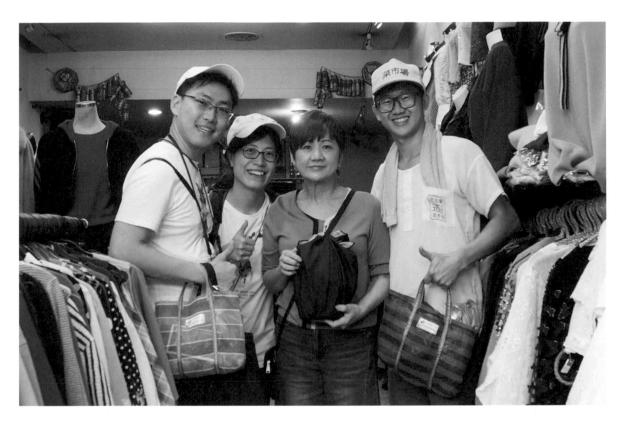

農村廚房主題課程 **跟著少年阿公逛菜市場**

★ **遊程售價**

平假日均一價：2,500 元 / 人

★ **遊程時程表**（可搭配遊客時間客製化）

10:30　宜蘭火車站出發

11:30　搭車前往礁溪古厝

12:00　游阿媽藝站農村廚房料理
　　　　（涼拌小黃瓜、仙女闊腰帶、一串心、音樂米滷肉飯糰）

13:30 ～ 14:00　農村音樂會

14:00 ～ 15:30　地方創生農旅體驗

❗ **活動注意事項**

· 廚藝課程將依照人數，分組手作料理

· 雨天備案：農務體驗將調整為室內「友善生活手作 DIY」或可穿著雨衣進行（自行選擇）

· 此行程適合 10 - 70 歲大小朋友參與

· 此課程提供素食選擇，請於預訂頁面註明

· 農務體驗請自備毛巾、防曬用品、水壺、雨具及穿著舒適步行衣著

· 此行程成團人數為 4 人

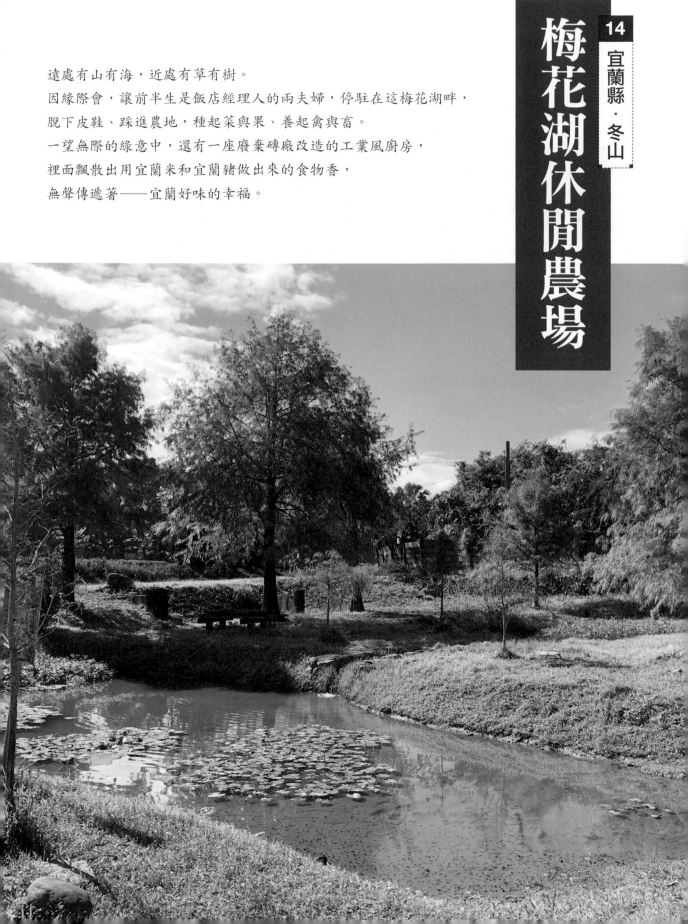

遠處有山有海，近處有草有樹。

因緣際會，讓前半生是飯店經理人的兩夫婦，停駐在這梅花湖畔，

脫下皮鞋、踩進農地，種起菜與果、養起禽與畜。

一望無際的綠意中，還有一座廢棄磚廠改造的工業風廚房，

裡面飄散出用宜蘭米和宜蘭豬做出來的食物香，

無聲傳遞著——宜蘭好味的幸福。

14

宜蘭縣・冬山

梅花湖休閒農場

從磚窯廠到綠野農場──
找回土地的幽靜與純淨

站在宜蘭冬山鄉道教總廟「三清宮」廣場向下望，底下就是「梅花湖」。當年蔣經國下鄉至此，見湖面宛如梅花五瓣，故以此命名；也因為如此，讓原名「大埤」的鄉村小湖突然變成具有全國知名度的風景區。只是滄海桑田、環境變化，至今幾已無人能看出那梅花形狀。不過，倒也沒人失望，因為站在這裡，眼前景觀就足令人讚嘆──那是一個非常有層次的景觀，最遠處是藍天白雲、沒有污染的太平洋海天之美；白雲之下，龜山島靜靜迎著朝陽；

再來是一整片蘭陽平原與冬山河蜿蜒的最佳原料，更讓梅花湖周邊成為一九四〇年代宜蘭少數擁有電力的地方。接著，隨著磚窯廠關閉、土地恢復純淨，這裡逐漸成為綠頭鴨養殖與辣木種植區，並於接著腳底下就是湖水碧綠的梅花湖，而在湖畔，那淹沒在整片綠意與草皮之中的草原，就是「梅花湖休閒農場」。

不同於多數休閒農場是由傳統農業轉型而來，「梅花湖休閒農場」原址在日治時期是羅東溪氾濫區。早年湖邊是羅東溪氾濫區，每逢豪雨颱風就帶來洪水，除了威脅居民身家安全，更帶來無數泥沙碎石。但住在這當時地名為「茅埔圍」的人們並沒有搬走，因為認定這裡就是根，所以儘管面對大水與土石肆虐，卻總是在水退之後就默默搬走石頭，然後再繼續耕作；年復一年，即使被嘲笑「憨猴搬石頭」，他們依舊不肯放棄這片土地。

多年之後，這些石頭與黏性砂土意外成了居民蓋房子的最好材料，也成為磚窯廠而來。

後期轉型為「旺樹園」，提供遊客檜木屋住宿休閒。直到近年，再轉型為「梅花湖休閒農場」，並開始種植香草、蔬菜、南瓜、金棗、柚子與楊桃等冬山鄉在地作物。

擺脫溪水氾濫危害後，梅花湖周邊也脫胎換骨，不只被道教視為風水寶地，更興起許多特色民宿，知名的「斑比山丘」、「小熊書房」與「宜陽牧場」都在附近，讓此處成為一個見證「從荒土到樂土」的真實案例，更是一片可以充分感受恬靜悠閒的樂活之地。

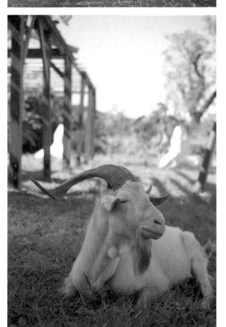

綠意盎然的「梅花湖」，盡是悠閒恬靜。與遠方的太平洋上的蔚藍風景，相映成趣。

飯店經理人優雅轉身——
打造跨代共享鄉村農莊

梅花湖農場男主人劉江宜出生於台南柳營，女主人郭秀惠為嘉義人，兩夫妻年輕時任職於專業顧問管理公司，曾協助包含嘉義「瑞里」、「若蘭山莊」、南投東埔「帝綸」等度假飯店經營管理。一九九四年，當時梅花湖畔度假木屋陸續興起，劉江宜因此從中南部被挖角來到「梅花湖度假世界」擔任顧問。

「梅花湖度假世界」位於梅花湖畔，擁有三十多間水上木屋，極受團體旅客歡迎，當時只要客滿，劉江宜就與位於附近的「旺樹園」農場協調借用空房，久而久之，彼此建立良好合作關係。

後來，隨著「梅花湖度假世界」結束營業，「旺樹園」農場也因老老闆過世、子女又多移民國外，因此劉江宜與郭秀惠決定直接手承接，從二〇〇三年開始經營「旺樹園」，到更名為「梅花湖休閒農場」，不但全心投入，並於農場中規劃設備更佳的度假木屋、露營區、烤肉區、漆彈場、DIY體驗區、營火場，以及適合親子的體能訓練場與可愛動物區。

為了永續經營，農場全區六千多坪土地均不使用農藥。置身其間，就像走進早年農村，大片綠地上有著肥鵝、小雞，還有在空中翱翔的大冠鷲，以及番鵑、白頭翁等野生鳥類；另外，不時可見台灣獼猴、果子狸、松鼠、蝙蝠，以及多樣野生植物如大葉櫻、藤相思樹、菊花木、大葉楠、野桐及金氏榕等，動植物生態豐富。

也正因為擁有多元生態資源加上典型蘭陽平原的平坦地勢與景觀，這些年來，郭秀惠努力將農場從原有的親子體驗，進一步拓展到長者與孝親市場，希望打造一個適合全家同遊的「阿公的快樂農場」，讓梅花湖重現早年農村生活景觀，營造適合一家三代的遊憩空間，更希望讓年長者可以在此找到往日情懷，並且藉由體驗耕作與下廚，從農作與廚藝中找到成就感。

一路走來，夫妻倆從飯店經營到農場管理，腳步未曾停歇。儘管雙腳踩著從皮鞋變雨鞋，頭上頂著的從黑髮到白髮，但他們大半生都在休閒產業中不斷打拼，努力成就遊客的歡樂。

對於大半生都在飯店裡度過的「梅花湖」女主人郭秀惠來說，如今種菜、種水果的農家生活，真是一個意外的選擇。

良食米與噶瑪蘭黑豚——
讓宜蘭驕傲的農作畜產

在農場新推出的「農村廚房」中，「梅花湖休閒農場」除了運用自家栽種農產，也與周邊農場配合，展現在地物產特色。

冬山的「良食米」品質精良，其中又以「鴨稻寶」生態米最具特色。

好米鴨稻寶，冬山經典名物

稻米是台灣主食，冬山鄉則是台灣著名稻米產區之一，近年更因「宜蘭冬山伯朗大道」聲名大噪，讓許多人看見蘭陽平原的稻田之美。目前冬山鄉稻作面積約一千兩百公頃，最大特色在於擁有砂質壤土以及伏流湧泉的環境。也因為緯度偏北，氣候較涼，所以儘管使用冬山河上游第一道乾淨的灌溉水，但一年只有一穫，不像中南部稻米一年可以兩穫甚至三穫。雖然這些年來，冬山鄉不僅以「良食」為品牌整合行銷當地稻米，並多次獲得農糧署主辦的全國稻米品質競賽之十大經典好米、全國二十大好米等多種獎項。

「良食米」包含圓米、嚴選米（蓬萊米）、珍珠米（高雄一四五）、鴨稻寶（生態米）、多穀米等不同品種，除了先天環境水質，有些農民種植時還會在農田中撒入黃豆粉滋養土地，因此種出來的稻米香甜Q彈。

更特別的則是鴨稻寶生態米，這是農夫在每年春天插秧後將黃毛小鴨子放入稻田中，讓小鴨一邊悠哉吃害蟲，一邊以排泄物為水田增添養分，所以不需農藥化肥，稻米自然健康茁壯；等即將收割時，毛茸茸的黃毛小鴨也長成健康大白鴨。

宜蘭人養的「噶瑪蘭黑豚」，成為在地「味自慢」的起點。

宜陽六白豬，梅花湖畔傳奇

近年來爆紅的「噶瑪蘭黑豚」，出自三代養豬的「宜陽牧場」。這種豬與日本鹿兒島黑豬一樣，都屬於源自英國的盤克夏品種，由於體色黑，但在鼻端、尾端及四肢末端均為白色，故有「六白豬」之稱，在台灣較罕見。

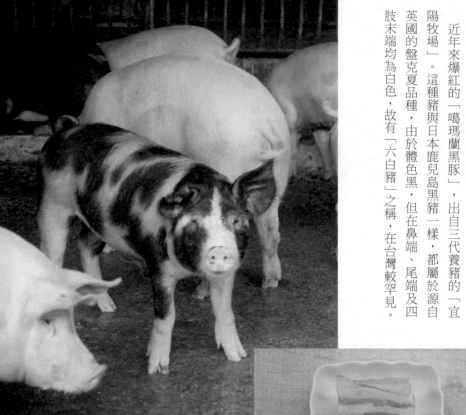

盤克夏豬油脂豐厚且香甜不膩，但台灣豬隻拍賣市場向來喜歡豬體較瘦、不要太油太肥，因此早年「宜陽牧場」把豬送到拍賣場，大家都會笑稱「垃圾豬來了」，價格也一直拉不高。二代主人許水泉回憶：「那時非常挫折。因為『宜陽』的豬是照老一輩人的方法，用在地玄米、酒糟、黃豆粕等天然穀類餵養約兩百五十天後才上市，但大家都不知它的豐厚脂肪是價值……」

直到二〇〇〇年口蹄疫爆發，台灣許多豬廠紛紛中標，「宜陽牧場」卻一支獨秀、不受影響，這才引發農業專家好奇專程前來查看。而一看之下，也才知「宜陽」的豬除了品種不同，飼養方法也傳統天然，其實不適合進入一般市場拍賣。在專家建議下，「宜陽」自行開設肉舖通路，並且自從在羅東開店之後，生意一飛沖天，也成為全台極為罕見「想買豬肉得先預約」的知名肉商。

不過，「宜陽」並未因生意大好就無限制養豬，至今仍然依照古法給予豬隻寬廣空間、努力打掃豬舍維持乾淨，並確實養足八個月才宰殺販賣。目前每天零售產量最多兩頭，另外其他五頭則依契約送往台灣各大五星級飯店與高級餐廳。如此嚴格限量、「一口難求」並非飢餓行銷，而是因為真正「用心」在養豬。

只有親手採摘時蔬鮮果，才能感受置身農場的動人滋味。

走進阿公的快樂廚房 ——
煮一頓鄉土的農村好料

農村廚房
FARM KITCHEN

第一課 ◆ 採菜摘果做棗糕

「梅花湖」的「農村廚房」是由廢棄磚窯廠房改建而成，半露天空間有著淡淡思古幽情。

而走進菜園果園採集金棗、香草、小白菜、韭菜、玉米、茴香、地瓜葉……等當天所需蔬果，並由廚藝老師帶領解說食材生長過程與辨識挑選技巧，就是進廚房前的第一課。

在各種蔬果中，金棗可說是最能代表宜蘭的水果，相傳原產於中國浙江，直到清朝移民才帶入台灣。由於果肉極酸，本來農民並不愛種，而且就算種了，主要也是用來當做年節觀賞使用。直到一八四三年，一位清朝通判朱材哲來到宜蘭，見金棗掉落滿地相當可惜，於是傳授居民醃漬技術，結果這項「鹹酸甜」大受歡迎，從此金棗就在宜蘭扎深了根。到了一九八〇年代，台灣各地觀光旅遊業興起，金棗蜜餞也成為宜蘭最受歡迎的伴手禮。

由於金棗性喜濕冷，所以除了全台百分之九十的種植地點都在宜蘭，而且還特別集中在易受東北季風吹拂的礁溪、員山與三星鄉一帶。來到「梅花湖」，如果巧遇每年十二月到二月底的盛產季，那麼親手採收金棗之後，還可以動手來做集「酸、甘、甜」於一的金棗糕。

此外，儘管與柚子、柳丁、橘子、檸檬同屬芸香科，外皮富含辣澀精油，但金棗卻非常例外的帶有甜味並且還會回甘，加上表皮富含養分，因此近年來也成為極受歡迎的養生水果。

第二課 ◆ 從肉到骨學吃豬

豬的一身都是寶，無論從豬頭、豬腳、到豬尾巴，還是從豬皮、豬肉、到豬內臟，包括豬骨頭和豬油，都能做成桌上佳餚。而既然來到宜蘭，當然不能錯過品嚐「噶瑪蘭黑豚」的機會。只是由於每日產量有限又極搶手，所以得視當日可購得的肉品部位，再來燒煮適合的菜餚。

① 蔬菜排骨湯：
以豬小排搭配根莖類蔬菜燉湯，可說是極為家常的傳統菜色。加上使用的是農場現摘的玉米、胡蘿蔔，以及在地優質的「噶瑪蘭黑豚」，不僅湯頭清澈，而且特別顯出肉骨香氣與蔬果鮮甜。

② 傳統滷肉燥：
富含古早味的「肉燥」，無論拿來澆飯、拌麵、還是淋蔬菜，都是最佳醬料。至於用來做肉燥的絞肉，除了較肥的五花肉、後腿肉，也可以選用較軟的胛心肉，然後先炒後滷，加上醬油、米酒、鹽巴、冰糖、油蔥酥等配料慢火熬煮，就成為一鍋噴香澆頭。

③ 隨意黑白切：
無論是豬肝、豬心、肝連、還是嘴邊肉，新鮮豬隻的各個部位，其實只要滾水汆燙之後，切片沾點大蒜醬油膏，就是台灣人百吃不膩的人間美味。

湯頭鮮、肉汁香、還有口感嚼勁各不同的豬內臟，一次學會「噶瑪蘭黑豚」的鄉土吃法。

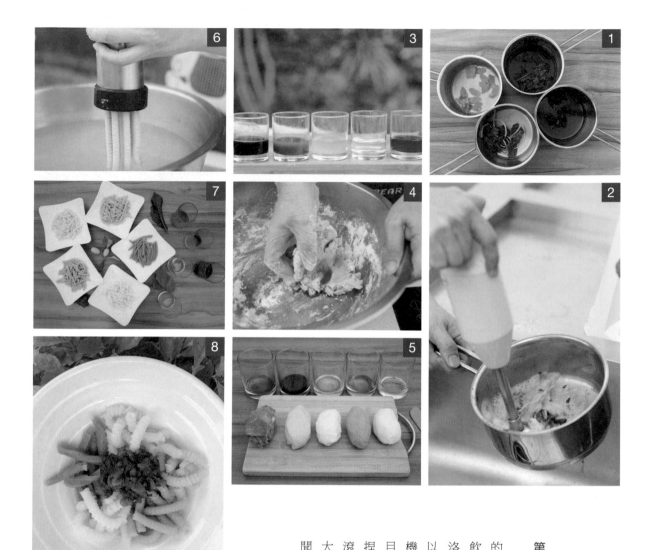

以天然蔬果汁為食物染色是熱門的烹飪趨勢。簡單榨煮出蔬果液後加入米糰中,再以製麵機壓出色彩不一的條狀米苔目,十分亮眼,搭配現熬滷肉醬汁,美味又賞心悅目。

第三課 ◆ 手感五彩米苔目

在稻米盛產的台灣農村,以米為材料所衍生出的碗粿、米粉、米苔目等多樣性米食也成為傳統飲食文化的一環。而「梅花湖」結合自家生產的洛神、紅龍果、薑黃、菠菜、紅鳳菜等天然食材,以及冬山出名的「良食米」,讓來到農場的人有機會親手學習怎麼做出好看又好吃的「五彩米苔目」——從榨煮萃取各種顏色蔬果汁液、製作揉捏彩色米糰、運用製麵機壓製米苔目,再到下鍋滾煮、澆淋滷汁,一氣呵成的烹煮技巧毫不藏私大公開,讓你在家也能端出一碗讓人眼睛一亮、聞起來又香的創意繽紛米苔目。

當令對時的新鮮蔬果──產地才有的尚介青滋味

新鮮金棗

依時價秤重計價,每斤約 50 元到 90 元不等。常溫保存。

宜蘭最具代表性之水果,產季只在每年 12 月到 2 月,園區無毒無藥,健康安心,可自採。未成熟時色綠,成熟後顏色轉金黃。可放冰箱保存亦適合醃製作蜜餞。

新鮮柚子

依時價秤重計價,每斤約 20 元到 50 元不等。常溫保存。

宜蘭冬山鄉為台灣六大柚子產地之一,其他主要產地分別為台南麻豆、雲林斗六、苗栗西湖、新北八里、花蓮瑞穗等等。冬山鄉柚子因緯度偏北氣候較涼,相較於麻豆、斗六較晚熟,通常會在白露節氣時採收(國曆 9 月 8 日),採收後需靜置辭水 15 天後達到最美味。在此可採文旦柚或白柚。

新鮮蔬菜

依時價秤重計價。

梅花湖休閒農場園區無毒無藥,各種蔬菜健康安心,可自採。

📍 **地址**：宜蘭縣冬山鄉得安村環湖路 62 號

📞 **電話**：03-9612888

（line ID）0939613222

🚌 **大眾運輸**：搭火車或首都客運、葛瑪蘭客
運到羅東後火車站，轉首都客運 281 號
公車至梅花湖站下車，步行約 5 分鐘。
或轉搭乘計程車，單趟約 200 元。

梅花湖休閒農場

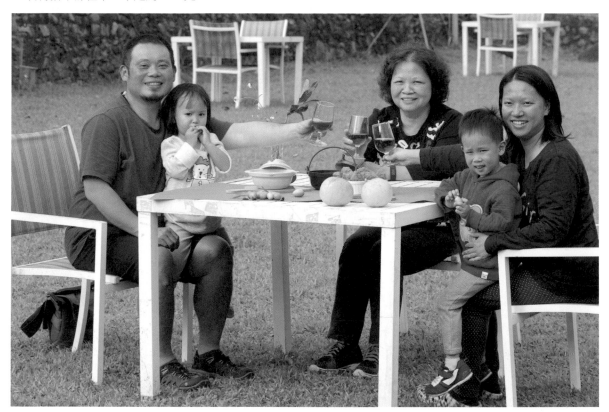

農村廚房主題課程 阿公的快樂廚房

★ **遊程售價**

平日：1,600 元 / 人

假日：2,200 元 / 人

★ **遊程時程表**（分上午與下午，時程與課程內容均可客製化）

09:00　頭戴斗笠、手穿花袖，田間採菜去

09:30　食材介紹，用具使用及食譜說明

10:00　陽光廚房料理課程學習

　　　　（蔬菜排骨湯、傳統滷肉燥、隨意黑白切、手感五彩米苔目）

12:00　品嚐料理

14:00　農場巡禮＋文化走讀＋梅花湖小船搭乘

❗ **活動注意事項**

· 請著寬鬆輕便衣服為主

· 農村廚房課程只於每週二至週
五開放

· 參與年齡無限制，也適合 60 到
80 歲長者

· 此行程大人與小孩同價

· 現場工作人員能說中文及基本
英文

· 成團人數為 4 人，最多 20 人，
如未達成團人數，行程將取
消，並於體驗日期前 2 天通知
且全額退款

· 如有特殊需求請先告知

曾經荒蕪的廢園，如何才有今天的綠草如茵、紅花與大樹？

枯木逢春，每一寸土地，其實都有著不為人知的心血與汗珠。

一座以先祖為念、用以孝親傳家的莊園，因「分享」之心而搖身一變，

成為人們駐足停歇、流連忘返的能量空間。

在茶香縈繞、蔥甜滿溢的五感交流中，

傳遞著宜蘭的溫度，宜蘭的滋味。

15

宜蘭縣・大同

逢春園渡假別墅

廢棄茶園也有春天——

充滿療癒感的茶主題旅宿

從心出發，「逢春園」的一窗一景，一茶一座，都令人自在適。

走進如同歐式別墅的「逢春園」，瀰漫的氣息卻有著濃郁的中式典雅。迎上前來的主人林嵩浩端上一杯溫潤的茶，熱情招呼道：「來，先喝杯茶吧！」如是，就在旅人卸下行李的同時，也揮去都市塵埃；望著蘭陽平原，一片山光水色、一杯茶水，讓步調緩下來，心，也靜了下來。

海拔不過兩百三十公尺的「逢春園」依山傍水，鄰近「太平山森林遊樂區」、「松羅國家步道」、「馬告國家森林」、「九寮溪風景區」，還有「梵梵野溪溫泉」及「玉蘭茶園」。在開車前來的路上，會有一種擺脫喧囂、往自然前進的鬆弛感。而從主要道路切進蜿蜒山路不過兩分鐘，就會望見一幢被綠意包圍的白色歐式建築，寧靜而獨立，令人神往。

眼前這片優美淨土，讓人難以想像過去曾是座廢棄茶園。一九八九年自林嵩浩的父親林繁昌慧眼買下後，便以其阿公之名為其命名——林阿枝，字逢春，早年在蘇澳最繁華的時期經營五金行「逢春商號」，誠信為本、仁義傳家。為紀念先祖，林繁昌取其名與字「春天枝頭花開」之意，為這個父母退休之後要住的地方定名，直到二○○○年正式轉為民宿，和妻子許麗華共同經營，這才讓旅客得以一親芳澤。

來到大廳，可以看到林繁昌旅遊一百零三個國家蒐集而來的珍奇藝品；而在餐廳牆上，更可以看得到林氏家族充滿歷史感的老照片。一轉眼，「逢春園」已走過二十個年頭，而經營的棒子，也從第一代傳到第二代林嵩浩及妻子郭麟艷手中，並從傳統出發，穩健踏出創新的步伐。

在台灣眾多民宿中，佔地五千坪的「逢春園」雖不是最大，但每天僅服務二十四位客人的堅持卻獨樹一格。加上廣袤的綠色草皮、成林的落羽松，一經風吹就漫出香甜氣息的芳香萬壽菊，還有簡約明亮的新穎室內空間，以茶貫串的餐飲美學，以及名為「嵩屋」的療癒館，在在都讓人感受到自然低調卻又極度奢侈的幸福感——來到這裡，無論啜一口茶、吃一餐飯，做一頓料理、住上一宿，每一分鐘都充滿品味；每一分鐘都值得回味。

沒有衝突只有撞擊——
笑談第二代接班的
母與子

第一代胼手胝足，第二代積極進取，「逢春園」在世代交替中，不變的是傳承價值的初衷。

「我小時候其實很不喜歡來這裡。」林嵩浩回憶過去父母剛買下廢園正在整地的日子，自己正值小學階段，每每友伴都出去玩耍了，只有他必須跟著爸媽上山墾荒種樹。所以，開始離家，直到遠赴瑞士取得飯店管理碩士學位、在台北侯布雄法式餐廳工作一段時間之後，他才發現：如果要站在巨人的肩膀上學習，那麼「家」才是真正可以扎根的地方。

「我還記得二○一二年年終的跨年夜，我結束在台北餐廳的工作已是凌晨。雖然回到宜蘭已經三點鐘，但隔天元旦一早，還是得八點就準時上工。」當時由舅舅親自督導林嵩浩進入「逢春園」工作，而第一項任務就是拿割草機、從最需要關注園區的細節開始。也因為透過割草，他走遍「逢春園」每個角落，直到整整一年之後，才被賦予櫃台業務——就在這時，他試圖說服母親許麗華放手，讓他拚拚看。

「我兒子是飄洋過海的，我是本土的。」談起世代交接的過程，許麗華笑道：「我們沒有很多衝突，但有很多創意的撞擊。」而在撞擊之後，上一輩讓步的底線就是：可以有創意，但創意的執行還是得以傳統骨幹為本來進行改造與變化，因為，不能失去「逢春園」的價值核心。

於是，在這樣的前提下，林嵩浩著手改掉土法煉鋼的紙本訂房作業，逐步奠定「逢春園」電子商務訂房系統，並與各大入口網站合作。結果，不但締造出連續兩年國外旅客來訪數字成長百分之百的佳績，也因為成效亮眼、讓同業開始關注到線上商機，而成為業界領頭羊。

近來，為推動「農村廚房」，連妻子郭麟艷也站到與客人面對面的第一線。談起從香港嫁來台灣的賢內助，林嵩浩滿臉是笑。他表示，很懂吃又會畫畫的太太經常一起構思菜色，而且總以非常藝術的方式記錄下來，讓端上桌的成品生色不少。而郭麟艷也不諱言：「我們香港人其實是很懂得享受的，因為工作太辛苦了，所以常常下班後就呼朋引伴到處嚐試新餐廳，動輒花上好幾千元港幣犒賞自己的大有人在！」

幾年前，就是因為「很懂得享受」的她決定給自己「Gap Year」，選擇斷停香港工作、來到台灣的農場打工換宿，於是才遇見了林嵩浩。而這樣千里姻緣一線牽的命運，不但讓她成為台灣媳婦，還成了推廣「不需要會做菜，也能上菜」的農場煮婦！

如今，曾經「不喜歡來這裡」的林嵩浩，已成為農場新生代男主人；並且，牽著妻子的手，一步一步接下爸媽傳承的重擔。儘管在父母眼中，孩子永遠是孩子，但已然長大的孩子無所畏懼，準備為「逢春園」的下一個二十年，開闢嶄新的道路。

好山好水孕育好物 ——
散發宜蘭氣息的茶葉和蔥

芳香甘美的玉蘭茶

「逢春園」所在的「玉蘭休閒農業區」，面向蘭陽溪谷、背倚南拳母山，鄰近高山環伺。由於山勢起伏規則、山腰及分水嶺一帶多完整平緩土地，經常起霧，適合茶樹生長，於是成為台灣知名茶區。而所生產的青心烏龍、金萱、翠玉等，也因為具有茶湯金黃甘醇、茶葉香氣濃郁等特色，素以「玉蘭茶」聞名。

在「逢春園」裡，不難發現處處都有茶的影子；從空間、器物、到料理，莫不蘊含茶的肌理。究其原因，除了地緣關係，更是因為許麗華與林嵩浩母子皆對茶情有獨鍾——曾經專門拜師學習茶道的許麗華，特別設計出「茶席體驗」，在三十分鐘的時間裡，從水滾、提壺、沖茶、旋杯、到奉茶、舉杯、聞香、品茗，讓來到「逢春園」的住客都有機會藉由每一個步驟的示範聆賞，領略茶藝的優雅細膩。而在餐食方面，除了採用連續幾年獲得「有機茶王」榮銜的「玉露茶園」所產有機茶粉入菜、做茶食，走在趨勢前端的林嵩浩也將二氧化碳打入蜜香紅茶中，做出吸引年輕人的氣泡飲。此外，「逢春園」裡的每座建築不僅都留有品茶空間，甚至在「嵩屋療癒館」中也提供以烏龍、紅茶為訴求的茶薰蒸氣浴——從眼觀、鼻吸，到口嚐、體觸，讓人全方位感受「玉蘭茶」的真切滋味。

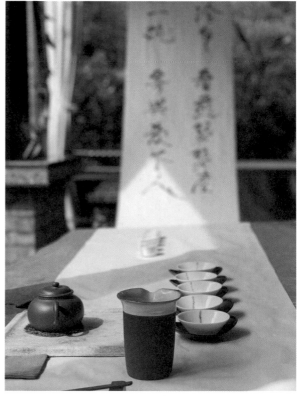

置身茶鄉，「逢春園」透過對於茶室、茶器的講究，分享愛茶、品茶、惜茶的感動。

名聞全台的三星蔥

與「逢春園」相鄰的三星鄉，是宜蘭地區的農業重鎮，除了稻米，還有品質精良的「青蔥、白蒜、銀柳、上將梨」等物產，而名列「三星四寶」之冠的三星蔥，更是全台知名。

之所以可以種出這樣的「蔥中極品」，主要就是因為蔥的生長環境需要「保水」，而三星鄉位居宜蘭沖積扇平原的扇頂，既是「水頭」，水質自然純淨，加上位於山邊，雲霧繚繞，露水厚、濕氣重，因此所栽植的蔥水分特別飽滿。此外，蔥農採用「分株法」種蔥，並覆蓋上厚厚稻草，既保持土壤濕潤，又提供穩固支撐，所以每根蔥的蔥白平均都在十五公分以上，並且四季都可產出。但儘管如此，三星蔥的售價還是比一般蔥貴上一到兩倍，特別是每逢颱風侵襲、全台缺蔥的時候，三星蔥的售價甚至可飆到一公斤六百元，也難怪有蔥農要睡在田裡守蔥，就深怕這「綠金」被偷拔了就要血本無歸。

為了讓大家有機會認識三星蔥，「逢春園」特別與鄰近蔥農合作，讓蔥客人可以前往體驗採蔥活動──正因為分株栽植，使得拔三星蔥的方式很特別，首先必須用手掌抓好蔥身，然後再直直往上一拉，就能聽到清脆「啵」的一聲，這就表示蔥已被完美拔起。然後，再到洗蔥池，把每株蔥

的爛葉和淤泥沖洗乾淨，這樣就會看到三星蔥肥美的嫩綠和水潤的蔥白了。

所謂的三星蔥，是以產地為青蔥冠名；但在品種上，其實還有大憨、二憨、小憨、黑葉等的不同。其中大憨的梗較粗，適合做香料調味；二憨的纖維較細嫩，適合拌炒來吃。而在「逢春園」，還能吃到很不一樣的蔥美食──煎得金黃酥脆、充滿蔥香的蔥油餅，再撒上甜而不膩的黑糖才端上桌，這樣的三星蔥滋味，你有沒有嚐過？

從拔蔥、洗蔥、到吃蔥，「逢春園」讓來到宜蘭的客人全方位感受「三星蔥」的特別。

在地當令的食材、天然環保的食器,還有被山景環抱的料裡教室,這就是「逢春園」所要分享的廚房美學。

講究在地與當季的五輕食

山居歲月料理體驗——

農村廚房
FARM KITCHEN

第一課◆從「分享」出發的農村廚房

分享,一直是「逢春園」經營的核心價值之一。茶席體驗也是如此,料理體驗也是如此。許麗華說:「我們願意跟客人分享餐飲製作方式、靈感來源,特別是我們的食材都來自當地,透過分享,也把『吃在地、享當季』的觀念、減少碳足跡的飲食方式,都植入客人心裡。」

正因為抱持這樣的心態,走進「逢春園」的「農村廚房」,除了有大面落地玻璃窗外的山景相伴,室內新穎而現代化的裝備也充滿讓人很想呼喊「歐夏蕾」的氛圍。

此外,由於全家人都住在這裡,整個園區的維護長久以來都是採用自然農法,既不灑農藥,也不施化肥。而天然長成的繽紛草木也因為無藥無毒,所以不但常被拿來

做為餐飲裝飾品,甚至還能當成容器盛裝料理,分享眾人。

林嵩浩說:「其實,這背後有個故事。早年因為我外公外婆是船東,家裡天天要張羅熙來攘往的朋友和船員吃飯,所以往往一頓飯下來,要清洗的碗盤就堆積如山。

而從小就要一直洗碗的我媽媽,討厭這件工作的心情自然不在話下。等到自己當上老闆娘之後,她突發奇想,就開始嚐試把園子裡的樹葉、石片、竹片拿來做為盛裝料理的食器,就連橘子皮,也被她拿來廢物利用。這樣一來,不但減少要洗的碗量,兼顧環保,還創造出融入大自然之美的盛盤藝術,而這種『天然食器』也就成為我們家餐桌上的獨特風格。」

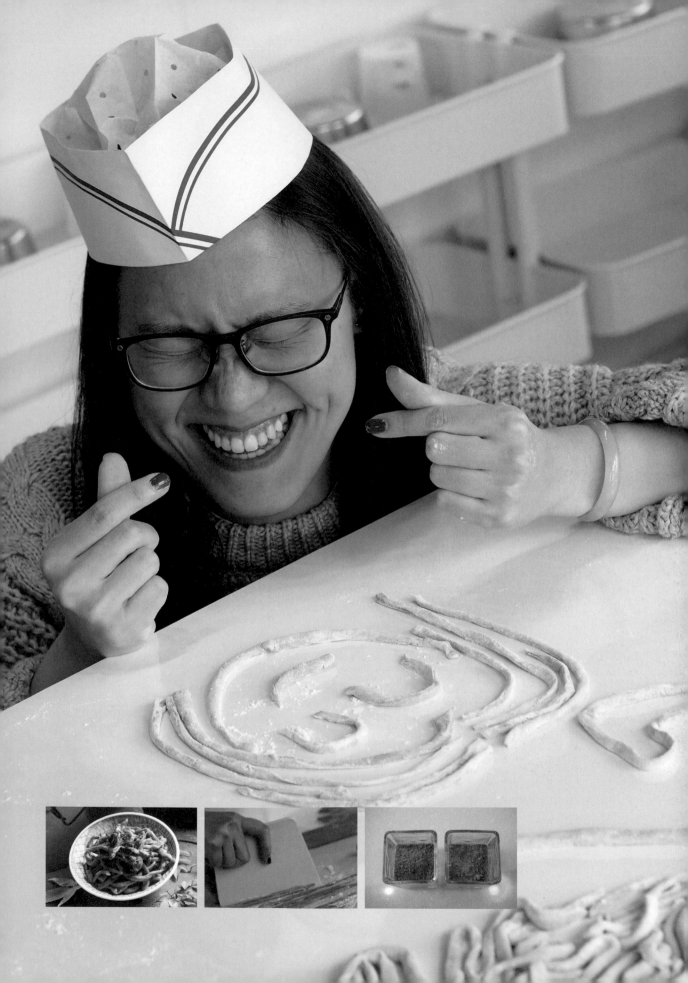

而在強調分享在地與季節性食材之外，「逢春園」始終主張的料理精神。所謂「五輕」，指的是下廚時的「輕油、輕鹽、輕糖（醬）、輕烹調」，以及，上桌之後必須由共享者一起達成的「輕聲細語」。而在這樣的餐飲美學下，在這裡所學到的每道料理不僅富含自然風味，更是滋養身體、沉澱心靈的療癒食物。

① 茶香烏龍麵：

向鄰近有機茶王「玉露茶園」採買的烏龍茶綠茶粉，是藏在這道手工料理背後的主角。至於分辨天然綠茶粉和色素綠茶粉的要訣，就在於顏色。一般而言，天然綠茶粉的色澤呈墨綠，而色素綠茶粉則較鮮艷。製作過程，就是先將綠茶粉加進麵粉，再揉成麵團，直到呈現「麵團光滑、麵盆光滑、手也光滑」的「三光」程度為止。至於成功關鍵，就在於水要慢慢添加，邊揉邊觀察。而這樣揉出來的手工麵條也因為口感較為厚實，下鍋時需要以大鍋、滾水煮，這樣才能煮出均勻Q彈的麵條。起鍋後拌入醬料，再配上當地原住民製作的小魚乾辣椒，風味絕佳。

② 野菇炊飯：

「逢春園」所在的大同鄉，正是泰雅族人栽植段木香菇的地方。這裡的段木香菇，是在楓香、樟樹和相思樹上鑽孔後打入香菇菌種，再加以蠟封，歷經「走菌」階段，再經八到十個月的生長期，待香菇綻放成傘狀、菇肉飽滿厚實之後才能採收。之後經過低溫柴燒烘烤、將多餘水分蒸散，把濃郁的風味鎖在菇中，就成為市售的段木香菇。

這道炊飯的主要用料除了白米，就是香氣濃郁的段木香菇以及氣息清新的鴻喜菇。炊煮時以香菇水、醬油、柴魚粉調味，除了需要掌握火侯讓食材在陶鍋中醞釀出濕潤飽滿的口感，最好還要煮到略帶鍋巴的焦香，這樣才能充分品嚐到米飯與鮮菇的多層次美味。

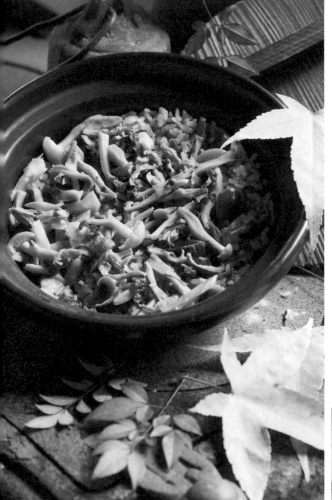

覆蓋上滿滿鮮菇的陶鍋炊飯，香氣四溢，令人食指大動。

③ 鴨賞蔥司康：

原名 Scone 的「司康」，是以麵粉、雞蛋、奶油為主要原料製成的英式下午茶點，可以做成甜的，也可以做成鹹的。有別於台灣市售較常見的蔓越莓、葡萄乾等口味，這道料理融入宜蘭特產三星蔥及鴨賞，讓原本很歐風的點心，有了在地的連結；搭配茶飲一起享用，更加對味。

④ 冰心綠豆糕：

這道「逢春園」的迎賓茶點，雖然架上沒有販售，卻是詢問度最高的糕點。作法極為簡單，將洗淨泡好的綠豆蒜（脫殼綠豆仁）放入電鍋蒸透，起鍋後拌成泥，冷卻後分成小團，包入豆沙之類的夾心餡料，再以模型按壓塑形，最後再蓋上自己喜歡的印花即可。

— 一吃上癮嗜辣絕品 —

匯集山珍海味的辛香漬物

馬告辣椒小魚乾
玻璃瓶裝，190g，200 元。常溫保存。

當地原住民以山胡椒和地產辣椒製成，具有獨特的香辣滋味，不論是拌麵、炒飯，或是拿來搭配蔥油餅等主食都是上選，也是「逢春園」的熱銷商品。

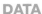

- 地址：宜蘭縣大同鄉松羅村玉蘭 20 號
- 電話：03-9801942
- 大眾運輸：搭巴士至「羅東車站」下車轉搭計程車，車程約 30 至 40 分鐘。搭火車至「羅東火車站」下站轉搭計程車，車程約 30 至 40 分鐘。

逢春園渡假別墅

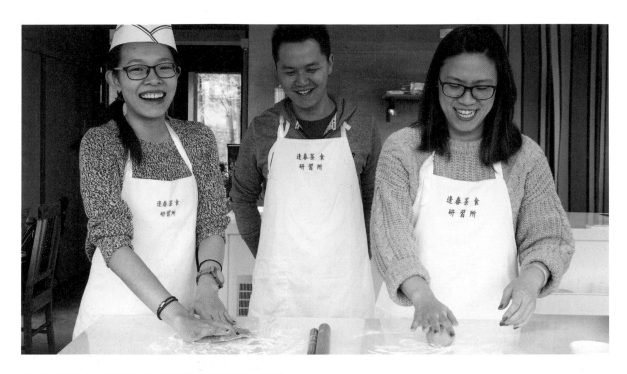

農村廚房主題課程 山居歲月料理體驗

★ **遊程售價**
平假日均一價：1,900 元 / 人

★ **遊程時程表**（課程內容會依季節與客製需求而有差異）

09:00 認識三星四寶「蔥」：採蔥體驗
09:30 前往逢春園
09:40 園區環境及設備介紹
10:00 逢春園經典料理教學（茶香烏龍麵、冰心綠豆糕、野菇炊飯或鴨賞蔥司康二擇一）
12:00 料理品嚐及紅外線烘足體驗、能量空間

> ❗ **活動注意事項**
> ・此行程大人與小孩同價
> ・如有任何飲食要求或對特殊食物過敏，請於預訂頁面註明

台灣廣廈 國際出版集團
Taiwan Mansion International Group

國家圖書館出版品預行編目（CIP）資料

農村廚房尋味之旅：來去農場玩料理,探索讓人驕傲的寶島美
味、原味、鮮味、在地味與人情味！看見台灣超IN農家軟實力！
/陳志東,許瓊文,游文宏作. -- 新北市：蘋果屋,2020.07
面； 公分.
ISBN 978-986-98814-6-3（平裝）
1.休閒農場 2.臺灣遊記

992.65 　　　　　　　　　　　　　　　109007065

農村廚房尋味之旅

來去農場玩料理，探索讓人驕傲的寶島美味、原味、鮮味、在地味與人情味，
看見台灣超IN農家軟實力！

總召策畫／台灣休閒農業發展協會	**編輯單位**／台灣廣廈行企研發中心
採訪撰文／陳志東‧許瓊文‧游文宏	**圖文統籌**／陳冠蒨
圖片攝影／陳志東‧許瓊文‧各農場	**封面設計**／何欣穎
專案執行／葉書婷	**內頁設計**／何欣穎‧何偉凱
圖文影音授權／台灣休閒農業發展協會	**製版‧印刷‧裝訂**／皇甫彩藝‧明和裝訂

行企研發中心總監／陳冠蒨	**整合行銷組**／陳宜鈴
媒體公關組／陳柔彣	**綜合業務組**／何欣穎

發 行 人／江媛珍
法 律 顧 問／第一國際法律事務所 余淑杏律師‧北辰著作權事務所 蕭雄淋律師
出 版／蘋果屋
發 行／蘋果屋出版社有限公司
　　　　　地址：新北市235中和區中山路二段359巷7號2樓
　　　　　電話：（886）2-2225-5777‧傳真：（886）2-2225-8052

代理印務‧全球總經銷／知遠文化事業有限公司
　　　　　地址：新北市222深坑區北深路三段155巷25號5樓
　　　　　電話：（886）2-2664-8800‧傳真：（886）2-2664-8801
　　　　　網址：www.booknews.com.tw（博訊書網）
郵 政 劃 撥／劃撥帳號：18836722
　　　　　劃撥戶名：知遠文化事業有限公司（※單次購書金額未達500元，請另付60元郵資。）

■ 出版日期：2020年07月
ISBN：978-986-98814-6-3